DAS NEUE BERLIN IN BILDERN

IMAGES OF THE NEW BERLIN

EL NUEVO BERLÍN EN IMÁGENES

jovis

IMAGES OF THE NEW BERLIN

DAS NEUE BERLIN IN BILDERN

EL NUEVO BERLÍN EN IMÁGENES

jovis

© 2003 by Jovis Verlag GmbH
Erstauflage © 2001 by Jovis Verlag GmbH

Unser Dank gilt allen beteiligten Architekten, Autoren und Fotografen sowie Institutionen und Firmen, die uns bei der Realisierung des Projektes unterstützt haben.

We would like to express our thanks to all the architects, authors and photographers involved, as well as the institutions and companies who supported us in the realisation of this project.

Queremos expresar nuestro agradecimiento a todos los arquitectos, autores y fotógrafos así como instituciones y empresas que junto con nosotros han hecho posible la realización de este Proyecto.

Gestaltung · Design · Diseño
Jürgen Freter
Redaktion · Editing · Redacción
Ines von Ploetz, Yamin von Rauch
Redaktionsassistenz · Editorial assistant · Asistente de redacción
Julika Zimmermann
Lithographie · Lithography · Litografía
Satzinform, Berlin
Druck und Bindung · Printing and binding · Impresión y encuadernación
OAN Offizin Andersen Nexö Leipzig, Zwenkau
Übersetzung ins Englische · English translation · Traducción al inglés
SWB Communications: Anthony Vivis; Ian Cowley
Übersetzung ins Spanische · Spanish translation · Traducción al español
SWB Communications: Gemma Correa-Buján
Redaktion Englisch und Spanisch · Editing English and Spanish · Redacción de las versiones inglesa y española
SWB Communications: Dr. Sabine Werner-Birkenbach, Kate Mowat, Maria Virginia Menge;
La Academia: Susana Fuentes, Andreas Wuethrich; Guy Laurie, Catherine Kerkhoff-Saxon

Jovis Verlag GmbH
Kurfürstenstraße 15/16
D - 10785 Berlin

www.jovis.de

ISBN 3-931321-35-5

Contents

Inhalt

Contenido

Ruheloses Berlin

Lässt sich eine Stadt wie Berlin überhaupt mit wenigen Worten beschreiben? Eine Metropole, die sich dem Besucher so widersprüchlich und heterogen, so unzugänglich und offen, so städtisch und dörflich zugleich präsentiert? Und die sich bei jedem seiner Besuche so sehr verändert zu haben scheint, dass er kaum noch etwas wieder erkennt?

Es ist, als sei der stetige Wandel ein Wesenszug der Stadt, die sich zusätzlich zu den Kriegszerstörungen auch eigene Zerstörungen zugefügt hat, um sich dann neu zu erschaffen und Altes vergessen zu machen. Und so wirkt die Stadt heute wie ein Flickenteppich der Epochen, uneinheitlich, unfertig und immer wieder im Aufbruch begriffen.

Das Fehlen eines architektonischen Geschichtsbewusstseins tritt besonders schmerzlich am Schlossplatz zutage, einer heute öden innerstädtischen Brachfläche direkt an der Straße Unter den Linden. Die im Zweiten Weltkrieg stark beschädigte ehemalige Residenz der preußischen Könige und deutschen Kaiser wurde 1950 aus politischen Gründen von der Staatsführung der DDR gesprengt. Für Berlin bedeutete das einen unwiederbringlichen Verlust, war die Stadt doch über Jahrhunderte auf diesen architektonischen Mittelpunkt hin ausgerichtet. Der geplante Wiederaufbau des Berliner Schlosses als Neubau mit rekonstruierter historischer Fassade ist heute eine der umstrittensten Rekonstruktionen in der Stadt.

Als Residenzstadt der Hohenzollern wurde Berlin einst beiderseits der Straße Unter den Linden nach Westen hin erweitert. Mit den geometrischen Schmuckplätzen, dem Pariser und dem Leipziger Platz sowie dem Rondell (heute Mehringplatz) entsprach die Stadterweiterung den Idealvorstellungen barocken Städtebaus. Auch der Gendarmenmarkt wurde äußerst repräsentativ gestaltet, mit den von Karl von Gontard 1780-85 erbauten einheitlichen Turmbauten des Deutschen und des Französischen Doms.

Das 19. Jahrhundert war dann die Epoche Karl Friedrich Schinkels, der in der Stadt wahre Meisterwerke klassizistischer Baukunst verwirklichte. Zahlreiche Schüler setzten sein Schaffen fort. Die architektonische Virtuosität Schinkels zeigt sich nicht zuletzt in der Unterschiedlichkeit der Bauaufgaben, von der Neuen Wache über das Schauspielhaus am Gendarmenmarkt und die Friedrichswerdersche Kirche bis zum Alten Museum.

Restless Berlin

Can a city like Berlin possibly be described in just a few words? This metropolis simultaneously presenting itself to a visitor as so contradictory and heterogeneous, so inaccessible and open, so urban and rural? Moreover, one that seems to have changed so very much with every new visit, that a person hardly knows anything anymore and hardly recognizes anything?

Continuous change seems to be a characteristic of this city. Until today it seems to have had a tendency of compounding the destruction inflicted externally by wars in order to create complete new districts out of nothing and eradicate the old. This is why Berlin today seems like a patchwork of epochs, non-uniform, unfinished and yet constantly in the process of emerging.

The absence of architectonic historical awareness is especially painfully apparent at Schlossplatz. The square, which used to be at the front of the Royal Palace, is today a dreary city centre wasteland. The former residency of the Prussian Kings and German Kaisers was badly damaged in World War II but it was not pulled down until 1950. The East German government blew it up for political reasons. It represented an irretrievable loss for Berlin, since the city had been aligned towards this architectural centre for centuries. Today, the plan to rebuild this Berlin Palace with a reconstructed historical facade is one of the most controversial architectonic questions in the city.

At one stage, the residency was extended westwards along both sides of the road Unter den Linden. With its decorative geometrical squares, Pariser Platz, Leipziger Platz and Rondell (today Mehringplatz), this expansion of the city corresponded to the ideals of baroque urban development. The Gendarmenmarkt was also arranged in an extremely imposing manner with the German and French Domes, uniform tower buildings constructed by Karl von Gontard in 1780-85.

The 19th century was then the century of Karl Friedrich Schinkel, who realized true masterpieces of classical architecture in the city. Numerous pupils continued his creative work. Schinkel's architectonic virtuosity is revealed not least in the variety of the works he built – from the *Neue Wache*, a royal guard house, to the Theatre at the Gendarmenmarkt and from Friedrichswerder Church to the Old Museum.

The imperial era and above all the "Golden Twenties" are looked upon as

Berlín, sin descanso

¿Puede describirse una ciudad como Berlín, con sólo pocas palabras?, ¿una metrópoli que se presenta al visitante tan contradictoria y al mismo tiempo tan heterogénea, tan inaccesible y tan abierta, tan urbana y tan rústica?, ¿y que en cada una de sus visitas parece haber cambiado tanto que el visitante apenas si conoce algo y no reconoce casi nada?

Es como si la transformación contínua fuese un rasgo caracterísico de la ciudad que hasta hoy parece ser propensa a añadir las propias destrucciones a las provocadas desde fuera por las guerras para crearse entonces a sí misma de nuevo, erigir de la nada barrios enteros y hacer olvidar lo viejo. Y, de esta manera, la ciudad parece hoy una alfombra de épocas remendada y no uniforme, inacabada y extendida en contínuo resurgimiento.

La carencia de una conciencia histórica se evidencia de un modo especialmente doloroso en la Plaza del Palacio (Schlossplatz), un terreno urbano actualmente baldío y despoblado. La antigua residencia de los reyes prusianos y emperadores alemanes, que había resultado muy dañada durante la Segunda Guerra Mundial, fue dinamitada en 1950 por razones políticas por el gobierno de la RDA. Esto supuso para Berlín una pérdida irrecuperabile pues la ciudad había estado orientada durante siglos hacia este centro arquitectónico. La proyectada reconstrucción del Palacio Berlinés como un edificio nuevo con la fachada histórica reconstruida es actualmente una de las cuestiones arquitectónicas más polémicas en la ciudad.

La ciudad residencia fue ampliada antaño hacia el oeste por ambos lados de la avenida Unter den Linden. Con sus geométricas plazas decoradas – Pariser Platz, Leipziger Platz y Rondell (hoy Mehringplatz) – la ampliación de la ciudad correspondía al concepto ideal del urbanismo barroco. También la plaza Gendarmenmarkt fue configurada muy representativamente mediante los uniformes edificios con torres erigidos entre 1780 y 1785 por Karl von Gontard, la Catedral Alemana (*Deutscher Dom*) y la Francesa (*Französischer Dom*).

El siglo XIX, fue el de Karl Friedrich Schinkel quien realizó en la ciudad verdaderas obras maestras de la arquitectura clasicista. Numerosos discípulos continuaron su creación. El virtuosismo arquitectónico de Schinkel se manifesta no en último término en la variedad de funciones de los edificios, desde la *Neue Wache* hasta el *Schauspielhaus* en el Gendarmenmarkt pasando por la *Friedrichswerdersche Kirche* hasta el *Altes Museum*.

Die Gründerzeit, die das Stadtbild nachhaltig prägte, und vor allem die Goldenen Zwanziger, als Berlin zur modernen Weltstadt aufstieg, gelten als Glanzzeit: Berlin strahlte von Theatern, Kinos und glitzernden Revuen, besaß ein unvergleichlich reiches Kultur- und ein pulsierendes Nachtleben. Auch die Architektur dieser Jahre spiegelte die Bewegung der neuen Zeit. Sie bot mit innovativen Bauten dynamische Eck- und Platzlösungen und reagierte vielfältig auf die beständig anwachsenden Verkehrsbedürfnisse der pulsierenden Millionenstadt. An diesen in den 1920er Jahren geborenen »Mythos Berlin« würde die Stadt seit 1990 gerne wieder anknüpfen. Doch die Zeiten haben sich verändert.

Weite Teile der Stadt waren durch die Zerstörungen im Zweiten Weltkrieg ein Trümmerfeld geworden, was vielen Stadtplanern jedoch gar nicht ungelegen kam – als Tabula rasa für einen notwendigen Neuanfang. Dieser war vielgestaltig: So wurde in West-Berlin im Hansaviertel eine durchgrünte Stadtlandschaft geschaffen, aber auch die omnipräsente Stadtautobahn. Im historischen Zentrum des geteilten Berlin entstand die Hauptstadt der DDR – mit breiten Verkehrsachsen, Aufmarschplätzen und dem alles überragenden Fernsehturm. Neben Ost-Berlins architektonischer Massenware wie den Plattenbauten gab es auch ambitionierte Projekte wie die Stalinallee (seit 1961 Karl-Marx-Allee), eine Magistrale nach sowjetischem Vorbild.

In den 1970er Jahren schenkte man auf westlicher Seite der Altbausubstanz und der Schließung im Stadtbild klaffender Lücken besondere Aufmerksamkeit. Mit diesem im Westteil entwickelten Konzept der »Kritischen Rekonstruktion« wurde die historische Stadt repariert, verstärkt auch seit dem Fall der Mauer im ehemaligen Ostteil. Auf dem historischen Stadtgrundriss orientieren sich Neubauten heute an der Größe der Altbauten, mitunter auch an deren Stil.

Ein neuer Publikumsmagnet ist beispielsweise so der Potsdamer Platz geworden, der auf eigene Weise an den Mythos der dynamischen Weltstadt von einst anknüpfen und Urbanität vermitteln will. Auch der Reichstag mit seiner spektakulären Kuppel ist nicht nur viel besuchtes Ziel politisch und architektonisch Interessierter, sondern auch Wahrzeichen des »neuen Berlin« geworden, in dem sich Gegenwart und Zukunft vereinen.

GUIDO BRENDGENS

Berlin's heyday. The former had a lasting impression on the townscape, and in the latter, it advanced to being a modern metropolis. Berlin now radiated with theatres, cinemas and glittering revues, had an incomparably rich cultural life and pulsating nightlife. The architecture of these years reflected the movement of the new era. It offered dynamic corner and spatial solutions with innovative buildings and reacted in a variety of ways to the continuously growing traffic needs of the pulsating big city. Ever since the city was reunified in 1990, it has dreamed of resurrecting this 1920s' myth of Berlin. Times, however, have changed.

Large parts of the city had become one expanse of rubble. The situation was not exactly untimely for many town planners however – allowing them to make a clean sweep for a necessary new start. This took many forms: a greened townscape was created in the Hansaviertel in West Berlin along with the ever-present city motorway. The capital of East Germany arose in the historic centre of divided Berlin – with broad traffic axes, large spaces for parades and the Television Tower dwarfing everything else. In addition to East Berlin's mass-produced architectural articles, such as the housing estates built of pre-fabricated panels, there were also ambitious projects like Stalinallee (Karl-Marx-Allee since 1961), a main thoroughfare based on the Soviet model.

In the 1970s, planners in West Berlin paid more attention to the architectural fabric and to closing yawning gaps in the urban landscape. The historical city was repaired using this concept of critical reconstruction developed in the Western part. It has also been used increasingly in the former East since the fall of the Wall. Now, new buildings are aligned towards the city's historical ground plans in terms of the size of the old buildings – and occasionally their style too.

Potsdamer Platz is one new crowd-puller aiming to link up with the old myth of the dynamic metropolis in its own way and convey urbanity. In this sense, the Reichstag, the rebuilt German parliament building, with its spectacular dome has become not just a much-visited destination for those interested in politics and architecture, but also the symbol of the New Berlin, one uniting the present and future.

GUIDO BRENDGENS

La época Imperial, que marcó la imagen de la ciudad de forma duradera y, sobre todo, los dorados años veinte, cuando Berlín se convirtió en una moderna metrópoli, constituyen su época dorada: Berlín resplandecía con teatros, cines y centelleantes revistas, poseía una cultura incomparablemente rica y una animada vida nocturna. También la arquitectura de estos años reflejaba el movimiento de la nueva época. Mediante edificios innovadores ofrecía soluciones para edificar esquinas y lugares dinámicos y reaccionaba de múltiples formas frente a las necesidades de un tráfico en contínuo crecimiento en una palpitante ciudad de varios millones de habitantes. Desde 1990, a la ciudad le hubiese gustado reanudar este «mito de Berlín» nacido en los años 20 del siglo pasado. Pero los tiempos han cambiado.

A causa de las destrucciones de la Segunda Guerra Mundial, amplias partes de la ciudad se habían convertido en un campo de ruinas lo que, sin embargo, no vino mal a muchos proyectistas urbanos, como si de una Tabla rasa se tratase con vistas a un necesario nuevo comienzo el cual se configuró de la ciudad. En el centro histórico del Berlín dividido surgió la capital de la RDA con amplios ejes para el tráfico, zonas de despliegue y la torre de la televisión alzándose sobre todas las cosas. Junto a los objetos arquitectónicos de masas del Berlín Oriental, como son las construcciones de bloques de pisos, hubo también proyectos ambiciosos como la avenida Stalinallee (desde 1961 Karl-Marx-Allee), una obra magistral siguiendo el modelo soviético.

En la zona occidental se dedicó en los años 70 del siglo pasado una atención especial a la materia antigua y al cierre de espacios abiertos en el paisaje urbano. Con este concepto de «reconstrucción crítica», desarrollado en la zona occidental, la ciudad histórica fue restaurada, lo que también se dio intensamente en la antigua zona oriental desde la caída del Muro. Los nuevos edificios de la zona histórica de la ciudad se orientan hoy en día a la grandeza de los edificios antiguos y, de vez en cuando, tambien a su estilo.

Un nuevo imán para el púbico es la Potsdamer Platz la cual quiere, de un modo propio, enlazar con el mito de la metrópoli dinámica de antaño y comunicar urbanidad. Así el *Reichstag*, con su espectacular cúpula se ha convertido no solamente en un objetivo muy visitado por quienes se interesan por la política y la arquitectura sino también en el símbolo del «nuevo» Berlín donde se unen el presente y el futuro.

GUIDO BRENDGENS

Zentrum Ost

Spätestens mit dem so genannten Haupt-stadtbeschluss 1992 waren sich Stadt und Bundesregierung einig, dass das alte Zentrum Berlins wieder belebt werden sollte. In kürzester Zeit wurden Richtlinien zur künftigen Stadtentwicklung formuliert. Es galt, das historische Straßennetz zu bewahren, die maximal zugelassene »Traufhöhe« von 22 Metern nicht zu überschreiten und ein angemessenes Verhältnis von Geschäfts- und Wohnflächen zu schaffen. Dieses Regelwerk gehörte zu einem städtebaulichen Strukturplan, der im Rahmen der »Kritischen Rekonstruktion« für die Dorotheen- und Friedrichstadt entwickelt und 1992 veröffentlicht wurde. In atemberaubendem Tempo sind die Baulücken geschlossen worden. Heute geben die Bauzäune den Blick frei auf die eleganten Quartiere der neuen Friedrichstraße.

Die Friedrichstraße hat die wohl gewaltigsten Umbauten erfahren. Aus virtuellen Visionen sind virtuose Hochglanzrealitäten geworden. Entstanden ist eine dreieinhalb Kilometer lange Einkaufsstraße, die sich vom Oranienburger Tor im Norden bis zum Halleschen Tor im Süden hinzieht. Ihr Name geht auf die 1688 südlich der Lindenallee entstandene Friedrichstadt zurück, eine unter Kurfürst Friedrich III. im Rastermaß angelegte Neustadt. Nach den städtebaulichen Vorgaben der absolutistischen Herrscher und ihrer Oberbaudirektoren Johann Arnold Nering und Andreas Schlüter entstand entlang der Friedrichstraße eine eindrucksvolle, den politischen Anspruch der Epoche reflektierende Architektur.

Wesentliche Veränderungen im Straßenbild vollzogen sich erst mit der Gründerzeit. Der wirtschaftliche Aufschwung des Kaiserreichs hinterließ sichtbare Spuren. 1882 wurde der Bahnhof Friedrichstraße in Betrieb genommen. Auch südlich der »Linden« entstanden Hotels, Restaurants, Cafés, Theater, Geschäfte und Gewerbebetriebe, die den Charakter der Straße grundlegend verändern sollten. Die Friedrichstraße wurde für jedermann eine lebendige Einkaufs- und Amüsiermeile. Auf der Höhe der »Linden« traf sich die bessere Gesellschaft, etwa im dort an-

Centre East

By 1992 at the latest, following the so-called "Decision on Germany's New Capital", both the city of Berlin and the Federal Republic were agreed that the old centre of Berlin needed renovating. Very soon guidelines for the city's future development were drawn up. The priorities were to preserve the historical network of streets, not to exceed the maximum "eaves height" of 22 metres (72 feet), and to create a suitable balance between commercial premises and residential areas. These regulations formed part of a structural plan for urban renewal developed for the Dorotheenstadt (town) and Friedrichsstadt, and published in 1992. At breathtaking speed all the "building gaps" were closed. Today, building-site fences allow a clear view towards the stylish buildings on the new Friedrichstraße.

Friedrichstraße has seen perhaps the most far-reaching rebuilding programme of all. Former visions have been transformed into shiny new realities. What has emerged is a shopping avenue, three and a half kilometres (just over two miles) long, extending from the Oranienburger Tor (Gate) in the North to the Hallesches Tor in the South. Its name dates from *Friedrichstadt*, a new town built in 1688 by Elector Friedrich III within the urban grid south of the Lindenallee. Following the precepts for urban building laid down by the Absolutist monarchs and their chief architects, Johann Arnold Nering and Andreas Schlüter, an imposing avenue that reflected the epoch's political agenda ran the whole length of Friedrichstraße.

Not until the *Gründerjahre* (a period of rapid industrial expansion from about 1871 to 1873) did the cityscape of Berlin undergo radical change. The Empire's economic boom left visible vestiges behind. In 1882 Friedrichstraße railway station began operations. Further, south of the "Linden" a number of hotels, restaurants, cafés, theatres, shops and businesses were built, fundamentally altering the street's character. Friedrichstraße became a lively mile of shops and amusements for everyone. The upper end of Friedrichstraße around the intersection with the "Linden" was where the upper classes gathered – in the *Café Kranzler* or the *Café Bauer*, for instance. However, a few metres to cluster around the Alexanderplatz. Only further north – among tenement blocks and

El Centro Oriental

A más tardar con el llamado Acuerdo de la Capital de 1992, la ciudad y el gobierno federal acordaron que debía reactivarse el antiguo centro de Berlín. En corto tiempo se formularon las directrices para el futuro desarrollo de la ciudad. Pues se trataba de mantener la red histórica de calles, no sobrepasar la «altura de construcción» máxima permitida de 22 metros y crear una relación apropiada entre superficies habitables y comerciales. Esta normativa pertenecía a un plan estructural urbanístico que fue desarrollado en el marco de la «reconstrucción crítica» para los barrios de Dorotheenstadt y Friedrichstadt y publicado en 1992. En un tiempo vertiginoso se cerraron los espacios por contruir. Hoy en día los edificios elegantes de la nueva Friedrichstraße han sustituido a las vallas de las obras.

La Friedrichstraße ha visto los edificios más impresionantes. De visiones virtuales han resultado virtuosas realidades de intenso fulgor. Ha surgido una calle comercial de tres kilómetros de longitud que transcurre desde la Oranienburger Tor (Puerta) en el norte hasta la Hallesches Tor (Puerta) en el sur. Su nombre tiene su origen en Friedrichstadt, un nuevo barrio surgido en 1688 al sur de la avenida Unter den Linden, construído bajo el príncipe elector Friedrich III en base a proporciones geométricas. De acuerdo con los preceptos urbanísticos del príncipe absolutista y sus directores de urbanismo Johann Arnold Nering y Andreas Schlüter surgió a lo largo de la Friedrich-straße una arquitectura impresionante que reflejaba las exigencias políticas de la época.

Cambios básicos en la imagen de la calle no se efectuaron hasta la época de los años de especulación después de 1870. La expansión económica del Imperio dejó huellas visibles. En 1882 se puso en funcionamiento la estación de Friedrichstraße. También al sur de la avenida de los «Linden» surgieron Hoteles, restaurantes, cafés, teatros, tiendas e industrias que habrían de modificar esencialmente el carácter de la calle. La Friedrich-straße se convirtió para todos en una animada calle de compras y distracción. A la altura de la avenida de los «Linden» se reunía lo mejor de la sociedad, por ejemplo en el *café Kranzler* o el *café Bauer*. Sin embargo, a

sässigen *Café Kranzler* oder im *Café Bauer*. Wenige Meter nördlich aber, zwischen Mietskasernen und billigen Bierkneipen, bot sich ein anderes Bild.

Der Lichterglanz der Prachtstraße erlosch im Bombenhagel des Zweiten Weltkrieges. In den Zeiten des Kalten Krieges war die Friedrichstraße schließlich ein Synonym für die geteilte Stadt – mit dem Grenzübergang am *Bahnhof Friedrichstraße*, dem *Tränenpalast* im Norden, und dem Kontrollpunkt der Alliierten *Checkpoint Charlie* im Süden. Hier fand der alltägliche Polit-Thriller statt. Über dem *Café Adler* quartierte sich 1961 der CIA ein. Auch John le Carré soll hier seine Studien betrieben haben. In Ost-Berlin setzten erst 1984 Bestrebungen ein, die Friedrichstraße zur Visitenkarte der Hauptstadt der DDR zu machen. Diese Maßnahmen wurden jedoch durch die politischen Ereignisse der Wende überholt.

Nördlich der Friedrichstraße beginnt die Spandauer Vorstadt, häufig und fälschlich auch Scheunenviertel genannt. Zwischen zahlreichen historischen Gebäuden erstrahlt hier weithin sichtbar die 1991 wieder aufgesetzte Kuppel der *Neuen Synagoge*. Nicht weit von hier liegen die *Hackeschen Höfe*. Nach einem Entwurf von Kurt Berndt entstanden 1906 auf einer Fläche von 10 000 Quadratmetern Wohnungen, Gewerbebetriebe, Gastronomie und kulturelle Einrichtungen. Durch seine aufwendige Gestaltung und Ausstattung hob sich das Hofareal von den umliegenden Mietskasernen deutlich ab. Gleich gegenüber entstand in jüngster Zeit der *Neue Hackesche Markt* nach dem Entwurf der Architekten Bellmann & Böhm, der sich an den strukturbestimmenden Merkmalen der einstigen Spandauer Vorstadt wie auch an den *Hackeschen Höfen* orientiert. Durch die im Masterplan vorgesehenen Einzelhausentwürfe verschiedener Architekten entstand innerhalb der historischen Grenzen eine geordnete Vielfalt aus Wohnungen, Gastronomie-, Geschäfts- und Dienstleistungsräumen.

Nur einen Steinwurf entfernt werden die Repräsentationsbauten der DDR sichtbar. Hier am Alexanderplatz herrscht noch die monumentale Leere sozialistischer Flächenarchitektur, in der »die Leute wie Freiwild auf den Siedlungsweiden der Moderne herum-

cheap pubs – the picture was altogether different.

The boulevard's character was dimmed by the hail of bombs in World War II. Finally, during the Cold War years, Friedrichstraße became a symbol of the divided city with one frontier crossing-point in the North, at the Friedrichstraße station, The *Tränenpalast* (palace of tears) and in the South the Allied transit point, *Checkpoint Charlie*. This is where everyday thrillers were enacted, and in 1961 the CIA installed itself in the storey above the *Café Adler*. Apparently, John le Carré even studied in the neighbourhood. Not until 1984 did East Berlin start making a serious effort to turn Friedrichstraße into a showpiece for the *Hauptstadt der DDR* ("capital of the GDR"). However, these steps were overtaken by political events surrounding the *Wende*.

North of Friedrichstraße we see the outskirts of the *Spandauer Vorstadt* – often incorrectly called the *Scheunenviertel*. Nestling among numerous historical buildings, the newly erected dome of the *Neue Synagoge* (New Synagogue)– reinstated in 1991 – again shines out, and not far from here we find the *Hackesche Höfe*.
In 1906, on a surface area totalling 10,000 square metres (10,900 sq yds), a number of flats, businesses, eating-places and cultural outlets were built from a plan by Kurt Berndt. The new court district's elaborate design and decoration distinguished it clearly from the surrounding tenement blocks. Recently, the architects Bellmann & Böhm have designed the *Neuer Hackescher Markt* directly opposite. These buildings have been based on the structural principles of what used to be the Spandauer Vorstadt, as well as on the *Hackesche Höfe*. Thanks to a "master plan" devised by various architects, within the historical boundaries, a well-organized network of flats, eating-places, business and service premises has been constructed.

Only a stone's throw away we find the GDR's most imposing structures. Here, on the Alexanderplatz we still notice the monumental emptiness of Socialist urban architecture, in which, according to Michael Mönninger, "people are driven about like game on the residential meadows of modernist cityscapes". There are now hardly any traces of the commercial centres that used a few historical buildings are still standing. These include the Gothic *Marienkirche*

pocos metros hacia el norte, entre los bloques de viviendas y las cervecerías baratas, se ofrecía otra imagen. El esplendor de las luces de la suntuosa calle se extinguió en medio de la lluvia de bombas de la Segunda Guerra Mundial. En la época de la Guerra Fría, la Friedrichstraße fue en definitiva un sinónimo de la ciudad dividida con el paso fronterizo en la estación Friedrichstraße – el *Tränenpalast* (Palacio de las Lágrimas)– en el norte y el punto de control aliado *Checkpoint Charlie* en el sur. Aquí tenía lugar el thriller político cotidiano. Sobre el *café Adler* se alojó la CIA en 1961. También habría hecho aquí sus estudios John le Carré. No fue hasta 1984 que en Berlín Oriental se hicieron tentativas de hacer de la Friedrichstraße la tarjeta de visita de la capital de la RDA. Estas medidas fueron, sin embargo, superadas por los acontecimientos políticos del cambio.

Al norte de la Friedrichstraße comienza el barrio *Spandauer Vorstadt*, también llamado a menudo *Scheunenviertel* (barrio de los graneros). Entre numerosos edificios históricos resplandece aquí – siendo visible desde lejos – la cúpula que fue colocada nuevamente a la *Neue Synagoge* (Nueva Sinagoga) en 1991. No lejos de aquí se hallan los llamados *Hackesche Höfe*.

Según un proyecto de Kurt Berndt surgieron en 1906 en una superficie de 10.000 metros cuadrados viviendas, industrias, gastronomías y establecimientos culturales. Por su elaborada estructuración y decoración el área de los patios contrasta claramente con los bloques de edificios cercanos. Justo enfrente surgieron hace poco tiempo el nuevo *Hackescher Markt* según planes de los arquitectos Bellmann & Böhm que se orientan hacia las características estructurales del antiguo barrio Spandauer Vorstadt como también hacia los *Hackesche Höfe*.

Mediante los proyectos para cada vivienda previstos por diferentes arquitectos en el plan maestro surgió dentro de las fronteras históricas una variedad ordenada de viviendas y locales para gastronomía, comercios y servicios.

Los edificios de representación de la RDA se encuentran visibles y alejados solamente a tiro de piedra. Aquí, en la Alexanderplatz (Plaza de Alejandro), reina todavía el monumental vacío de la arquitectura plana socialista en la cual «la gente es llevada como

getrieben« werden (Michael Mönninger). Von der einstigen Geschäftigkeit rund um den Alexanderplatz ist heute kaum noch etwas geblieben. Nur wenige historische Bauten stehen noch, neben der gotischen *Marienkirche* (um 1270) auch das *Berliner Rathaus*, 1861 bis 1869 von Hermann Friedrich Waesemann erbaut. Sein imposanter Turm, der selbst die Kuppel des Schlosses überragte, erscheint jedoch seit der Eröffnung des 365 Meter hohen *Fernsehturms* im Jahre 1969 vergleichsweise klein.

Seinen Namen erhielt der vor dem Königstor gelegene Vieh- und Wollplatz 1805 anlässlich eines Besuchs des Zaren Alexander I. von Russland. Zu jenem Ort aber, den Alfred Döblin 1929 in seinem Roman *Berlin Alexanderplatz* beschrieben hat – laut, hektisch, düster und vulgär, Tummelplatz kleiner und großer Ganoven – ist der »Alex« erst seit dem Ende des 19. Jahrhunderts geworden. Jene Zeit brachte auch die architektonischen Meilensteine hervor, wie das 1904 eröffnete *Kaufhaus Tietz* an der Nordseite. Fortan war der Platz Drehscheibe des wachsenden Verkehrsaufkommens und zugleich zentraler Platz des östlichen Stadtgebiets. In den sechziger Jahren begann die Neugestaltung des im Krieg zerstörten Alexanderplatzes nach den Vorstellungen einer modernen sozialistischen Gesellschaft. Erst mit der Wende setzte ein Umdenken ein. Seither ist der Alexanderplatz ein sensibler Seismograph für das Zusammenwachsen der beiden Teile Berlins. Städtebauliche Maßnahmen, wie die 1992 entstandenen Entwürfe des Architekten Hans Kollhoff, geraten schnell in die Kritik. Die endgültige Gestaltung des Platzes steht noch aus.

Am östlichen Ende der »Linden« liegt die nach einem Entwurf Schinkels in den Jahren 1821 bis 1824 gebaute *Schlossbrücke* mit ihren ebenfalls auf Schinkel zurückgehenden Skulpturen. Hier, rund ums *Berliner Schloss*, gruppierten sich die preußischen Repräsentationsbauten. Vom Schlossplatz aus ist es nicht weit zur Museumsinsel, ein zwischen 1830 und 1930 gewachsenes Areal aus fünf großen Museumsbauten: Schinkels *Altem Museum* (1830), dem *Bodemuseum* von Ernst von Ihne (1898 bis 1904), dem *Pergamonmuseum* von Alfred Messel und Ludwig Hoffmann (1909 bis 1930), der *Alten National-*

(c. 1270), and the *Berlin Rathaus* (Town hall) – built from 1861–1869 by Hermann Friedrich Waesemann. Its imposing tower, which even eclipsed the Castle's cupola, was dwarfed in 1969, when the *Fernsehturm* (Television Tower) – 365 metres (1,198 ft) tall – was constructed.

The Vieh- und Wollplatz (Cattle and Wool Square), situated in front of the Königstor (King's Gate), was given its name in 1805, after a visit from Tsar Alexander I of Russia. The square, however, as described by Alfred Döblin in his novel of 1929 *Berlin Alexanderplatz* as a loud, hectic, bleak and vulgar playground for big-time and small-scale crooks – did not become the *Alex* we all know until the late 19th century. The same period also produced some of the city's architectural milestones, such as the *Tietz Department Store*, opened in 1904 on the northern side of the square. From then on the square functioned as a turntable for the rapidly increasing city traffic, as well as a central focus for the eastern part of the city. The 1960s saw Alexanderplatz, which had been devastated during the war, being rebuilt in the image of a modern Socialist society. Not until the *Wende* did a fundamental rethink take place. Since then, Alexanderplatz has been a sensitive seismograph for the process by which the two halves of Berlin have come together. Some plans for the new square – such as the 1992 designs prepared by the architect Hans Kollhoff – have quickly aroused criticism. Final architectural designs for the square have yet to be agreed to.

At the eastern end of the "Linden" lies the *Schlossbrücke*, built between 1821 and 1824 from a design by Schinkel – with sculptures also designed by him. Here, in a circle around the *Berliner Schloss*, official Prussian buildings are grouped. From the Schlossplatz it is only a short walk to the *Museumsinsel* (Museum Island). This area was erected between 1830 and 1930 and comprises five large museum buildings. They are: Schinkel's *Altes Museum* (Old Museum), 1830, the *Bodemuseum*, built by Ernst von Ihne (1898 to 1904), the *Pergamonmuseum*, built by Alfred Messel and Ludwig Hoffmann (1909 to 1930), the *Old National Gallery*, designed by Friedrich August Stüler from 1867 to 1876, completed after his death by Heinrich Strack, and finally, the *Neues Museum* (New Museum), 1843 to 1859, also designed by Stüler.

In the late 16th century Unter den Linden,

presa fácil a los pastos urbanos de la modernidad» (Michael Mönninger). De la antigua actividad alrededor de la Alexanderplatz ha quedado bien poco hoy en día. En pie se hallan solamente unos pocos edificios: junto a la gótica *Marienkirche* (Iglesia de María), de alrededor de 1270, está también el *Berliner Rathaus* (Ayuntamiento berlinés), construido por Hermann Friedrich Waesemann de 1861 a 1869. Su imponente torre, que incluso sobrepasaba a la cúpula del palacio, se encogió sin embargo a «altura de enano» con la inauguración de la *Fernsehturm* (torre de la televisión) con 365 metros de altura en el año 1969.

Esta plaza de lanas y ganado que se hallaba delante de la Königstor (Puerta del Rey) recibió su nombre en 1805 con motivo de una visita del zar Alexander I de Rusia. No fue hasta finales del siglo XIX, sin embargo, que la llamada *Alex* se convirtió en aquel lugar que Alfred Döblin describió en su novela *Berlin Alexanderplatz*: ruidosa, agitada, tenebrosa y vulgar, lugar de acción de grandes y pequeños truhanes. Aquella época produjo también los hitos arquitectónicos como los *grandes almacenes Tietz* abiertos en 1904 en la parte norte de la plaza. En lo sucesivo la plaza fue plataforma para la creciente propagación del tráfico y, al mismo tiempo, plaza central del área urbana oriental.

En los años sesenta comenzó la remodelación de la Alexanderplatz, que había sido destruida durante la guerra, de acuerdo con los conceptos de una sociedad socialista moderna. No fue hasta el cambio, con la caída del muro, que se inició una reorientación. Desde entonces, la Alexanderplatz es un sensible seismógrafo para el crecimiento conjunto de las dos zonas de Berlín. Directrices urbanísticas como los planes del arquitecto Hans Kollhoff surgidos en 1992 caen rápidamente bajo crítica. La estructuración definitiva de la plaza todavía está por definir.

Al final de la zona oriental de la avenida de los «Linden» se encuentra el *Schlossbrücke* (Puente del Palacio) el cual fue construido según planes de Schinkel durante los años 1821 hasta el 1824 con sus esculturas que igualmente se deben a Schinkel. Aquí, alrededor del *Berliner Schloss* (Palacio de Berlín), se agrupaban los edificios de re-

galerie, 1867 bis 1876 von Friedrich August Stüler konzipiert und nach dessen Tod von Heinrich Strack weitergeführt, und dem ebenfalls von Stüler entworfenen *Neuen Museum* (1843 bis 1859).

Unter den Linden, die wohl bekannteste Straße der Hauptstadt, war Ende des 16. Jahrhunderts nicht mehr als ein staubiger Reitweg, der vom Schloss durch den Tiergarten weiter in die Wälder bis Spandau führte. Erst nach den Verheerungen des Dreißigjährigen Krieges wurde dieser Weg nach einer Order des Kurfürsten Friedrich Wilhelm in eine bepflanzte »Gallerie von der Hundebrücke biß an den Thiergarten« umgestaltet. Mit dieser Neustädtischen, später dann Dorotheenstädtischen Allee ist »ein vornehmes Stück« Flaniermeile entstanden, flankiert von der geometrisch konzipierten Friedrichstadt im Süden und der Dorotheenstadt im Norden. Doch erst im 18. Jahrhundert wurden die »Linden« eine bevorzugte Adresse für wohlhabende Familien, die hier repräsentative Stadthäuser errichteten. In dieser Zeit entstanden das *Königliche Opernhaus* (1741 bis 1743), die *Hedwigskirche* (1747 bis 1773), das *Prinz-Heinrich-Palais* (1748 bis 1765) – die heutige *Humboldt-Universität* – und die *Königliche Bibliothek* (1775 bis 1780), ein Bau, der wegen seiner ausladenden Rundungen, die an Mustervorlagen barocker Möbel erinnerten, berlinerisch zur »Kommode« gemacht wurde. Südlich der »Linden« liegt der Gendarmenmarkt, der mit Schinkels *Schauspielhaus* sowie dem *Deutschen* und dem *Französischen Dom* wohl zu den schönsten Plätzen Berlins zählt. Die Bauten entlang der »Linden« gelten als Meisterwerke der preußischen Architektur, vom Barock bis zum preußischen Klassizismus. Im Krieg erheblich beschädigt, sind sie in vereinfachter Form häufig wieder aufgebaut worden und geben heute ein weitgehend getreues Abbild ihrer historischen Erscheinung wieder. Die neuen städtebaulichen Eingriffe konzentrieren sich dagegen auf den Geschäftsteil der »Linden« zwischen der Friedrichstraße und dem Pariser Platz.

Der historische Charakter der Flaniermeile ist weitestgehend erhalten. Das zeigt sich besonders an der Neugestaltung des Pariser Platzes. Hier, am westlichen Ende des etwa ein Kilometer langen Boulevards, steht das

probably the best-known street in the capital, was no more than a dusty bridle path, leading from the Castle through the Tiergarten and further into the woods towards Spandau. Only after the devastation wrought by the Thirty Years War was this path, following a directive issued by Elector Friedrich Wilhelm, transformed into a *bepflanzte Gallerie* (gallery planted with trees) extending from the *Hundebrücke* (Dog's Bridge) to the Tiergarten. This avenue through the Neustadt (New Town), subsequently the Dorotheenstadt, offered a "stylish stretch" to stroll along, flanked by the geometrically conceived Friedrichstadt in the South and the Dorotheenstadt in the North. Yet it was not until the 18th century that the "Linden" became one of the favourite addresses of prosperous families, who built imposing townhouses here. This period saw the construction of the *Königliches Opernhaus* (Royal Opera House), 1741 to 1743, the *Hedwigskirche* (Hedwig Church), 1747 to 1773, the *Prinz-Heinrich-Palais* (Palace), 1748 to 1765 – now the *Humboldt University* – and the *Königliche Bibliothek* (Royal Library), 1775 to 1780, a building whose pronounced curves – reminiscent of Baroque furniture – earned it the Berliner nickname: "the chest of drawers". South of the "Linden" lies the Gendarmenmarkt ("Gendarme Market"). Along with Schinkel's *Schauspielhaus* (Theatre), as well as the Deutscher (*German*) and the Französische Dom (*French Cathedral*), this ranks as one of the loveliest places in Berlin. The buildings along the "Linden" are considered masterpieces of Prussian architecture – from the Baroque to Prussian classicism. Seriously damaged during the war, they were often rebuilt in a simplified form, and now present a largely accurate reflection of their original historical appearance. That said, urban renewal has concentrated on commercial sections of the "Linden" – between Friedrichstraße and Pariser Platz.

The historical character of the *Flaniermeile* (Strollers' Mile) has generally been retained. This is particularly evident from the renovated Pariser Platz. Here, at the western end of the boulevard that is about a kilometre (0.62 mile) long, stands the *Brandenburger Tor* (Brandenburg Gate), the city's most famous landmark. Pariser Platz dates from the 1730s, the reign of Friedrich Wilhelm I. This structure – at that time still wooden – was Berlin's City Gate leading to

presentación prusianos. De la Schlossplatz (Plaza del Palacio) no está lejos la *Museumsinsel* (Isla de los museos), un área en la que entre 1830 y 1930 se consolidaron cinco grandes edificios de museos: el *Altes Museum* (Museo Antiguo) de Schinkel (1830), el *Bodemuseum* (Museo Bode) de Ernst von Ihne (1898 a 1904), el *Pergamonmuseum* (Museo Pergamon) de Alfred Messel y Ludwig Hoffmann (1909 a 1930), la *Alte Nationalgalerie* (Galería Nacional) –concebida de 1867 a 1876 por Friedrich August Stüler y tras su muerte continuada por Heinrich Strack– y el *Neues Museum* (Museo Nuevo), también proyectado por Stüler (1843 a 1859).

A finales del siglo XVI la avenida Unter den Linden –la calle más famosa de la capital– no era más que un polvoriento camino para caballos que llevaba desde el palacio a través del parque Tiergarten hacia los campos en dirección a Spandau. No fue hasta después de las devastaciones de la Guerra de los Treinta Años que, según una orden dictada por el príncipe elector Friedrich Wilhelm, este camino fue convertido en una «galería poblada de plantas desde el *Hundebrücke* (Puente de los Perros) hasta el Tiergarten». Con esta Neustädtische Allee, más tarde Dorotheenstädtische Allee, surgió una distinguida muestra de una zona de paseo flanqueado por el barrio Friedrichstadt en el sur (concebido éste de forma geométrica) y el barrio Dorotheenstadt en el norte. Pero no fue hasta el siglo XVIII que la avenida de los «Linden» se convirtió en el lugar de residencia preferido de las familias acomodadas quienes construyeron aquí edificios urbanos de representación. Así, en esta época surgieron la *Königliche Opernhaus* (edificio de la Real Ópera, 1741 a 1743), la *Hedwigskirche* (Iglesia de Hedwig, 1747 a 1773), el *Prinz-Heinrich-Palais* (Palacio del Príncipe Heinrich, 1748 a 1765) –la actual *Humboldt-Universität*– y la *Königliche Bibliothek* (Biblioteca Real, 1775 a 1780), una construcción esta última que, por sus resaltadas curvaturas recordando a los diseños de muebles barrocos, fue llamada en berlinés la «cómoda». Al sur de la avenida de los «Linden» se encuentra el Gendarmenmarkt (Mercado de los Gendarmes) que, con su *Schauspielhaus* (teatro) de Schinkel, su *Deutscher Dom* (Catedral Alemana) y su *Französischer Dom* (Catedral Francesa), se cuenta como uno de los lugares más bellos de Berlín. Los edifi-

Brandenburger Tor, das berühmteste Wahrzeichen der Stadt. Angelegt wurde der Pariser Platz in den dreißiger Jahren des 18. Jahrhunderts unter Friedrich Wilhelm I. Das seinerzeit noch hölzerne Bauwerk war das Stadttor Berlins in Richtung Charlottenburg. Zwar setzte unter Friedrich II. die repräsentative Bebauung des Pariser Platzes mit barocken Palais ein, doch die städtebauliche Bedeutung des *Quarrés* veränderte sich erst mit der Neugestaltung des *Brandenburger Tors* durch Carl Gotthard Langhans, die 1789 begonnen und erst 1793 mit der Aufstellung von Johann Gottfried Schadows *Quadriga* beendet wurde. Aus dem Provisorium wurde ein imposanter Eingangsbereich, der auch den französischen Kaiser Napoleon I. im Jahre 1806 bei seinem triumphalen Einzug in Berlin sichtlich beeindruckte – bevor er die *Quadriga* in zwölf Kisten verpackt als Kriegsbeute nach Paris verschleppen ließ: »Der Weg von Charlottenburg nach Berlin ist sehr schön, der Einzug durch das Brandenburger Tor prächtig.«

Im ausgehenden 19. Jahrhundert wurden viele Palais umgestaltet und fortan öffentlich genutzt, andere wurden abgerissen wie das *Palais Redern*. Durch den kaiserlichen Einsatz begünstigt, eröffnete der Restaurantbetreiber Lorenz Adlon auf diesem Grundstück am 23. Oktober 1907 das weltberühmte *Hotel Adlon*, das seinen Betrieb bis Mitte der vierziger Jahre aufrechterhalten konnte, in den letzten Kriegstagen jedoch einem mysteriösen Brand zum Oper fiel. 1984 erfolgte der Abriss der Ruine. 1995 begannen die Bauarbeiten am neuen *Hotel Adlon*, das im Juli 1997 wieder eröffnet wurde.

Bedeutende Adressen waren die Flügelhäuser des *Brandenburger Tors*, die Carl August Sommer Mitte des 19. Jahrhunderts durch Friedrich August Stüler errichten ließ. Das Haus Pariser Platz 1 sollte künftig Max Liebermann bewohnen, der Impressionist und spätere Präsident der Akademie der Künste. Von den Nazis verfemt, lebte er dort bis zu seinem Tod im Jahre 1935. »Adel, Geist, Kunst, Diplomatie«, schreibt Dieter Hildebrandt, »sie bildeten hier eine weitläufige, weltläufige Nachbarschaft.« Diesen Charakter sollte der Pariser Platz bis zum Zweiten Weltkrieg bewahren, durch den sich schließlich vollendete, was der Hitler-Architekt

wards Charlottenburg. Although Friedrich II began building imposing Baroque palaces in Pariser Platz, it was not until later that the square's full architectural importance was established. This came with Carl Gotthard Langhans' restructuring of the *Brandenburger Tor* – begun in 1789 and not completed until 1793, with the erection of Johann Schadow's *Quadriga*. A stopgap structure was transformed into an imposing entrance area.

This visibly impressed Emperor Napoleon Bonaparte, triumphantly entering Berlin in 1806 – before he had the *Quadriga* packed into twelve crates and carted off to Paris as war-booty. He is reported to have said: "The way from Charlottenburg to Berlin is very beautiful, the entrance through the Brandenburg Gate magnificent."

At the turn of the 19th century many palaces were rebuilt and refurbished as official buildings; others like the *Palais Redern* were demolished. On this site, thanks to imperial intervention, on 23 October 1907, the restaurant-owner, Lorenz Adlon, opened the world-famous *Hotel Adlon*. The hotel was able to operate until the mid 1940s, yet fell victim to a mysterious fire during the last days of the war. In 1984, the ruins were demolished down. In 1995 building work began on the new *Hotel Adlon*, which was reopened in July 1997.

The *Flügelhäuser* (wing-houses) on either side of the *Brandenburger Tor* were sought-after addresses, which Carl August Sommer had Friedrich August Stüler build in the mid-19th century. The house at No 1, Pariser Platz was later to be occupied by Max Liebermann, the Impressionist painter and future President of the *Akademie der Künste* (Academy of Arts). Ostracized by the Nazis, he continued living there until his death in 1935. In Dieter Hildebrandt's words: "Nobility, spirit, art, diplomacy – here created a far-reaching, worldwide sense of community." The square was to retain this character until World War II finally accomplished that which Hitler's architect, Albert Speer, foresaw in his vision of the new German capital city: "Germania" – namely, the total destruction of historic Berlin.

After the war, the square was declared a frontier area, and the once-splendid boulevard deteriorated into a cul-de-sac. Immediately after the Wall came down, however, new ideas about redesigning the historic site began to surface. An urban-regeneration

cios a lo largo de la avenida de los «Linden» están valorados como obras maestras de la arquitectura prusiana desde el Barroco hasta el Clasicismo prusiano. Aunque fueron dañados considerablemente durante la guerra muchos de ellos han sido reconstruidos de forma más simplificada y hoy reproducen en gran parte una fiel imagen de su representación histórica. Por otro lado, las nuevas intervenciones urbanísticas se concentran en la parte comercial de los «Linden», entre la Friedrichstraße y la Pariser Platz (Plaza de París).

El carácter histórico de esta zona de paseo se ha mantenido en gran parte. Esto se muestra especialmente en la remodelación de la Pariser Platz. Aquí, al final occidental de la avenida de aproximadamente 1 kilómetro de longitud, se halla la *Brandenburger Tor* (Puerta de Brandenburgo), la marca más característica de la ciudad. La Pariser Platz fue erigida en los años treinta del siglo XVIII bajo Friedrich Wilhelm I. La edificación, por entonces todavía de madera, era la puerta de la ciudad de Berlín en dirección a Charlottenburg. Aunque bajo Federico II se constituyeron las edificaciones representativas de la Pariser Platz con palacios barrocos, el significado urbanístico del paso se transformó con la remodelación de la *Brandenburger Tor* por Carl Gotthard Langhans la cual se inció en 1789 y no se terminó hasta 1793 con la colocación de la *cuádriga* por Johann Gottfried Schadow. De la solución provisional surgió una imponente zona de acceso que también impresionó visiblemente al emperador Napoleón I durante su entrada triunfal en la ciudad en el año 1806, esto último antes de hacer llevar la cuádriga a París empaquetada como botín de guerra: «El camino de Charlottenburg a Berlín es muy bello, la entrada por la Puerta de Brandenburgo es suntuosa».

A fines del siglo XIX numerosos palacios se reformaron y se dotaron de una función pública mientras que otros se derribaban, como el *Palais Redern*. Favorecido por la intervención imperial, el gastrónomo Lorenz Adlon abre el 23 de octubre de 1907 en este terreno el mundialmente conocido *Hotel Adlon* el cual conseguiría mantenerse en funcionamiento hasta mediado de los años cuarenta para llegar a ser, sin embargo, presa de un misterioso fuego durante los últimos días de la guerra. En 1984 tuvo lugar

Albert Speer in seinem Größenwahn für seine neue deutsche Hauptstadt »Germania« vorgesehen hatte: den Kahlschlag von weiten Teilen des historischen Berlins.

Nach dem Krieg wurde der Platz zum Grenzgebiet erklärt. Der einst prachtvolle Boulevard wurde zur Sackgasse. Unmittelbar nach dem Fall der Mauer setzten indes Überlegungen zur Neugestaltung des historischen Ortes ein. Ein städtebauliches Gutachten zum Pariser Platz, das unter Leitung des Bauhistorikers Bruno Flierl und des Architekten Walter Rolfes erarbeitet wurde, sah vor, an die bauliche Gestalt des Platzes vor seiner Zerstörung anzuknüpfen. Moderne Architektur sollte entstehen, die den alten Charakter des Platzes bewahrt, ohne jedoch die zerstörten Gebäude wieder aufzubauen. Die Richtlinien der Senatsbaudirektion besagten, dass das *Brandenburger Tor* als Grenzpassage das wichtigste Gebäude am Platz bleiben sollte. Detaillierte Vorgaben betrafen die äußere Gestaltung der Entwürfe, die sich am *Brandenburger Tor* zu orentieren hatten. Diesen Bezug stellen die Bauten von so renommierten Architekten wie Günter Behnisch, Frank O. Gehry, Christian de Portzamparc, Josef Paul Kleihues und andere mit moderner Eleganz her.

HEIKO FIEDLER-RAUER

report on Pariser Platz, developed under the structural historian, Bruno Flierl, and the architect, Walter Rolfes, planned to develop the square structurally according to its style before its destruction. The idea was to create modern architecture that would retain the square's old character, without having to reconstruct the former buildings. The Senate's chief architects laid down guidelines specifying that the *Brandenburger Tor* – a frontier passageway – should remain the most significant structure in the square. Detailed provisos applied to the design's constructions, all of which had to be oriented on the *Brandenburger Tor*. The modern buildings designed by several illustrious architects, including Günter Behnisch, Frank O. Gehry, Christian de Portzamparc, and Josef Paul Kleihues, among others, stylishly fulfil these conditions.

HEIKO FIEDLER-RAUER

el derribo de la ruina. En 1995 comenzaron las obras en el nuevo *Hotel Adlon* que abrió de nuevo sus puertas en julio de 1997.

Direcciones importantes eran los edificios a ambos lados de la *Brandenburger Tor* que Carl August Sommer hizo construir por Friedrich August Stüler a mediados del siglo XIX. El edificio en la Pariser Platz número 1 habría de ser habitado por Max Liebermann, el artista impresionista y más tarde presidente de la Academia de las Artes. Allí vivió hasta su muerte en el año 1935 boicoteado por los nazis. «Nobleza, espíritu, arte, diplomacia», escribe Dieter Hildebrandt, «todo ello formaba aquí una vasta cercanía». La Plaza habría de mantener este carácter hasta la Segunda Guerra Mundial, que finalmente ejecutaría aquello que la locura del arquitecto de Hitler, Albert Speer, había previsto para su nueva capital alemana «Germania»: la demolición de amplias partes del Berlín histórico.

Tras la guerra, la plaza se declaró como zona fronteriza. La antaño suntuosa avenida devino en una calle sin salida. Inmediatamente después de la caída del muro se reflexionó acerca de la remodelación del lugar histórico. Un informe urbanístico sobre la Pariser Platz, elaborado bajo la dirección del historiador de la arquitectura Bruno Flierl y del arquitecto Walter Rolfes, previó continuar con la forma arquitectónica que la plaza tenía antes de su destrucción. Había de surgir una arquitectura moderna que mantuviese el antiguo carácter de la plaza pero sin reconstruir los edificios destruidos. Las directrices de la dirección de obras del gobierno municipal determinaron que la *Brandenburger Tor* como pasaje fronterizo debía seguir siendo la obra más importante de la plaza. La forma externa de los planes se reguló mediante detalladas normas que habían de orientarse en la *Brandenburger Tor*. Dicha orientación se elaboró con moderna elegancia en las obras de arquitectos de renombre como Günter Behnisch, Frank O. Gehry, Christian de Portzamparc, Josef Paul Kleihues, entre otros.

HEIKO FIEDLER-RAUER

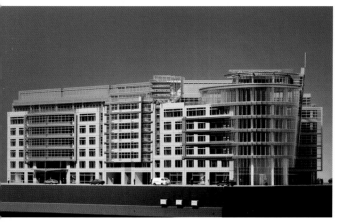

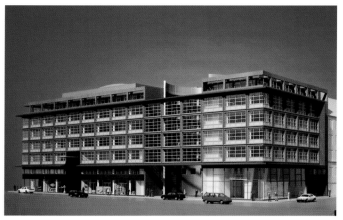

Quartier 105
DAVID CHILDS (Entwurf · original design · proyecto),
SOM SKIDMORE, OWINGS & MERRILL LLP, New York
und PSP PYSALL STAHRENBERG & Partner, Berlin
 voraussichtlich 2005
 Friedrichstraße
Büro, Gewerbe, Wohnen
Office, business, residence
Oficinas, comercio, viviendas

Quartier 200
KSP ENGEL & ZIMMERMANN GmbH, Berlin
 voraussichtlich 2005
 Friedrichstraße
Büro, Gewerbe, Wohnen
Office, business, residence
Oficinas, comercio, viviendas

Philip-Johnson-Haus
PHILIP JOHNSON, New York
 1994–1997
 Friedrichstraße
Büro, Gewerbe
Office, business
Oficinas, comercio

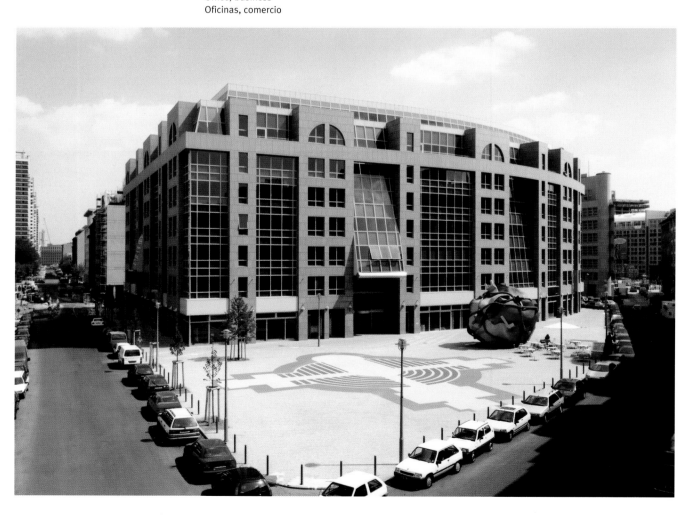

Quartier Schützenstraße
ALDO ROSSI, Mailand,
GÖTZ BELLMANN & WALTER BÖHM, Berlin,
LUCA MEDA, Mailand
 1994–1996
 Schützenstraße · Markgrafenstraße ·
 Zimmerstraße · Charlottenstraße
Büro, Gewerbe, Wohnen
Office, business, residence
Oficinas, comercio, viviendas

15

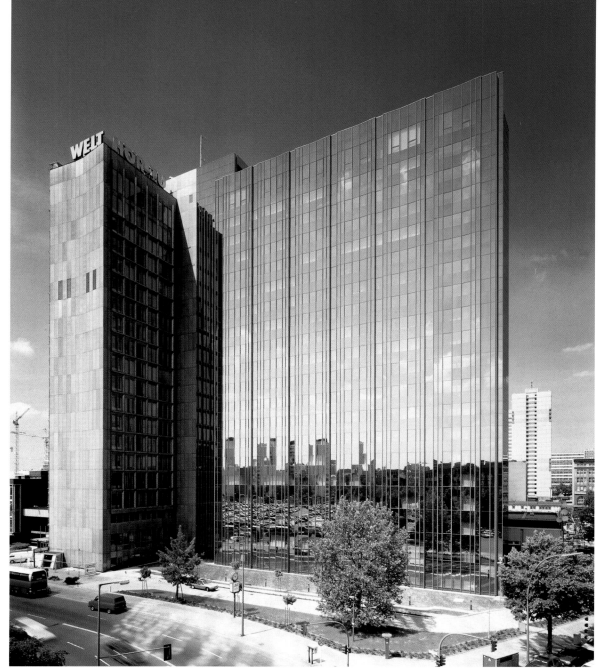

Erweiterung· extension· ampliciòn Axel Springer Verlag Berlin
Stössner-Fischer, Berlin (Baukonstruktion · construction · construcción)
Hartmeyer, Hamburg (Fassade · facade · fachada)
 1992–1995
 Kochstraße
Büro, Gewerbe · Office, business
Oficinas, comercio

Willy-Brandt-Haus
Bofinger & Partner,
Berlin/Wiesbaden
 1993–1996
 Wilhelmstraße
Bundesgeschäftsstelle der SPD
National Headquarters of the SPD
Sede de la SPD

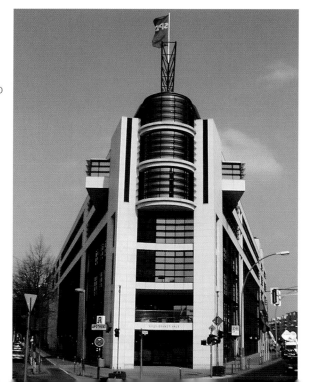

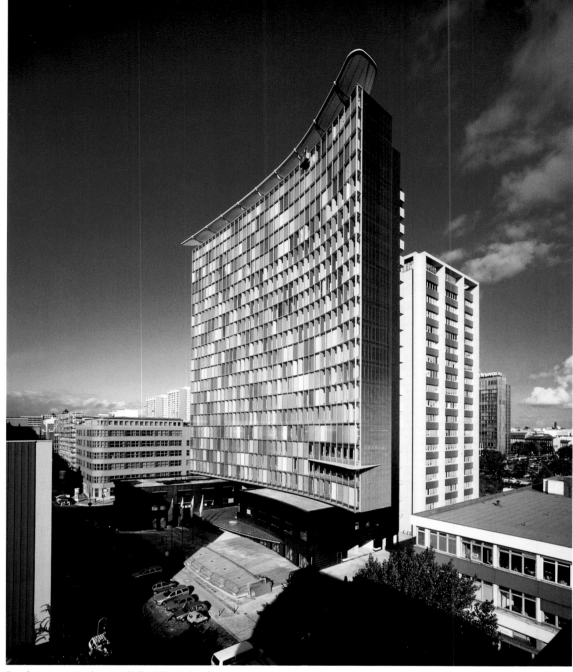

Erweiterung· extension· ampliciòn GSW-Gebäude
SAUERBRUCH HUTTON, Berlin/London
 1995–1998
 Kochstraße
Büro, Gewerbe
Office, business
Oficinas, comercio

Redaktionsgebäude
der »tageszeitung«
GERHARD SPANGENBERG
(mit · with · con BRIGITTE
STEINKILBERG), Berlin
 1988–1990
 Kochstraße
Büro, Gewerbe
Office, business
Oficinas, comercio

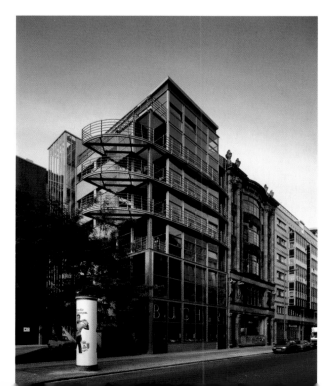

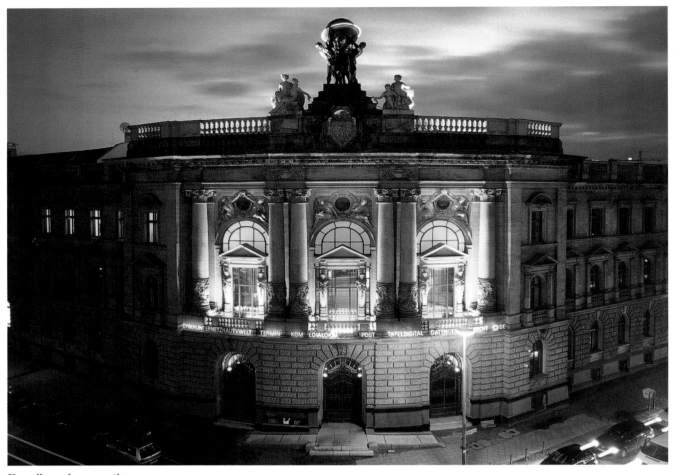

Ehemaliges · former · antiguo
Reichspostmuseum
ERNST HAKE, HEINRICH TECHOW, FRANZ AHRENS
 1893–1897
 Leipziger Straße · Mauerstraße
Museum für Kommunikation Berlin
Communications Museum
Museo de la Comunicación

Ehemaliges · former · aniguo Reichsluftfahrtministerium
ERNST SAGEBIEL (Altbau · old building · edificio original),
HENTRICH-PETSCHNIGG & Partner (HPP), Düsseldorf
(Umbau · alteration · reforma)
 1935–1936
 1994–1999
Leipziger Straße · Wilhelmstraße
Bundesministerium für Finanzen
Federal Ministry of Finance
Ministerio Federal de Hacienda

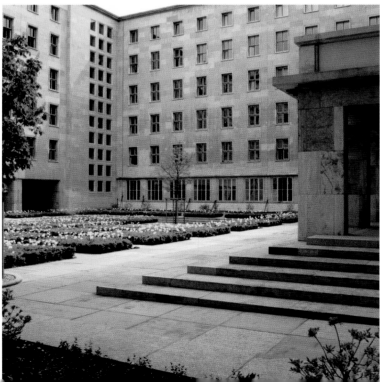

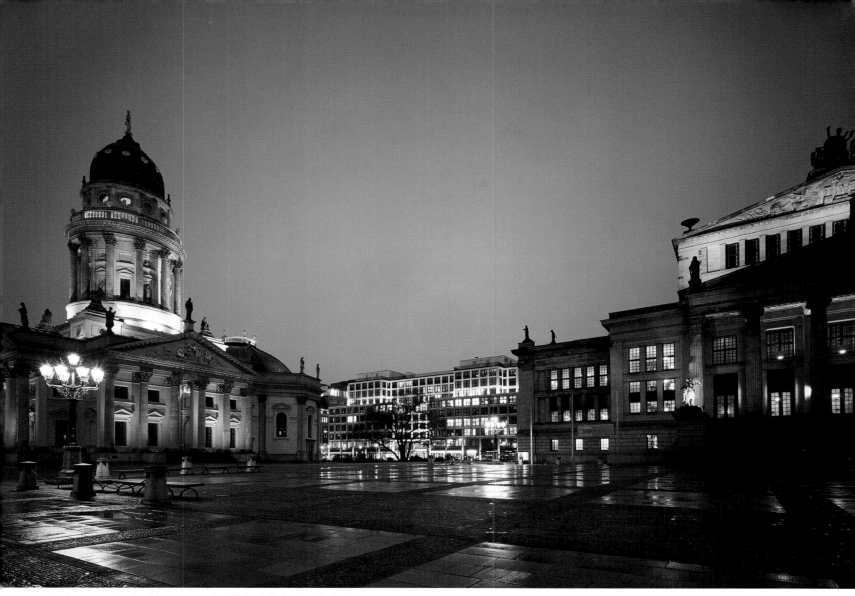

**Gendarmenmarkt mit· with· con Deutscher (links · left · izquierda) Kirche
und· and· y Schauspielhaus (rechts · right · derecha)**
MARTIN GRÜNBERG, GIOVANNI SIMONETTI,
LOUIS CAYARD, ABRAHAM QUESNAYS,
KARL VON GONTARD (Deutsche Kirche),
KARL FRIEDRICH SCHINKEL (Schauspielhaus)
 1701–1705/08, 1780–1785
 (Deutsche Kirche),
 1818–1821 (Schauspielhaus)
 Gendarmenmarkt
Ausstellungsort, Gewerbe, Kirche, Konzertsaal
Exhibition hall, business, church, concert hall
Sala de exposiciones, comercio, iglesia, sala de conciertos

BEWAG-Haus
MAX DUDLER, Zürich/Berlin
(mit · with · con MANFRED KUNZ
und · and · y BRIGITTA WEISE)
 1994–1997
 Markgrafenstraße
Büro, Gewerbe, Wohnen
Office, business, residence
Oficinas, comercio, viviendas

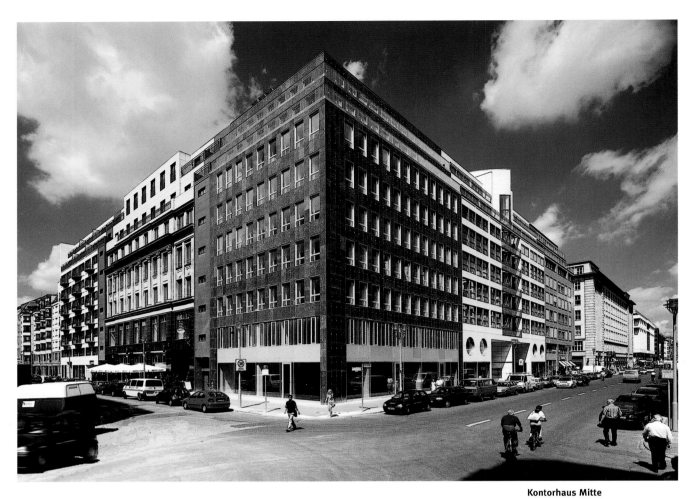

Kontorhaus Mitte
Josef Paul Kleihues, Berlin,
Klaus Theo Brenner, Berlin,
Vittorio Magnago Lampugnani
mit · with · con Marlene Dörrie,
Frankfurt a. M.,
Walther Stepp, Berlin
1994–1997
Friedrichstraße · Mohrenstraße
Büro, Gewerbe, Wohnen
Office, business, residence
Oficinas, comercio, viviendas

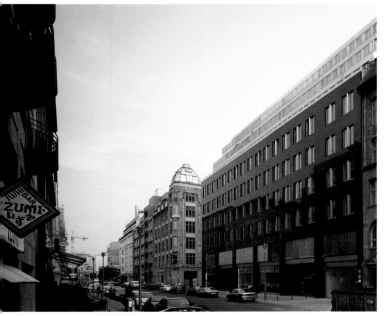

Quartier 108
Thomas van den Valentyn
mit · with · con Matthias Dittmann, Köln
1996–1998
Friedrichstraße · Leipziger Straße
Büro, Gewerbe, Wohnen
Office, business, residence
Oficinas, comercio, viviendas

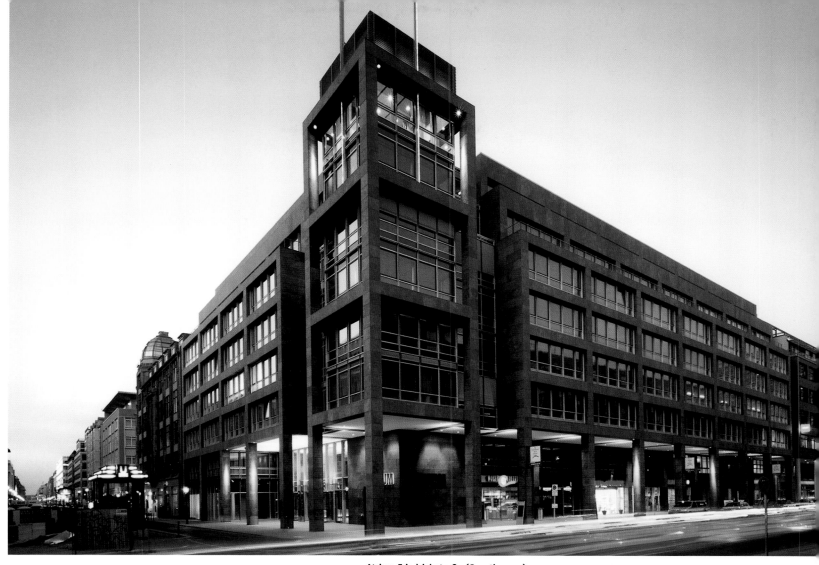

Atrium Friedrichstraße (Quartier 203)
GMP VON GERKAN, MARG & Partner, Hamburg
Generalplanung· Master Planning· Planificación
general: ECE Projektmanagement, Hamburg
 1995–1997
 Friedrichstraße · Leipziger Straße
Büro, Gewerbe, Wohnen
Office, business, residence
Oficinas, comercio, viviendas

**Friedrichstadt-Passagen
(Quartier 205)**
OSWALD MATHIAS UNGERS & Partner,
Köln / Berlin
 1992–1996
 Friedrichstraße · Charlottenstraße ·
 Mohrenstraße · Taubenstraße
Büro, Gewerbe, Wohnen
Office, business, residence
Oficinas, comercio, viviendas

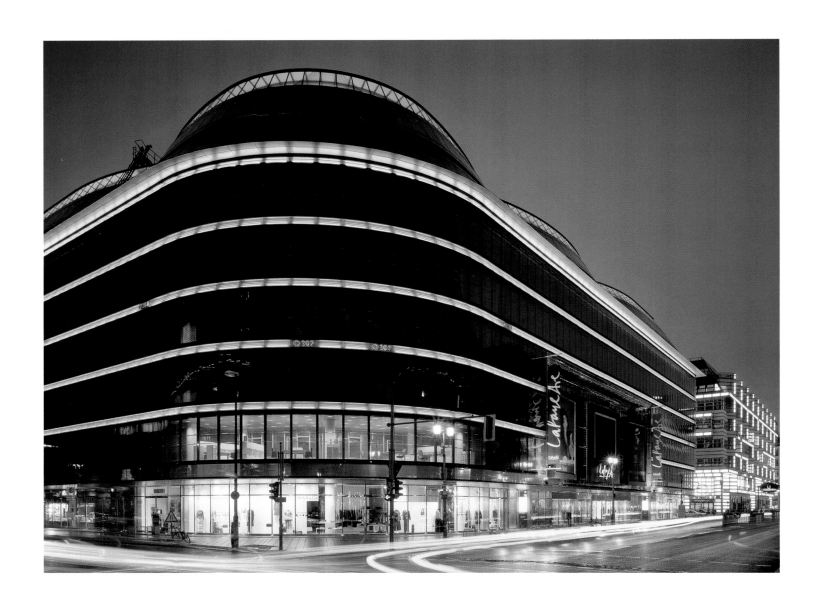

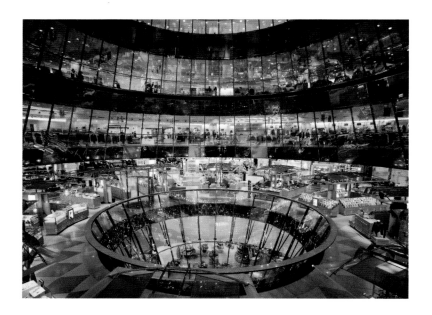

**Friedrichstadt-Passagen
Galeries Lafayette (Quartier 207)**
JEAN NOUVEL, Paris
 1993–1996
 Friedrichstraße
Büro, Gewerbe, Wohnen
Office, business, residence
Oficinas, comercio, viviendas

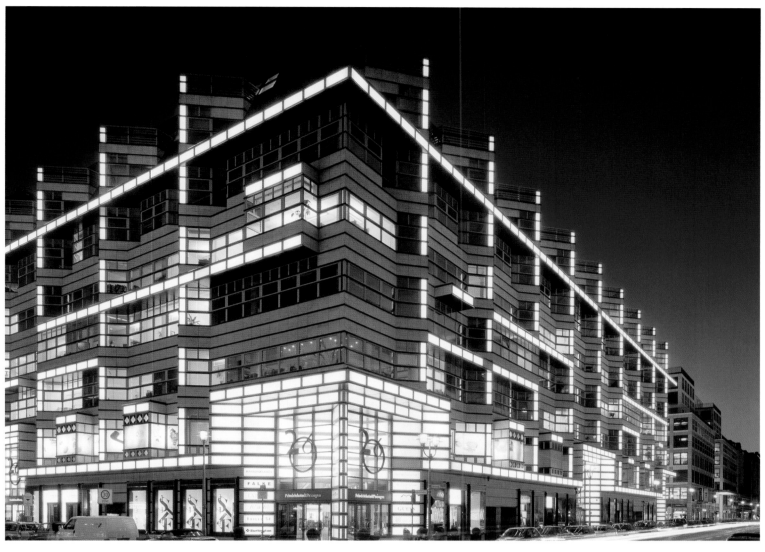

Friedrichstadt-Passagen (Quartier 206)
Pei, Cobb & Partners, New York
 1992–1996
 Friedrichstraße
Büro, Gewerbe, Wohnen · office, business, residence · oficinas, comercio, viviendas

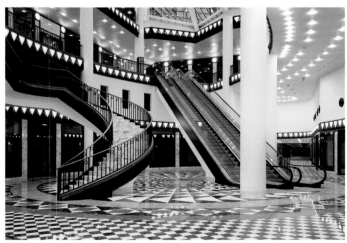

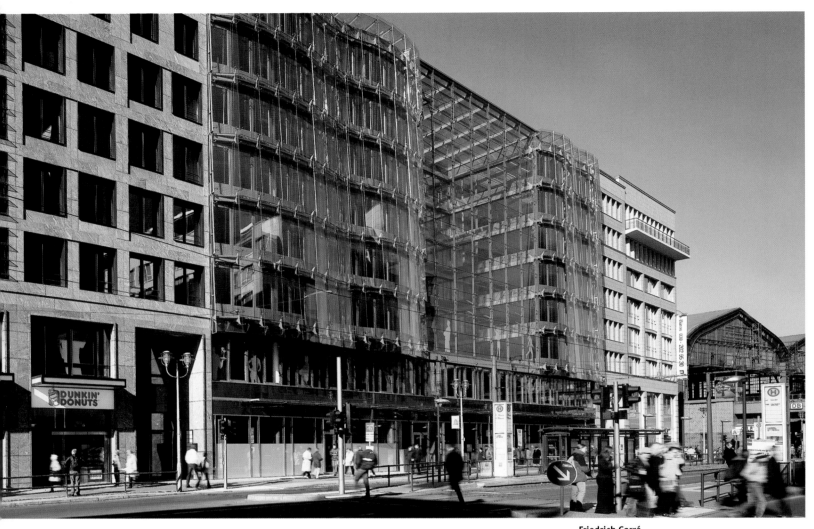

Friedrich Carré
ASSMANN SALOMON und Partner,
EIKE BECKER Gesellschaft von Architekten GmbH,
Architekten METZ KLOTZ & Partner
 2000–2003
 Friedrichstraße · Georgen-
 straße · Dorotheenstraße
Büro, Gewerbe, Wohnen
Office, business, residence
Oficinas, comercio, viviendas

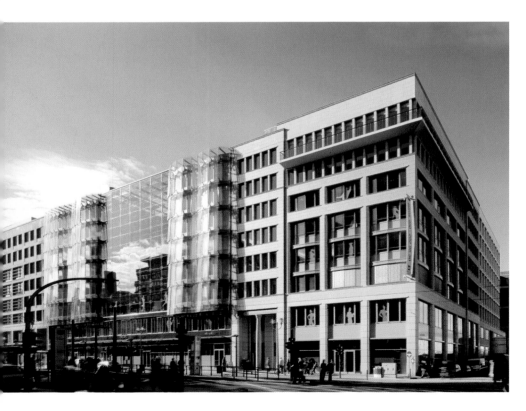

Neues Internationales Handelszentrum Berlin
RKW Rhode Kellermann Wawrowsky
Architektur + Städtebau, Berlin
2000–2002
Friedrichstraße
Büro, Gewerbe, Hotel, Wohnen
Office, business, hotel, residence
Oficinas, comercio, hotel, viviendas

Dorotheenhöfe
Oswald Mathias Ungers & Partner,
Köln/Berlin
2001–2003
Dorotheenstraße
Büro, Wohnen
Office, Residence
Oficinas, Viviendas

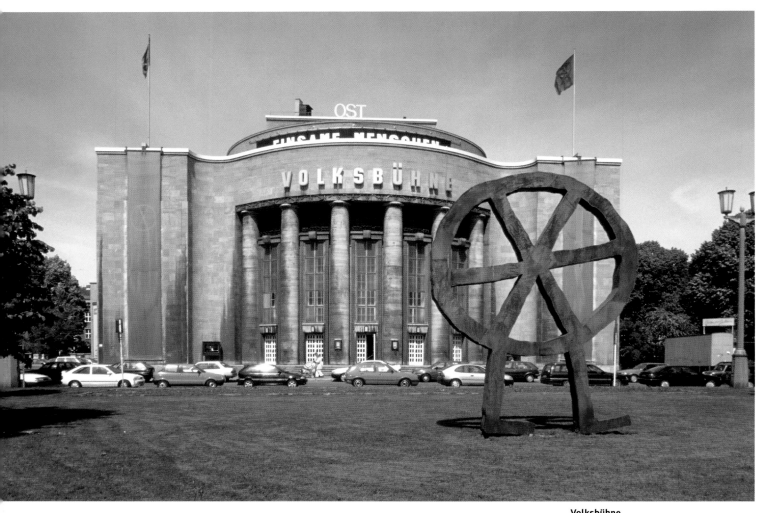

Volksbühne
OSKAR KAUFMANN,
HANS RICHTER
1913–1915,
1950–1954
Rosa-Luxemburg-Platz
Theater · theatre · teatro

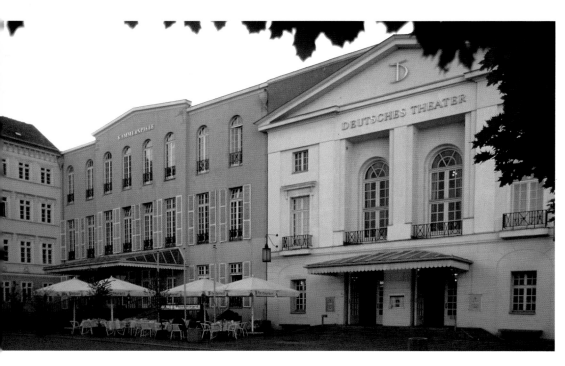

**Deutsches Theater und· and· y
Kammerspiele**
EDUARD TITZ, ALFRED MESSEL,
WILLIAM MÜLLER
1849–1850,
1905–1906
Schumannstraße
Theater·theatre·teatro

**Berliner Ensemble
(ehemaliges· former· an
Neues Theater
am Schiffbauerdamm)**
HEINRICH SEELING
1891–1892
Schiffbauerdamm
Theater·theatre·teatro

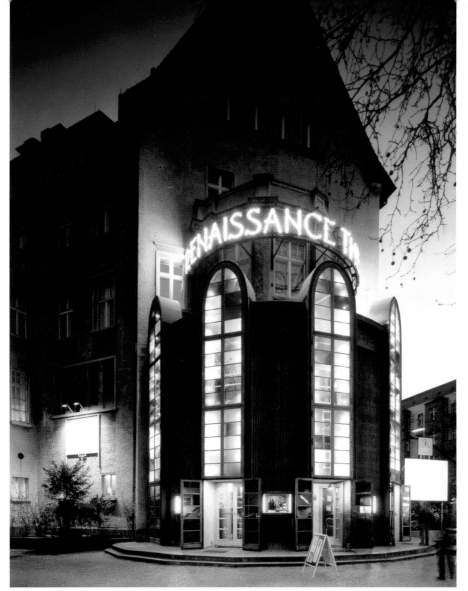

Renaissance Theater
Oskar Kaufmann
1926–1927
Hardenbergstraße
Theater · theatre · teatro

Friedrichstadtpalast
Walter Schwarz,
Manfred Prasser,
Dieter Bankert
1981–1984
Friedrichstraße
Theater · theatre · teatro

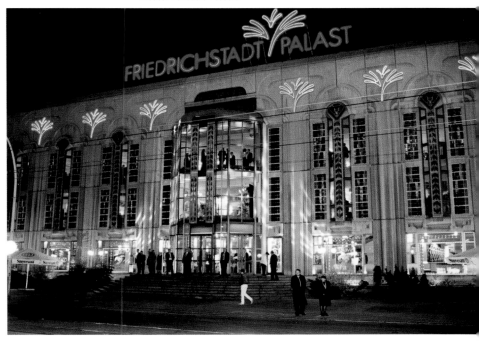

27

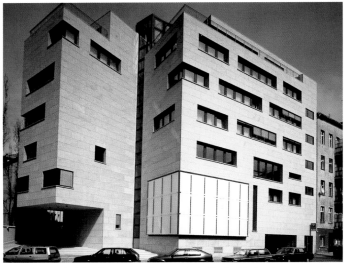

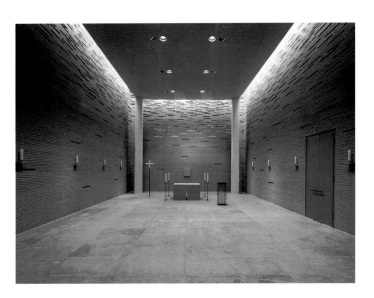

Deutsche Bischofskonferenz, Erweiterung Katholische Akademie
German Bishop's Conference, Extension for the Catholic Academy
Conferencia Episcopal Alemana, Amplición de la Academia Católica
Höger Hare Architekten, Berlin
 1997–1999
 Hannoversche Straße · Chausseestraße

Café Bravo
Nalbach + Nalbach, Berlin,
Konzeptkünstler · Concept artist ·
Artista conceptual Dan Graham, New York
 1998–1999
 Auguststraße
Ausstellungsort, Gewerbe
Exhibition hall, business
Sala de exposiciones, comercio

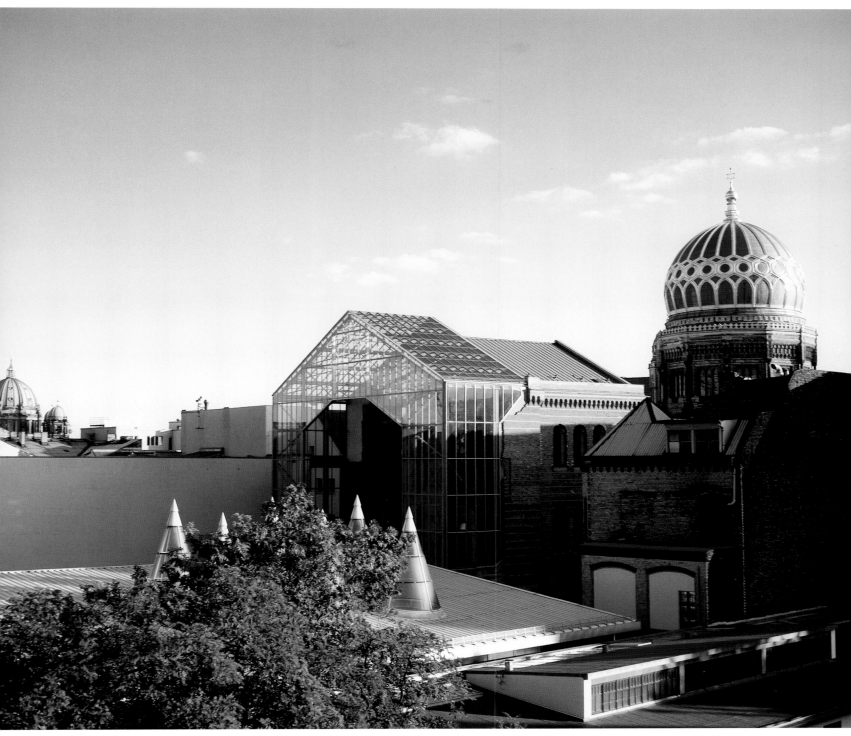

Neue Synagoge
EDUARD KNOBLAUCH, FRIEDRICH AUGUST STÜLER,
BERNHARD LEISERING, Berlin
1859–1866,
1989–1995
Oranienburger Straße
Synagoge, Kultur, Museum
Synagogue, culture, museum
Sinagoga, cultura, museo

Neuer Hackescher Markt
GÖTZ BELLMANN & WALTER BÖHM, Berlin
1996–1998
Zwischen· between· entre Dircksen-
und· and· y Rosenthaler Straße
Büro, Gewerbe, Wohnen, Kultur
Office, business, residence, culture
Oficinas, comercio, viviendas, cultura

Hackesche Höfe
KURT BERNDT, AUGUST ENDELL,
WEISS & Partner, Berlin
1906–1907,
1995–1997
Rosenthaler Straße · Sophienstraße
Büro, Gewerbe, Wohnen, Kultur
Office, business, residence, culture
Oficinas, comercio, viviendas, cultura

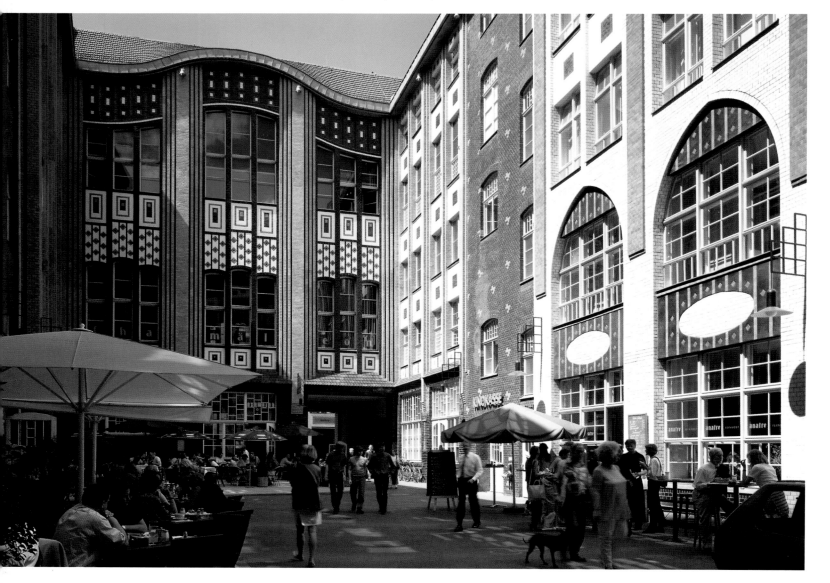

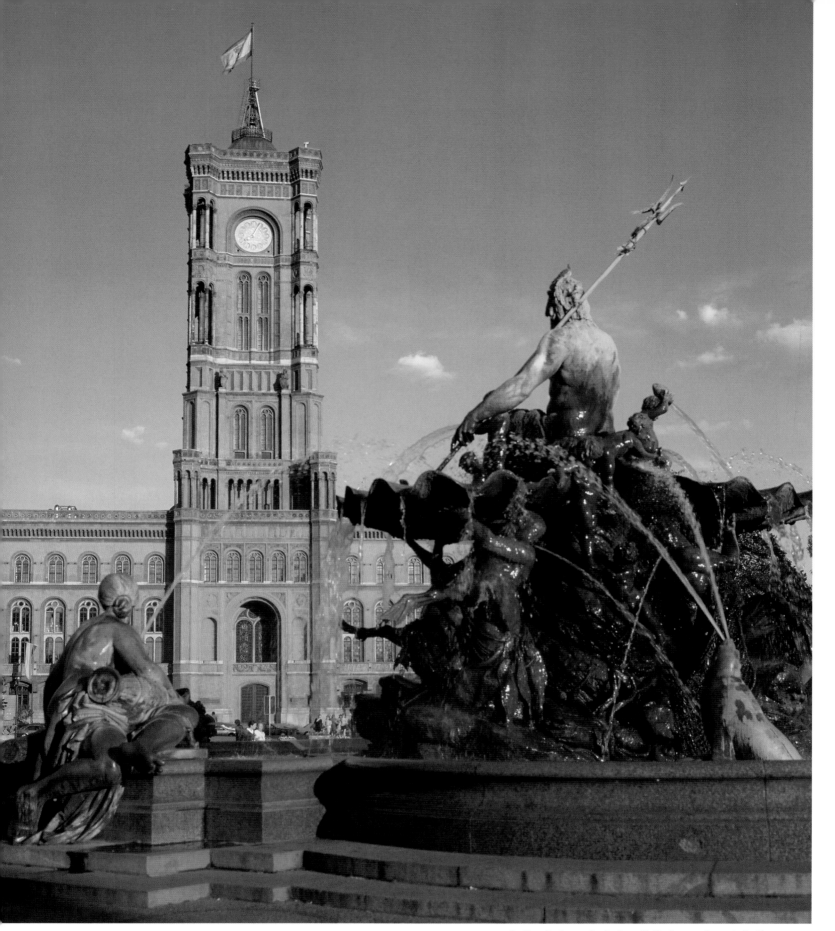

Berliner Rathaus · Berlin Town Hall · **Ayuntamiento de Berlín**
HERRMANN FRIEDRICH WAESEMANN
1861–1869
Rathausstraße
Senatskanzlei · Senate Chancellery · Cancillería del Gobierno Municipal

Berliner Dom
Julius Carl Raschdorff,
Otto Raschdorff,
Günther Stahn,
Bernhard Leisering
 1884–1905,
 1975–1993
 Lustgarten
Kirche, Museum
Church, museum
Iglesia, museo

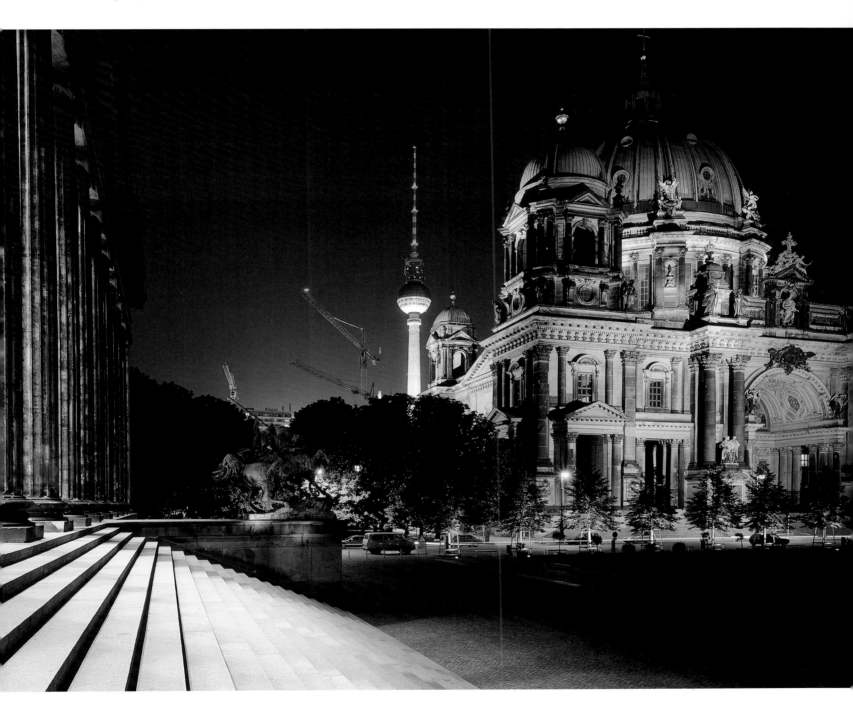

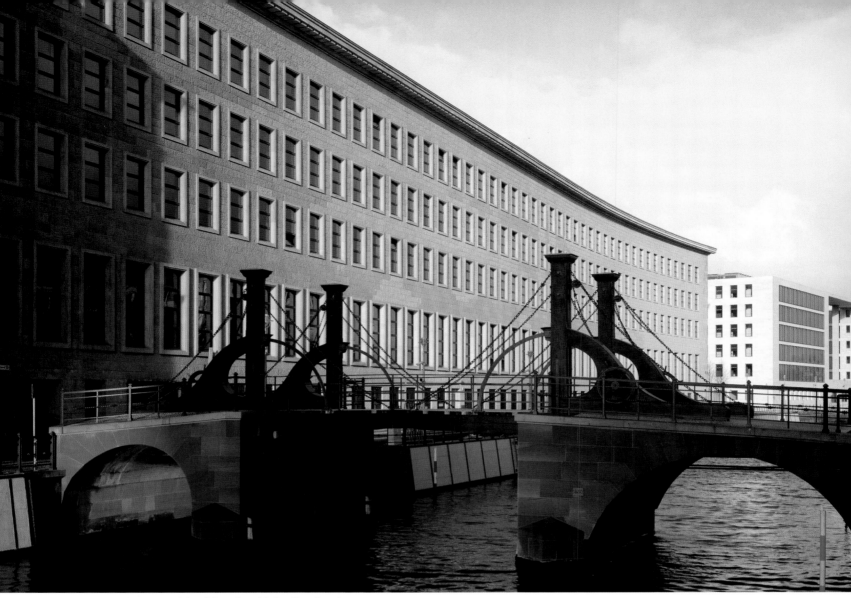

Auswärtiges Amt · Altbau (ehemals Reichsbank) und Neubau
The Foreign Ministry · old building (former Reichsbank) and new building
Ministerio de Asuntos Exteriores · edificio original (antiguo Banco del Reich) y reforma
HEINRICH WOLFF (Altbau · old building · edificio original),
HANS KOLLHOFF, Berlin (Umbau Altbau · alteration · reforma),
MÜLLER REIMANN Architekten, Berlin (Neubau · new building · construcción nueva)
1939, 1997–1999
Werderscher Markt

Botschaft der Föderativen
Republik Brasilien
Embassy of Brasil
Embajada de la República
Federal de Brasil
PSP PYSALL, STAHRENBERG &
Partner, Berlin
1998–2000
Wallstraße · Märkisches Ufer

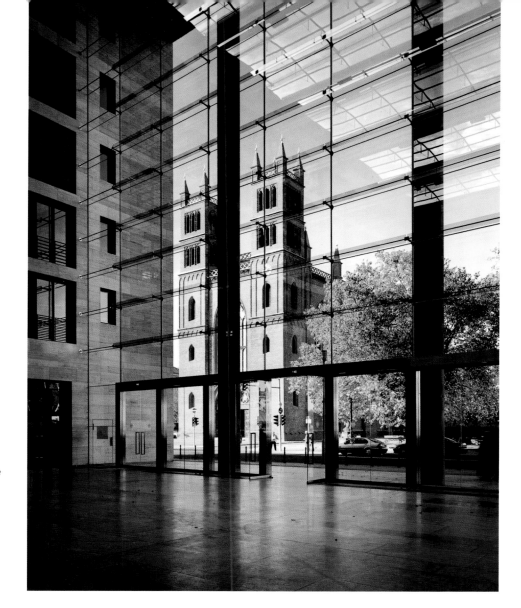

Neubau des Auswärtigen Amtes, Blick auf die Friedrichswerdersche Kirche
New building of the Foreign Ministry, view onto the Friedrichswerdersche Kirche
Parte nueva del Ministerio de Asuntos Exterios, vista a la Friedrichswerdersche Kirche

THOMAS MÜLLER, IVAN REIMANN, Berlin
 1996 –1999
 Am Schlossplatz
Regierungsgebäude · government building · edificio del gobierno

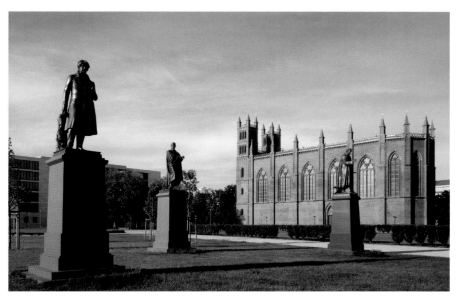

Friedrichswerdersche Kirche
KARL FRIEDRICH SCHINKEL,
 1824 – 1830
 Werderstraße
Museum · museum · museo

35

Nikolaiviertel mit Kirche · and church ·
y iglesia **St. Nikolai**
um 1230
Nikolaikirchplatz

Ephraimpalais
FRIEDRICH WILHELM DITERICHS
1762–1766,
1985–1987
(Rekonstruktion·reconstruction·reconstrucción)
Poststraße · Mühlendamm
Museum· museum· museo

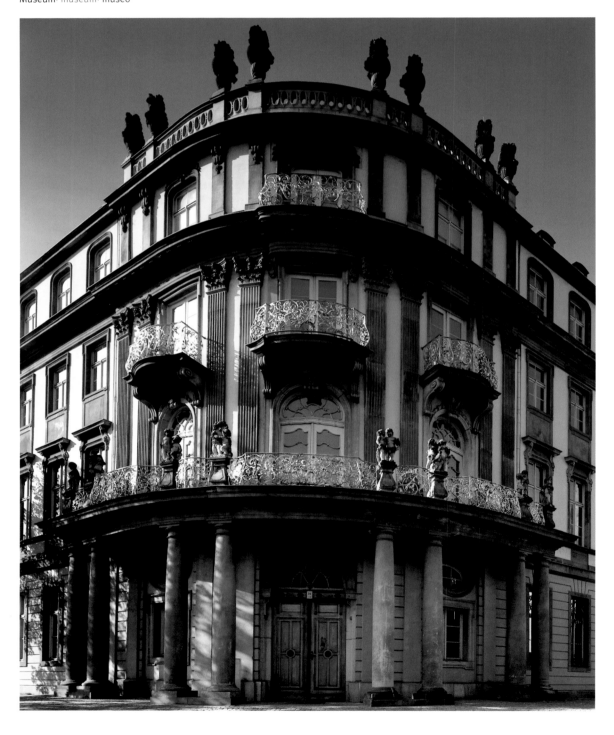

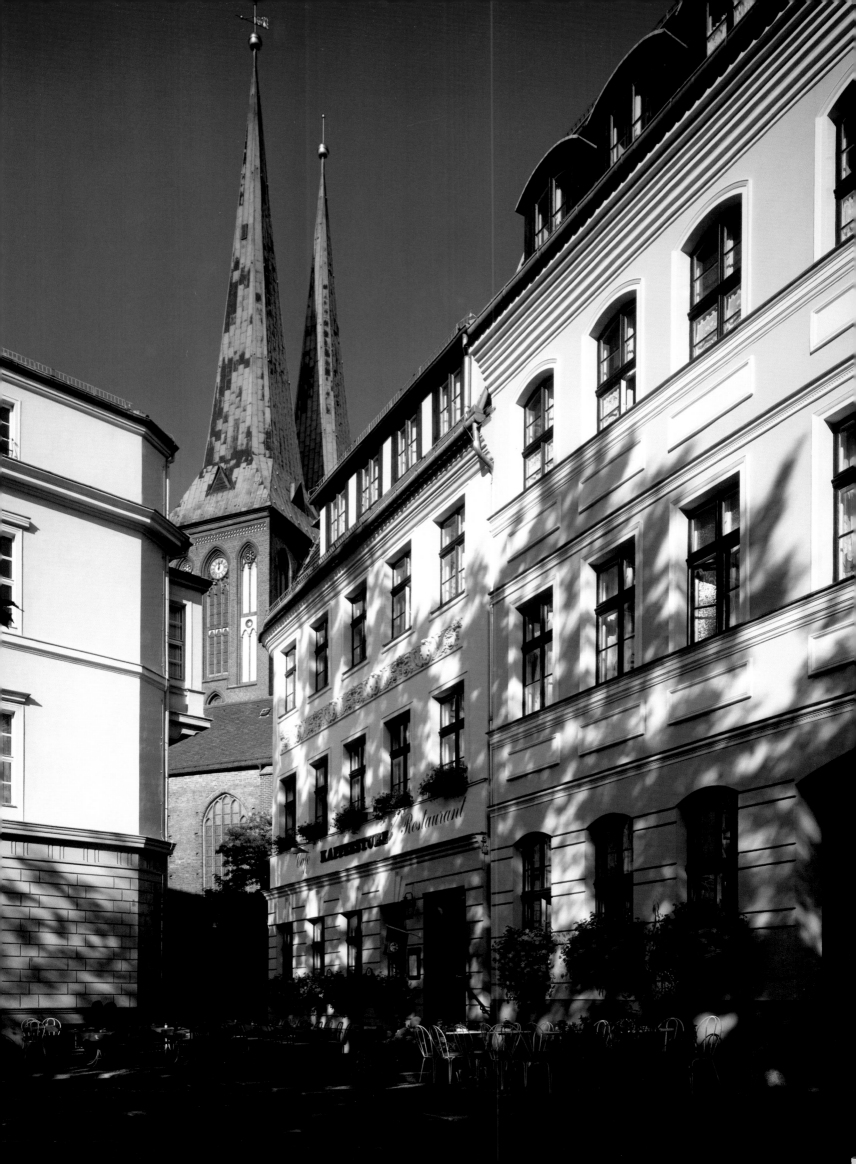

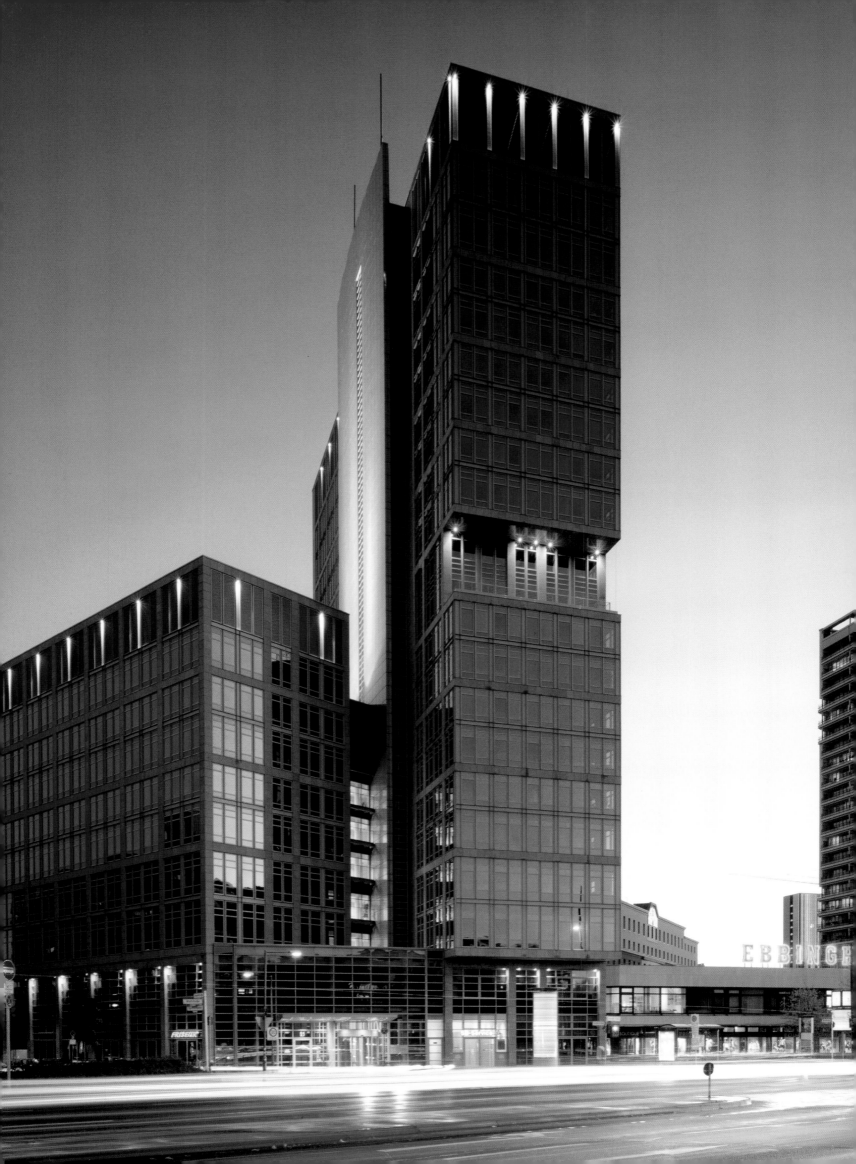

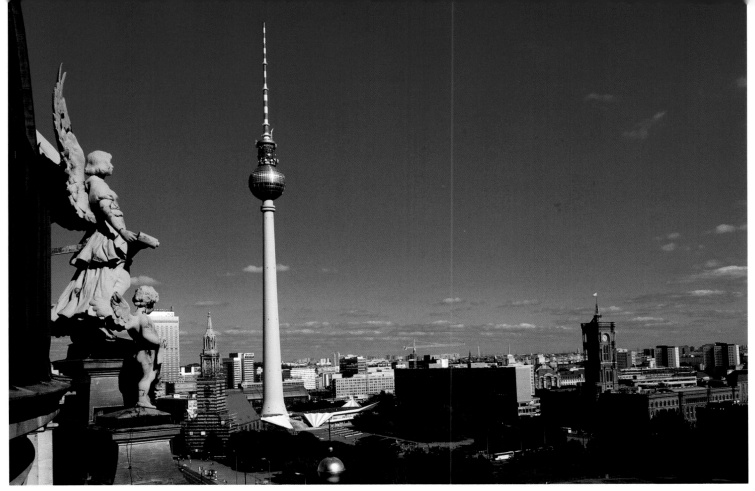

**Blick vom Berliner Dom auf Marienkirche,
Fernsehturm und Berliner Rathaus**
View from the Berliner Dom onto the Marienkirche,
the Fernsehturm and the Berlin Town Hall
**Vista da la Marienkirche, del Fernsehturm y del
Ayuntamiento de Berlín desde el Berliner Dom**

Bürohaus am Spittelmarkt
HENTRICH-PETSCHNIGG & Partner (HPP), Düsseldorf
 1998,
 Spittelmarkt
Büro · office · oficinas

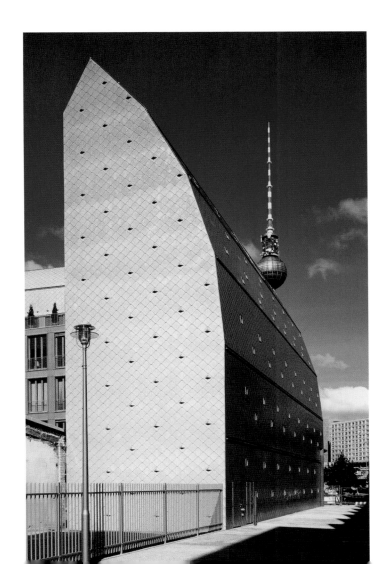

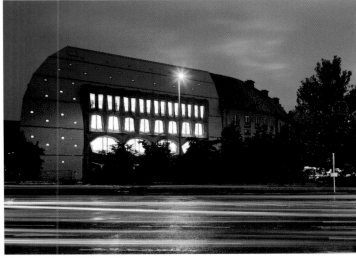

Unternehmenszentrale der Berliner Wasserbetriebe
CHRISTOPH LANGHOF, Berlin
 1999 – 2000,
 Neue Jüdenstraße
Büro · office · oficinas

39

DEGEWO-Turm
Architekten N.N.,
Massestudie des
Architekturbüros
KNY & WEBER, Berlin
geplant 2004–2008
Alexanderstraße ·
Gruner Straße
Büro, Gewerbe,
Wohnen, Hotel
Office, commerce,
residence, hotel
Oficinas, comercio,
viviendas, hotel

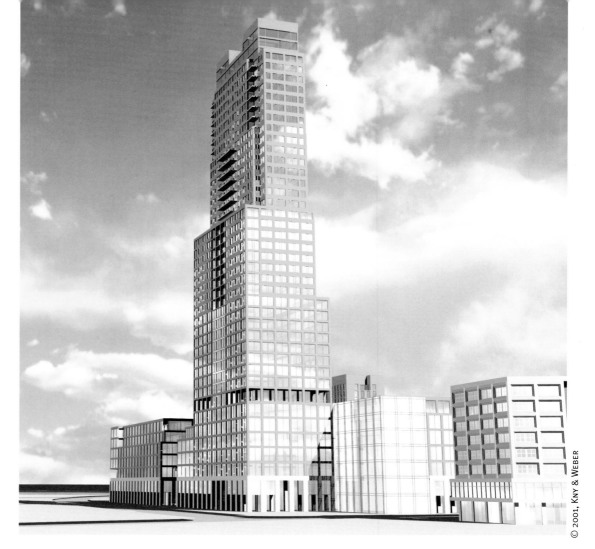

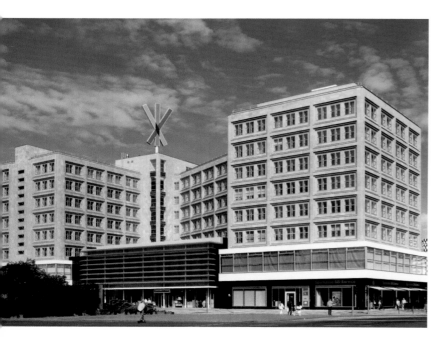

Alexanderhaus
PETER BEHRENS,
PSP PYSALL, STAHRENBERG
& Partner, Berlin
(Umbau und Restaurierung ·
rebuilding and restoration ·
reforma y restauración)
1928–1932,
1992–1995
Alexanderplatz
Büro, Gewerbe
Office, business
Oficinas, comercio

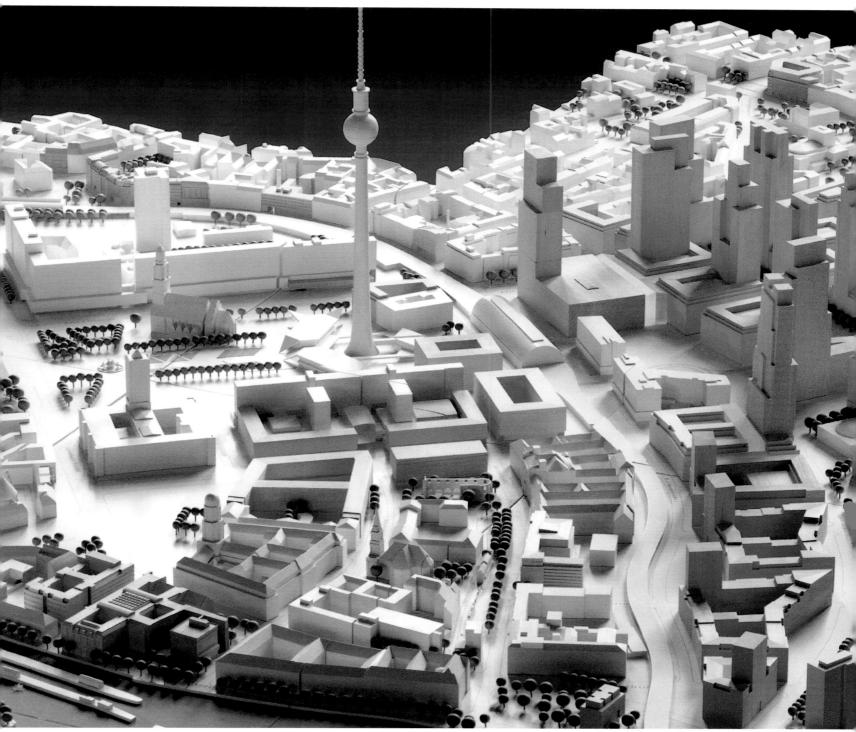

Vorläufiges Modell der Alexanderplatzplanung
Im Vordergrund Investitionsvorhaben
Alexanderstraße DEGEWO. Im Hintergrund
Planungen der Treuhand Liegenschafts-
gesellschaft (TLG) (Am Alexanderplatz ·
Karl-Liebknecht-Straße), von OTMAR KEHRER
(Am Alexanderplatz · Otto-Braun-Straße), der
Interhotel-Gruppe (Am Alexanderplatz · Karl-
Liebknecht-Straße gegenüber vom Kaufhof),
Kaufhof (Karl-Liebknecht-Straße gegenüber vom
Bahnhof), HINES (Am Alexanderplatz/Gruner-
straße)

Preliminary model of Alexanderplatz
In the foreground project Alexanderstraße,
financed by the investor DEGEWO. In the back-
ground, plans by the Treuhand Liegenschafts-
gesellschaft (TLG) (Am Alexanderplatz · Karl-
Liebknecht-Straße), by OTMAR KEHRER (Am
Alexanderplatz · Otto-Braun-Straße), by Inter-
hotel-Group (Alexanderplatz · Karl-Liebknecht-
Straße opposite Kaufhof), Kaufhof (Karl-
Liebknecht-Straße opposite Alexanderplatz
station), HINES (Am Alexanderplatz · Gruner-
straße)

Maqueta provisional del proyecto Alexanderplatz
En primer plano proyectos de Treuhand
Liegenschaftsgesellschaft (Alexanderplatz ·
Karl-Liebknecht-Straße) de OTMAR KEHRER (Am
Alexanderplatz · Otto-Braun-Straße), del Grupo
Interhotel (Alexanderplatz · Karl-Liebknecht-Straße
frente al Kaufhof), Kaufhof (Karl-Liebknecht-Straße
frente a la estación Alexanderplatz), HINES (Am
Alexanderplatz · Grunerstraße)

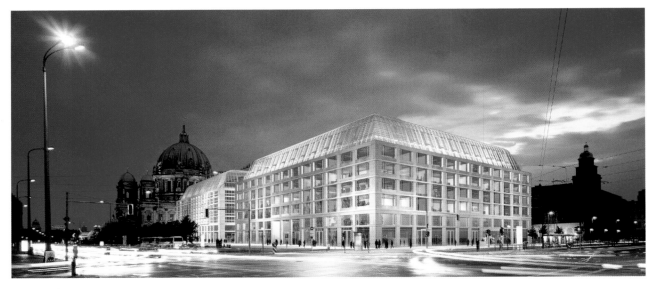

DomAquarée
DIFA, Hamburg
2001 – 2003
Karl-Liebknecht-Straße
Büro, Gewerbe, Wohnen
Office, business, residence
oficinas, comercio, viviendas

Hauptgebäude der · **main building of the** ·
edificio principal de la
Humboldt-Universität zu Berlin
JOHANN BOUMANN, LUDWIG HOFFMANN
1748 – 1766
1913 – 1920
Unter den Linden

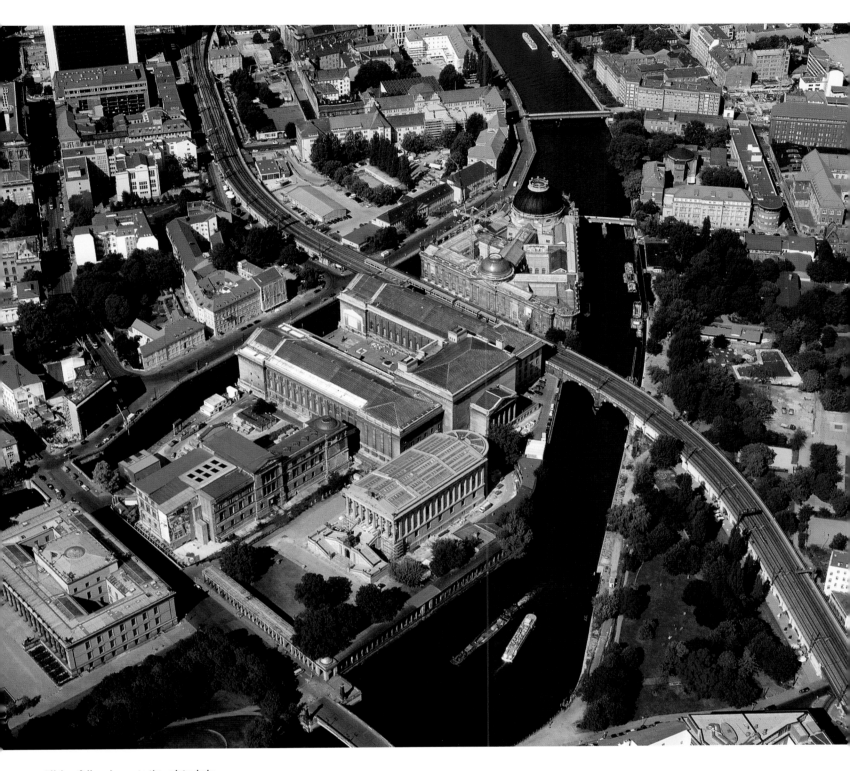

Blick auf die · view onto the · vista de la
Museumsinsel:
Altes Museum, Neues Museum,
Alte Nationalgalerie, Pergamon-
museum, Bodemuseum

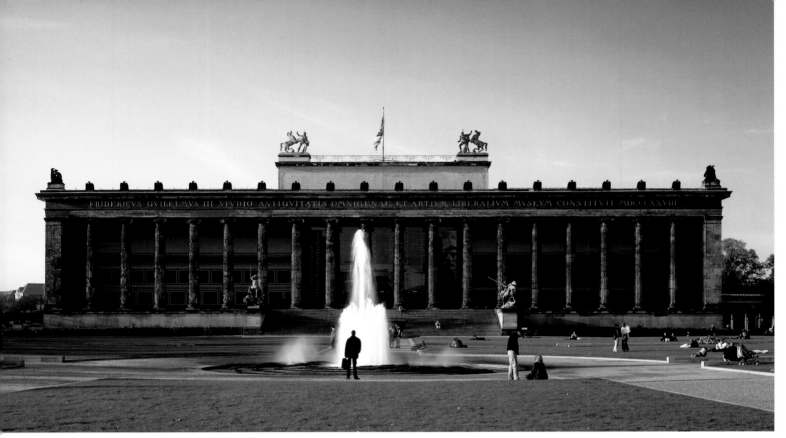

Altes Museum mit · with · con Lustgarten
Karl Friedrich Schinkel
 1824–1828
 Lustgarten
Museum · museum · museo

Neues Museum
Friedrich August Stüler,
David Chipperfield Architects, London/Berlin
(Rekonstruktion · reconstruction · reconstrucción)
 1843–1848,
 2002–2008
 Bodestraße
Museum · museum · museo

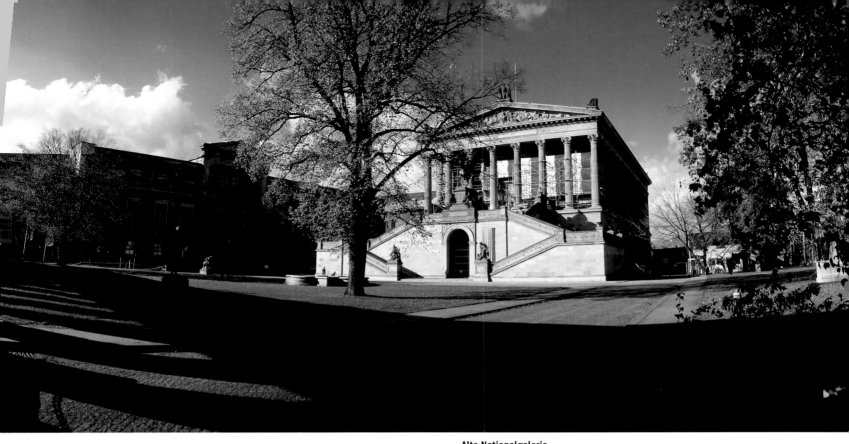

Alte Nationalgalerie
Friedrich August Stüler
(Entwurf · original design · proyecto),
Johann Heinrich Strack
(Ausführung · realisation · realización),
nach Plänen von H.G. Merz generalsaniert · General
redevelopment in accordance with plans from H.G. Merz ·
Completamentes aneado según planes de H.G. Merz
 1866–1867
 1992–2001
Bodestraße
Museum · museum · museo

**Bodemuseum
(im Hintergrund · in the
background · al fondo
Fernsehturm)**
Ernst von Ihne
 1897–1904
 Am Kupfergraben
Museum · museum · museo

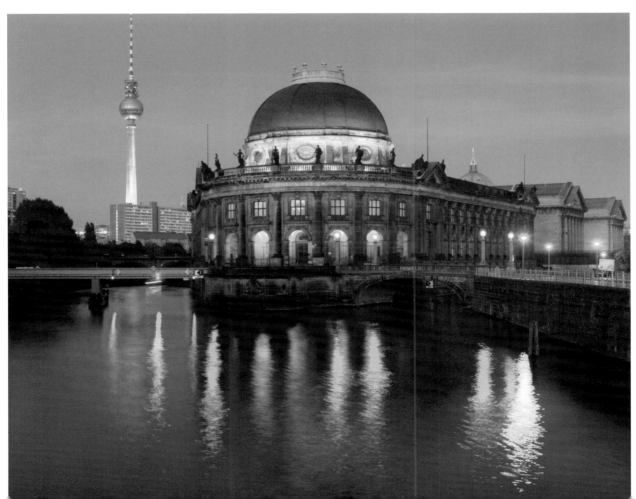

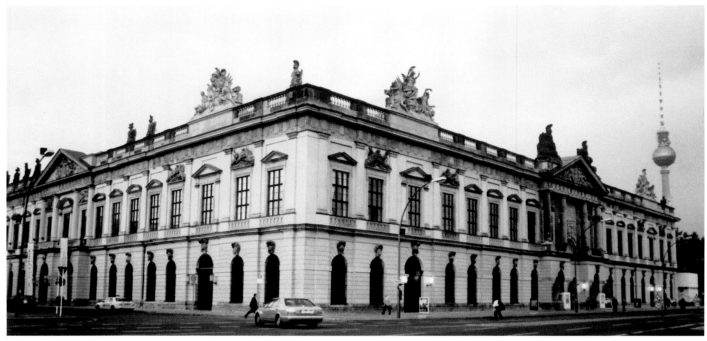

Zeughaus
Deutsches Historisches Museum
JOHANN ARNOLD NERING,
MARTIN GRÜNBERG,
ANDREAS SCHLÜTER,
JEAN DE BODT
 1695–1706
 Unter den Linden
Museum · museum · museo

Erweiterung · extension · ampliciòn
Deutsches Historisches Museum
IEOH MING PEI, New York mit ·with · con
GEHRMANN
Consult GmbH & Partner KG, Wiesbaden
 1998–2003
 Hinter dem Gießhaus
Museum · museum · museo

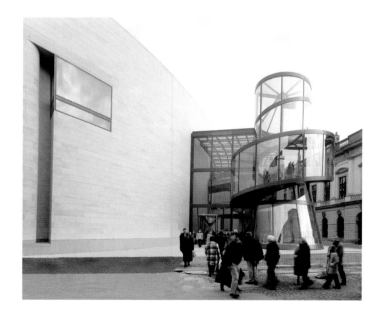

46

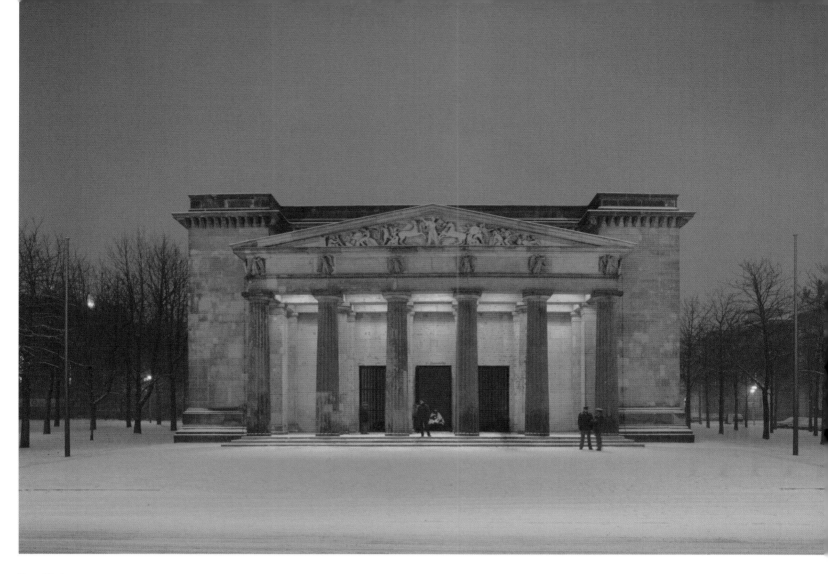

Neue Wache
KARL FRIEDRICH SCHINKEL
1816–1818
Unter den Linden
Zentrale Gedenkstätte der Bundesrepublik
Deutschland für die Opfer von Krieg und
Gewaltherrschaft
Central Memorial of the Federal Republic of
Germany for the Victims of War and Tyranny
Monumento Central de la República Federal
de Alemania a las Víctimas de la Guerra y de
los Regímenes Totalitaristas

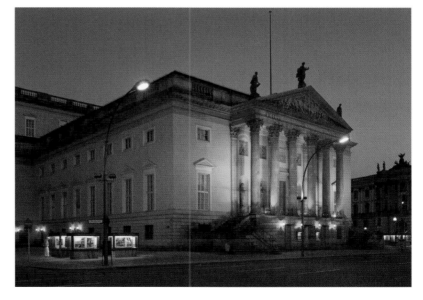

Staatsoper Unter den Linden
GEORG WENZESLAUS VON KNOBELSDORFF,
KARL FERDINAND LANGHANS, RICHARD PAULICK
1741–1743, 1788,
1952–1955
Unter den Linden
Opernhaus · opera house · opera

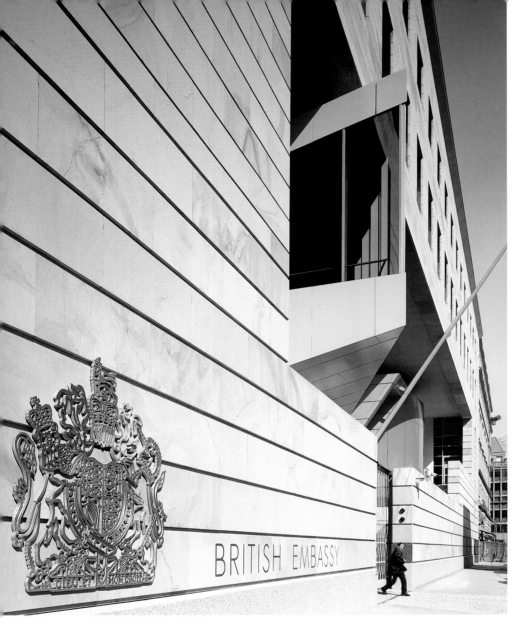

**Botschaft des Vereinigten Königreichs
von Großbritannien und Nordirland**
Embassy of the United Kingdom
of Great Britain and Northern Ireland
**Embajada del Reino Unido
de Gran Bretaña e Irlanda del Norte**
MICHAEL WILFORD & Partners, London/Stuttgart
1998–2000
Wilhelmstraße

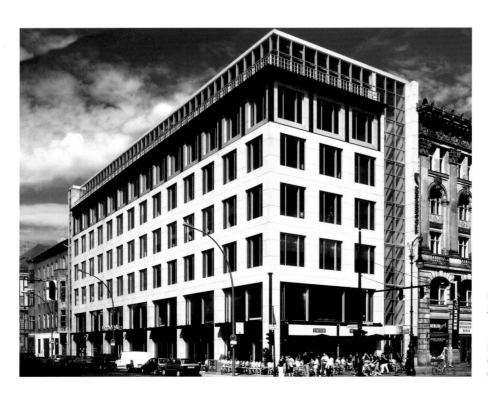

Haus Pietzsch
JÜRGEN SAWADE, Berlin
1993
Unter den Linden
Büro, Gewerbe
office, business
oficinas, comercio

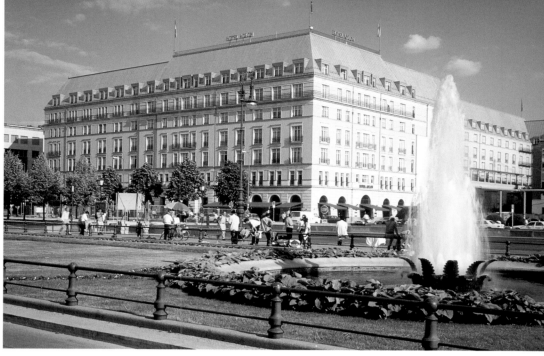

Hotel Adlon
Patzschke, Klotz + Partner, Berlin
1995–1997
Pariser Platz
Hotel · hotel · hotel

Botschaft der Republik Polen (Hofansicht)
Embassy of Poland (view of the court yard)
Embajada de la República de Polonia (vista del patio)
Badowski Budzynski Kowaleski Architekci Spolka zo. o.,
Warschau und Fissler Ernst Architekten, Berlin
2001–2003
Unter den Linden

Akademie der Künste, Berlin-Brandenburg
Günter Behnisch & Partner
mit· with · con Werner Durth, Stuttgart
1999–2003
Pariser Platz
Ausstellungsort, Archiv
Exhibition hall, archives
Centro de exposiciones, archivo

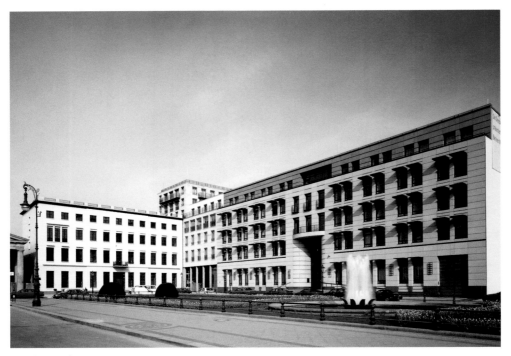

Dresdner Bank
gmp VON GERKAN, MARG & Partner, Hamburg
(Projektleitung: V. SIEVERS)
 1996–1997
 Pariser Platz
Büro · office · oficinas

DZ Bank
FRANK O. GEHRY, Santa Monica
 1996–1998
 Pariser Platz
Büro, Wohnen
Office, residence
Oficinas, viviendas

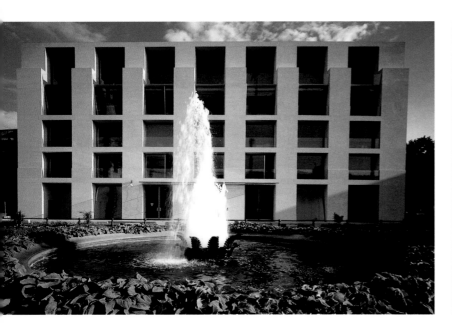

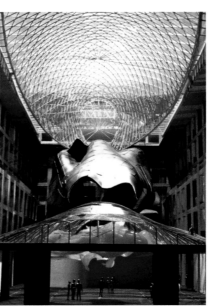

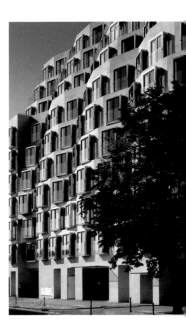

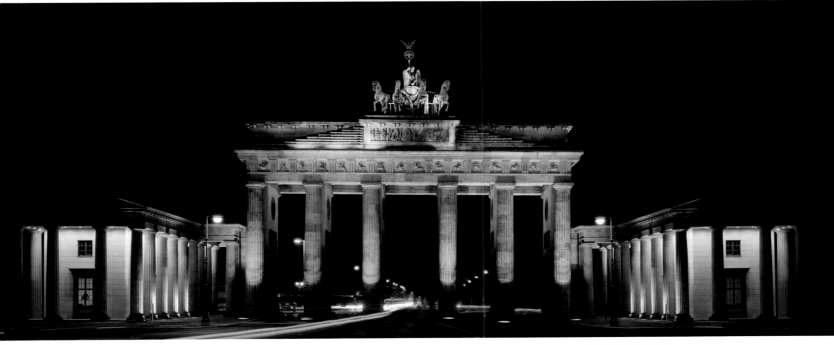

Brandenburger Tor
CARL GOTTHARD LANGHANS
1788–1791
Pariser Platz

Botschaft der Republik Frankreich
Embassy of France
Embajada de la República de Francia
CHRISTIAN DE PORTZAMPARC, Paris
mit Generalplaner · with the master planner ·
con el proyectista general
STEFFEN LEHMANN ARCHITEKTEN /
KAPPES SCHOLTZ, Ingenieurgesellschaft,
Berlin
1999–2002
Pariser Platz

Preußen in Berlin

Wenn heute von preußischer Architektur die Rede ist, dann ist vor allem die Epoche vom Beginn der Herrschaft des Großen Kurfürsten bis zur Reichsgründung gemeint, also die Jahre von 1640 bis 1871. Auch wenn nur noch wenige Gebäude erhalten sind und die meisten den Zerstörungen des Zweiten Weltkrieges oder dem willkürlichen Abriss nach 1945 zum Opfer fielen, so spiegeln die noch erhaltenen Bauten doch die Entwicklung Preußens mit seinen unterschiedlichen Institutionen wie Königtum, Militärwesen, Kirche, Bürgertum und Arbeitswelt wider.

Das wichtigste Gebäude der preußischen Könige war das *Berliner Schloss*, einst Mittelpunkt der hochbarocken Königsmetropole. Es hätte trotz nicht unerheblicher Kriegszerstörungen wieder aufgebaut werden können, wurde jedoch 1950 von der DDR-Regierung – wohl Opfer einer ideologischen Korrektur – als »Zwingburg der Hohenzollern« gesprengt. Als Reaktion darauf rekonstruierte der Senat in West-Berlin das stärker zerstörte *Schloss Charlottenburg*, einst Sommerresidenz der Könige, somit heute das einzige Beispiel einer königlichen Residenz in der Hauptstadt.

Die dem *Berliner Schloss* unmittelbar zugeordneten Bauten wie der *Marstall* oder der *Berliner Dom* blieben dagegen erhalten, selbst das *Zeughaus*, diese vermeintliche Verherrlichung des preußischen Militarismus. Die Geschichte ihrer Nutzung, aber auch die Bedeutung ihrer Architekten retteten diese Gebäude vor dem Abriss. Aus der Zeit Friedrichs II. stammen die Umbauung des Opernplatzes, das *Forum Fridericianum*, bestehend aus dem *Palais des Prinzen Heinrich* und seit 1810 dem Hauptgebäude der Universität, der *Staatsoper* sowie der *Königlichen Bibliothek*. Auch der Lustgarten vor dem *Alten Museum*, das Kastanienwäldchen vor der *Singakademie*, der Schinkelplatz auf dem Friedrichswerder oder der Pariser Platz mit dem *Brandenburger Tor* sind Orte preußischer Geschichte. Der Gendarmenmarkt mit seinen beiden *Domen* erhielt seine Prägung durch Friedrich II., im 19. Jahrhundert veränderte Schinkel ihn mit dem Bau des *Schauspielhauses*. Friedrich Wilhelm III. machte in den zwanziger Jahren des 19. Jahrhunderts den Lustgarten zum

Prussia in Berlin

When people now speak about Prussian architecture they generally mean the period from the start of the Great Elector's rule until the foundation of the *Reich* – in other words, the years from 1640 to 1871. Even though only a few buildings still survive – most having fallen victim to destruction in World War II or arbitrary demolition after 1945 – those buildings still remaining reflect the development of Prussia and its various institutions, such as monarchy, military affairs, the Church, bourgeoisie, and world of work.

The most important of the Prussian kings' buildings was the *Berliner Schloss* (Berlin Castle), formerly the focal point of the High Baroque monarchical metropolis. Despite not inconsiderable war-damage, this could have been rebuilt, but in 1950 the GDR government, probably in pursuit of ideological correctness, decided to blow up the edifice which to them represented a "stronghold of Hohenzollern hegemony". As a counter-reaction, the Senate in West Berlin reconstructed the *Schloss Charlottenburg*, which had been more severely damaged. Formerly the kings' summer residence, today this is the only example of a royal residence in the capital.

However, other buildings, such as the *Marstall* (Royal Stables), *Zeughaus* (Armoury), and *Berliner Dom* (Cathedral), which were all directly subordinate to the *Berliner Schloss*, did survive. The history of their use – and also the importance of their architects – saved the buildings from demolition. Even the *Zeughaus* remained intact, as a putative glorification of Prussian militarism. The square in front of this building is now called the Bebelplatz. Formerly known as the *Forum Fredericianum,* this square was built during the reign of Friedrich II (Frederick the Great). It consists of the *Prinz-Heinrich-Palais* (Palais of Prince Henry), which, since 1810, has been the university's main building, as well as the *Staatsoper* (State Opera House), and the *Königliche Bibliothek* (Royal Library). Other landmarks of Prussian history include the *Lustgarten* (Pleasure Garden) in front of the *Altes Museum* (Old Museum), the *Kastanienwäldchen* (Chestnut Copse) in front of the *Singakademie* (Singing Academy), the *Schinkelplatz* on the Friedrichswerder (Frederick Islet), or *Pariser Platz*, with the *Brandenburger Tor*. The *Gendarmenmarkt*, with its two cathedrals,

Prusia en Berlín

Cuando hoy se habla de arquitectura prusiana se entiende con ello sobre todo el período desde el comienzo del dominio del Gran Príncipe Elector hasta la fundación del *Reich* (Imperio), es decir, los años desde 1640 hasta 1871. Aunque sólo pocos edificios se han conservado y la mayoría fueron presa de las destrucciones de la Segunda Guerra Mundial o del arbitrario derribo después de 1945, los edificios todavía conservados reflejan el desarrollo de Prusia con sus diferentes instituciones como monarquía, estamento militar, iglesia, burguesía y mundo del trabajo.

El edificio más importante de los reyes prusianos era el *Berliner Schloss* (Palacio Berlinés) que antaño era el centro de la monárquica metrópolis en pleno barroco. Podría haber sido reconstruido a pesar de las importantes destrucciones de la guerra y, sin embargo, fue dinamitado en 1950 por el gobierno de la RDA siendo presa de una corrección ideológica: considerado como «castillo feudal de los Hohenzollern». Como reacción a ello, el gobierno municipal de Berlín Occidental reconstruyó el altamente dañado *Charlottenburger Schloss* (Palacio de Charlottenburg), antaño residencia de verano de los reyes y con ello el único ejemplo hoy en día de una residencia real en la capital.

Por el contrario, las edificaciones agregadas directamente al *Berliner Schloss* como las *Marstall* (Caballerizas), el *Zeughaus* (Arsenal) o la *Dom* (Catedral) se conservaron. La historia de su aprovechamiento, pero también la importancia de sus arquitectos, salvaron los edificios de su demolición. Incluso el arsenal se mantuvo como supuesta glorificación del militarismo prusiano. De la época de Friedrich II se conserva la remodelación de la *Opernplatz* (Plaza de la Ópera), el Forum Fridericianum – que consta del *Prinz-Heinrich-Palais* (Palacio del Príncipe Enrique), desde 1810 edificio principal de la Universidad – la *Staatsoper* (Ópera nacional) así como la *Königliche Bibliothek* (Biblioteca Real). También el *Lustgarten* (Jardín de Recreo) delante del *Altes Museum* (Museo Antiguo), el pequeño campo de castaños delante de la *Singakademie* (Academia de Canto), la *Schinkelplatz* en *Friedrichswerder* o la Pariser Platz (Plaza de París) con la

zentralen Platz der Residenz. Ihn wollte Schinkel dann zum schönsten Platz Berlins umwandeln, begrenzt vom *Schloss* als der Königsresidenz, dem *Alten Museum* als dem Ort der Künste, dem *Zeughaus* als Symbol der Wehrhaftigkeit und dem *Dom* als Zeichen der Herrschaft Gottes über die weltliche Macht. Mit dem Kastanienwäldchen und der *Neuen Wache*, dem *Kronprinzenpalais* sowie der Kommandantur bildete sich ein eigener kleiner Bezirk in der Stadtmitte heraus. Friedrich Wilhelm IV. begann den Ausbau der Museumsinsel, der allerdings erst im 20. Jahrhundert vollendet wurde.

Der Bedeutung des Adels in der preußischen Monarchie entsprechen dessen Stadtpalais, aber auch seine Landgüter. Die zumeist in der Wilhelmstraße gelegenen Palais fielen allesamt Kriegszerstörungen, wenige auch einem Abriss nach Kriegsende zum Opfer.

Außerhalb der Stadt existieren noch Zeugnisse adliger Bauweise, so zum Beispiel das *Gutshaus* in Dahlem, Wiederaufbau eines spätmittelalterlichen Adelssitzes aus der Zeit des Großen Kurfürsten, oder der barocke *Landsitz Buch*, von dem heute noch die Kirche und der Gutshof erhalten sind. Für die Zeit des Klassizismus stehen das *Herrenhaus* in Steglitz oder das *Humboldtschloss* in Tegel, Letzteres mit der bedeutenden, von Humboldt angelegten Sammlung antiker Kunstwerke. Die Zeit der frühen Romantik repräsentiert das *Gutshaus Kladow*, an der Wasserlandschaft der Havel gelegen. Einen Höhepunkt der Romantik stellt das kleine Schloss auf der Pfaueninsel dar. In der Zeit nach Schinkel, in der das Bürgertum zunehmend an Einfluss gewann, baute der Adel keine Gutshäuser mehr in der Umgebung Berlins. *Gut Britz* kennzeichnet schon den Übergang von adligem in bürgerlichen Besitz. Schlusspunkt dieser Entwicklung bildete der Kauf des alten Gutshauses in Lichterfelde durch den Hamburger Wilhelm Carstenn, später zum von Lichterfelde geadelt, der die umliegende Ackerfläche parzellierte und in eine Villenkolonie verwandelte. *Schloss Glienicke*, eingebettet in eine Parklandschaft, ist das typische Beispiel eines Sommersitzes, den sich ein Prinz des königlichen Hauses zulegte.

was given its special character by Frederick the Great, and, in the 19th century, Schinkel altered it by building the *Schauspielhaus*. In the 1820s Friedrich Wilhelm III made the Lustgarten the central square of the seat of his court. Subsequently, Schinkel wanted to transform it into Berlin's most beautiful square, bordered by the *Schloss* as the king's residence, the *Altes Museum* as the seat of the arts, the *Zeughaus* as a symbol of abiding strength, and the Cathedral as a sign of God's dominion over secular power. With the *Kastanienwäldchen*, the *Neue Wache* (New Guardhouse), the *Kronprinzenpalais* (Crown Prince's Palace), and the *Kommandantur* (Garrison Headquarters), a small district in the city centre began to take shape. Friedrich Wilhelm IV started to develop the *Museumsinsel* – a process that was not completed until the 20th century.

The importance of nobles within the Prussian monarchy was reflected not only in their urban palaces but also their country estates. Most of the palais, sited in the Wilhelmstraße, succumbed to various forms of war-damage, and later to demolition of war-ruins.

Outside the city several examples of aristocratic buildings still exist, such as the *Gutshaus* (Manor house) in Dahlem, rebuilt from a late-medieval nobleman's seat from the time of the Great Elector. From the Baroque period we have the country estate of Buch, of which the church and manor still survive. For the classical period we can point to the *Herrenhaus* (Manor house) in Steglitz, and the *Humboldtschloss* (Humboldt Castle) in Tegel – the latter equipped with a significant collection of ancient works of art collected by Humboldt. The *Gutshaus Kladow*, sited on the waterside landscape of the Havel River, represents the early Romantic era. The small castle on the *Pfaueninsel* (Peacock Island) still stands as an example of Romanticism in full flower. In the years after Schinkel, when the bourgeoisie was gaining more and more influence, aristocrats no longer built manor houses near Berlin. *Gut Britz* (the Britz Estate) already characterizes the transition from aristocratic to middle-class ownership. This development culminates in the purchase by Wilhelm Carstenn, a resident of Hamburg who was later ennobled to "von Lichterfelde", of the old manor house in Lichterfelde. Carstenn parcelled out the surrounding fields and transformed them into a colony of villas. *Schloss Glienicke*, which nestles in parkland, still stands as an example of a summer residence

Brandenburger Tor (Puerta de Brandenburgo) son lugares de historia prusiana. El *Gendarmenmarkt* (Mercado de los Gendarmes) con sus dos catedrales recibió su marca característica con Friedrich II. En el siglo XIX, Schinkel lo modificó con la construcción del *Schauspielhaus* (Teatro). En los años veinte del siglo XVIII Friedrich Wilhelm III hizo del *Lustgarten* la plaza central de la residencia. Schinkel quería convertirla en la plaza más hermosa de Berlín, limitada por el *Berliner Schloss* como residencia real, el *Altes Museum* como lugar de las artes, el *Zeughaus* como símbolo de la capacidad de defenderse y la Dom como símbolo del dominio de Dios sobre el poder terrenal. Con el pequeño campo de castaños y la *Neue Wache* (Nueva Guardia), el *Kronprinzenpalais* (Palacio del Príncipe Heredero) así como la *Kommandantur* (Comandancia) se formó un pequeño distrito propio en el centro de la ciudad. Friedrich Wilhelm IV inició la construcción de la *Museumsinsel* (Isla de los Museos) que no se concluyó hasta el siglo XX.

A la importancia de la nobleza en la monarquía prusiana le corresponden no sólo sus palacios en la ciudad sino también sus fincas en el campo. Los palacios, situados en su mayoría en la Wilhelmstraße, fueron todos sin excepción presa de las destrucciones de la guerra y unos pocos lo fueron también más tarde de los derribos de ruinas de guerra.

Fuera de la ciudad todavía existen testimonios del tipo de arquitectura de la nobleza: Así, la casa de campo en Dahlem, una reconstrucción de un emplazamiento noble de la Edad Media tardía originario de la época del Gran Príncipe Elector. En el Barroco tiene su origen la residencia rural de Buch, de la cual hoy todavía se conservan la iglesia y la finca. Del período del Clasicismo es la casa señorial en Steglitz o el *Humboldtschloss* (Palacio de Humboldt) en Tegel, éste último con la importante colección de obras de arte antiguo colocada por Humboldt. La época del romanticismo temprano está representada por la *Gutshaus Kladow* (Casa de Campo Kladow), situada en el paisaje acuático del Havel. Un punto culminante del Romanticismo lo constituye el pequeño palacete en la *Pfaueninsel* (Isla de los Pavos Reales). En el tiempo posterior a Schinkel, cuando la burguesía gana cada vez más influencia, la nobleza no construye más casas de campo en los alrededores de

Die preußische Bildhauerkunst weist drei herausragende Standbilder und Staatsmonumente auf. Es sind Herrscherdarstellungen wie das Reiterstandbild des Großen Kurfürsten, das heute vor dem *Schloss Charlottenburg* steht, das Standbild Friedrichs II. Unter den Linden oder das Friedrich Wilhelms IV. in der Treppenanlage der *Nationalgalerie*, die das Staatsverständnis repräsentieren. Darüber hinaus findet man vom königlichen Dank an die Generäle der Freiheitskriege inspirierte Denkmäler und – als Teil dieser Kunstform – die Figuren der Schlossbrücke, die Lebens- und Leidensweg eines preußischen Helden darstellen. Auf dem Schinkelplatz ehrt der zivile Staat Helden wie den Landwirtschaftsreformer Thaer, den Beförderer des Gewerbeflusses Beuth und Schinkel für ihre Verdienste. Auch Künstler wurden in der Vorhalle des *Alten Museums* vom König geehrt. Diese Tradition hat ein bürgerliches Pendant in den Standbildern der Königin Luise und Friedrich Wilhelms III. im Tiergarten, die Ausdruck der bürgerlichen Verehrung für das Königshaus sind. Als Siegesmonumente sind zu erwähnen: Schinkels *Denkmal auf die Freiheitskriege* auf dem Kreuzberg sowie die *Siegessäule* für die Kriege 1864, 1866, 1870/71, früher auf dem Königsplatz (Platz der Republik), 1938 auf den Großen Stern versetzt. Die *Siegessäule*, das Denkmal Bismarcks als Schmied des Deutschen Reiches und die Statuen von Moltke und Roon, ebenfalls am Großen Stern, kennzeichnen bereits den Übergang in die nachpreußische Zeit.

Preußische Geschichte lässt sich auch an vielen Berliner Kirchhöfen – die an der Chausseestraße, der Invalidenstraße, vor dem Halleschen Tor – nachvollziehen. Zu jedem dieser Friedhöfe gehört ein Stadtteil, in dem die Begrabenen gelebt haben. Von diesen Vierteln sind kaum noch Gebäude erhalten. Nur wenige großbürgerliche preußische Häuser haben überdauert, so das von Friedrich Nicolai in der Brüderstraße oder das von Gottfried Schadow in der Schadowstraße. Einigermaßen intakte Stadtteile, die noch Rückschlüsse auf die Vergangenheit zulassen, finden sich nur noch in der Friedrich-Wilhelm-Stadt und der Spandauer Vorstadt. Erhalten ist auch die Gruppe der

acquired by a prince of the royal house.

As far as Prussian sculptural art is concerned, three statues and state monuments are particularly worthy of note. These are: sculptures of rulers, such as the equestrian statue of the Great Elector, which now stands in front of the *Schloss Charlottenburg*, the statues of Frederick the Great in Unter den Linden, and the statue of Friedrich Wilhelm IV on the staircase of the *Nationalgalerie* – all of which represent an understanding of what the State stands for. Over and above these figures we find monuments, inspired by royal gratitude, to the generals of the Wars of Independence (1813 to 1815). As further examples of the same art form we should also mention the figures on the *Schlossbrücke*, which represent the life and suffering of a Prussian hero. On Schinkelplatz the civil State honours heroes like the agricultural reformer Thaer, as well as Beuth, the promoter of trade, and Schinkel himself for their services. The king also honoured artists in the vestibule of the *Altes Museum*. Early middle-class expression of this tradition is to be found in statues of Queen Luise and Friedrich Wilhelm III in the Tiergarten, both conveying bourgeois admiration for the royal house. Victory monuments include: Schinkel's monument to the Wars of Independence on the Kreuzberg (literally: "Mountain of the Cross"), as well as the *Siegessäule* (Victory Columns) for wars in 1864, 1866, and 1870/71, which used to stand on Königsplatz – renamed Platz der Republik (Republic Square) – and, in 1938, was transferred to the Großer Stern (central intersection in Tiergarten). The *Siegessäule*, the monument to Bismarck as founder of the German *Reich*, and the statues of Moltke and Roon – also situated at the Großer Stern – already illustrate the transition to the post-Prussian period.

Prussian history is also evident from several churchyards in Berlin – those in Chausseestraße, Invalidenstraße, and in front of the Hallesches Tor. Each of these cemeteries is apportioned a district of the city where the people buried there used to live. Very few buildings from these areas still remain. Only a handful of upper middle class Prussian houses have survived destruction – such as Friedrich Nicolai's house in Brüderstraße, or Gottfried Schadow's in Schadowstraße. More or less intact areas of the city, which can still offer insights into the past, now exist only in Friedrich-Wilhelm-Stadt

Berlín. *Gut Britz* ya califica la transición de la propiedad noble a la burguesa. El punto final de este desarrollo lo forma la compra de la vieja casa de campo en Lichterfelde por el hamburgués Wilhelm Carstenn – ennoblecido más adelante como von Lichterfelde – quien parceló las superficies de arado vecinas y las convirtió en una colonia de villas. El *Schloss Glienicke* (Palacio de Glienicke), situado en un paisaje de parques, aparece como ejemplo de lugar de veraneo que se compró un príncipe de la casa real.

Del arte prusiano de esculturas sobresalen tres estatuas y monumentos estatales. Son las representaciones de gobernantes como la estatua ecuestre del Gran Príncipe Elector que hoy está ante el *Schloss Charlottenburg* (Palacio de Charlottenburg), la estatua de Friedrich II. en la avenida Unter den Linden o la de Friedrich Wilhelm IV en la escalinata de la *Nationalgalerie* (Galeria Nacional), todas ellas representando el sentimiento de Estado. Además, se encuentran monumentos inspirados por el agradecimiento real a los generales de las guerras de liberación y, como parte de este tipo de arte, las figuras del *Schlossbrücke* (Puente del Palacio) las cuales representan vida y camino de sufrimiento de un héroe prusiano. El estado civil honra en la Schinkelplatz (Plaza de Schinkel) a héroes como el reformador de la agricultura Thaer, el promotor de la industria Beuth y a Schinkel, por sus méritos. También artistas fueron honrados por el rey en la antesala del *Altes Museum*. Dicha tradición encontró en la burguesía su temprana expresión en las estatuas de la reina Luise y Friedrich Wilhelm III en el parque Tiergarten como manifestación del respeto burgués por la casa real. Monumentos de la victoria son: el monumento de Schinkel a las guerras de liberación en el montículo de Kreuzberg así como la *Siegessäule* (Columna de la Victoria) por las guerras 1864, 1866, 1870/71, antiguamente situada en la Königsplatz (Plaza Real, después Platz der Republik) y en 1938 trasladada al Großer Stern (Gran Estrella). La Columna de la Victoria, el monumento de Bismarck como forjador del imperio alemán y las estatuas de Moltke y Roon, también en el Großer Stern, ya caracterizan la transición al período postprusiano.

La historia prusiana puede comprenderse también en muchos cementerios berlineses:

Schleiermacherhäuser in der Friedrichstraße und das Gebäude in der Charlottenburger Schustehrusstraße 13, das einen Einblick in die Lebensweise einfacher Bürger gibt.

Zentren all dieser Wohnquartiere waren natürlich Kirchen. Erhalten sind aus älterer Zeit die *Parochialkirche* in der Klosterstraße und, etwas jünger, die *Sophienkirche* in der Spandauer Vorstadt. Die von Schinkel erbauten Kirchen in Moabit, auf dem Wedding, in der Spandauer Vorstadt und im Luisenbad entstammen wie die Kirchen von Stüler – die *Matthäuskirche* am Kulturforum – dem 19. Jahrhundert. Ein besonderes Beispiel romantischer Kirchenbaukunst ist die Kirche von Nikolskoje, *Sankt Peter und Paul*, gegenüber der Pfaueninsel.

Kaum Zeugnisse gibt es dagegen von den Industriebauten des preußischen Berlins. Überlebt hat das Gebäude der *Borsigschen Zentralverwaltung* in der Chausseestraße, das dadurch einen historischen Industriestandort bestimmt. Weder von der alten *Königlichen Eisengießerei* an der Panke noch vom *Borsigschen Etablissement* in Moabit finden sich heute noch Spuren.

Die Stadt Berlin hat sich fortwährend auf Kosten ihrer eigenen Geschichte modernisiert. Diese Form der Missachtung kann den Zugang zu »Preußen« aber nicht vollständig versperren, denn die Stadtgrundrissfiguren als historische Quellen erschließen ihn noch. Das gilt besonders für die Friedrichstadt, die Dorotheenstadt und das alte Charlottenburg, aber auch für die alten Dörfer, die innerhalb der Stadtgrenzen Berlins liegen.

HELMUT ENGEL

and Spandauer Vorstadt (suburb). Other surviving buildings include a group of *Schleiermacher Häuser* (houses) in Friedrichstraße and the building in Charlottenburg – at 13 Schustehrusstraße – which offers an insight into the life-style of ordinary citizens. Needless to say, churches used to be the centres of all these residential districts. Two that have survived from earlier times are the *Parochialkirche* (Parish Church) in Klosterstraße and a somewhat more recent structure, the *Sophienkirche* in Spandauer Vorstadt. The churches built by Schinkel in Moabit, Wedding, Spandauer Vorstadt and Luisenbad, like those built by Stüler – namely the *Matthäuskirche* ("St Matthew's Church") in the *Kulturforum* ("cultural forum") – date from the 19th century. The Church of St Peter and St Paul, in Nikolskoje opposite the *Pfaueninsel*, is an especially striking example of ecclesiastical architecture from the Romantic period.

On the other hand, there are hardly any vestiges left of Prussian Berlin's industrial buildings. One building that has survived – and thus strongly indicates where an industrial district used to lie – is the building that houses the headquarters of the firm of Borsig in Chausseestraße. No traces now exist of either the old *Royal Iron Foundry* on the river Panke or the Borsig establishment in Moabit.

The city of Berlin has always modernized itself at the expense of its own history. Nevertheless, this disregard cannot totally block our access to "Prussia", for the city's basic outlines can still count as historical sources. This is especially true of Friedrichstadt, Dorotheenstadt, and Old Charlottenburg – as well as of the old villages that lie within Berlin's city limits.

HELMUT ENGEL

los de la Chausseestraße, la Invalidenstraße, delante de la Hallesches Tor. A cada uno de estos cementerios le pertenece un barrio en el que los sepultados han vivido. De estos barrios no se han conservado apenas edificios. Solamente unas pocas casas prusianas de grandes burgueses han sobrevivido al ocaso: la de Friedrich Nicolai en la Brüderstraße o la de Gottfried Schadow en la Schadowstraße. Zonas hasta cierto punto intactas que permitan deducciones sobre el pasado todavía se encuentran sólo en los barrios de Friedrich-Wilhelm-Stadt y Spandauer Vorstadt. También se conserva el grupo de las *Schleiermacher Häuser* (casas) en la Friedrichstraße y el edificio en la Schustehrusstraße 13 en el barrio de Charlottenburg el cual otorga una mirada al modo de vida del ciudadano sencillo.

Centros de todas estas barriadas residenciales eran naturalmente las iglesias. De época antigua se conserva la *Parochialkirche* (Iglesia Parroquial) en la Klosterstraße y, algo más nueva, la *Sophienkirche* (Iglesia de Sophia) en la Spandauer Vorstadt. Las iglesias construidas por Schinkel en los barrios de Moabit, Wedding, Spandauer Vorstadt y Luisenbad pertenecen, como las iglesias de Stüler – por ejemplo la *Matthäuskirche* (Iglesia de Mateo) en el *Kulturforum* (Foro de la Cultura) – al siglo XIX. Un especial ejemplo de la arquitectura eclesiástica romántica es la iglesia de Nikolskoje, *Sankt Peter und Paul* (San Pedro y Pablo), frente a la *Pfaueninsel*.

Por contra, apenas hay testimonios de las construcciones industriales del Berlín prusiano. El edificio de la administración central de Borsig en la Chausseestraße ha sobrevivido, y con él un emplazamiento industrial histórico determinante. Ni de la antigua fundición real en la zona de Panke, ni del establecimiento de Borsig en Moabit se encuentran hoy día vestigios.

La ciudad de Berlín se ha modernizado continuamente a costa de su propia historia. Esta forma de menosprecio no puede, sin embargo, cerrar por completo el acceso a «Prusia», pues los planos de urbanización todavía se realizan siguiendo fuentes históricas: esto es válido especialmente para los barrios de Friedrichstadt, Dorotheenstadt y el antiguo Charlottenburg, así como también para los viejos pueblos situados dentro de las fronteras de Berlín.

HELMUT ENGEL

Zentrum West

Der Platz der Republik, ehemals Königsplatz genannt, lag einst außerhalb der Berliner Stadtmauer zwischen Tiergarten, Spreebogen und Humboldthafen, ganz in der Nähe des *Brandenburger Tores*. Es war ein architektonisch und städtebaulich schwierig zu erschließendes Areal. Dennoch entschloss man sich 1871, besonders wegen der Nähe zu den Regierungsbauten in der Wilhelmstraße, das neue deutsche Parlament auf dem Grundstück des *Palais Raczynski* zu errichten. Der Bau wurde 1894 nach Entwürfen von Paul Wallot zu Ende geführt. Reicher Zierrat und überladen geschmückte Fassaden kennzeichneten das Reichstagsgebäude, dessen Kuppel aus Glas und Eisen damals als architektonisches Meisterwerk galt.

Am 27. Februar 1933 ging der *Reichstag* in Flammen auf. Als Parlament durch die neuen politischen Verhältnisse ohnehin nutzlos geworden, ließ man die ausgebrannte Ruine stehen. Erst sechzehn Jahre nach dem Ende des Zweiten Weltkrieges erteilte die Bundesbaudirektion Paul Baumgarten den Auftrag, das zerstörte Gebäude mit einem Plenarsaal wieder nutzbar zu machen, doch es erhielt seine eigentliche Funktion in der komplizierten Situation West-Berlins nicht zurück. Das Reichstagsgebäude wurde als Tagungssort genutzt und beherbergte bis zur Wende die Dauerausstellung *Fragen an die deutsche Geschichte*. Die künstlerische Verhüllung im Sommer 1995 durch Christo und Jeanne-Claude rückte das Reichstagsgebäude wieder ins Licht der Weltöffentlichkeit. Spätestens mit Sir Norman Fosters begehbarer Glaskuppel wurde das Reichstagsgebäude zum Wahrzeichen des neuen Berlins. Seit 1999 ist das Gebäude wieder Parlament: für das wiedervereinigte Deutschland. In seiner unmittelbaren Nähe entstanden außerdem weitere Parlamentsgebäude sowie das neue *Bundeskanzleramt*.

Den Wettbewerb um die Gestaltung des Regierungsviertels entschied das Architektenteam Axel Schultes und Charlotte Frank für sich. In ihrem Entwurf von 1993 wird die Berliner Altstadt mit dem Stadtteil Moabit durch ein »Band des Bundes« verknüpft. Symbolisch wird hier ein Neuanfang demonstriert und Ost und West miteinander verbunden. Das Konzept sieht die Neubauten

Centre West

In earlier times the Platz der Republik (Republic Square), formerly Königsplatz (King's Square) lay outside the Berlin city walls between the Tiergarten, Spreebogen and Humboldthafen (Humboldt Harbour) – very near the *Brandenburger Tor*. The area was hard to develop satisfactorily as a piece of urban architecture. Nevertheless, in 1871 a decision was made – especially as the area was near government buildings in the Wilhelmstraße – to build the new German parliament on the site occupied by the *Palais Raczynski*. The building was completed in 1894, to designs by Paul Wallot. Elaborate ornamentation and ornate façade-decoration characterized the *Reichstag* building, whose glass and iron dome was then considered an architectural masterpiece.

On February 27th 1933 the *Reichstag* went up in flames. Since the new political situation had rendered Parliament redundant anyway, the burnt-out ruin was left to stand. Not until sixteen years after the end of World War II did the Federal Ministry of Works commission Paul Baumgarten to make the building useable once again by constructing a plenary room. Even so, in the complex situation of West Berlin it did not regain its former function. The *Reichstag* building was used as a conference centre, and right up until the *Wende* it housed the permanent exhibition: *Questions about German history*. The artistic wrapping of the whole building by Christo and Jeanne-Claude in summer 1995 brought the *Reichstag* building to world attention again. Most recently, with Sir Norman Foster's "walk-in" glass dome, the *Reichstag* building has become a landmark of New Berlin. Since 1999 it has again been the seat of Parliament for a reunited Germany. And in the immediate vicinity more Parliamentary buildings – as well as the new Federal Chancellor's office – have also sprung up.

The architectural team of Axel Schultes and Charlotte Frank won the competition to redevelop the government district. Their design dating from 1993 links the Old Town of Berlin to the city district of Moabit with a *Band des Bundes* (Federal Ribbon), symbolizing a new beginning and the joining of East and West. The plan envisages new buildings

El Centro Occidental

La Platz der Republik (Plaza de la República), antiguamente Königsplatz (Plaza del Rey), estaba situada antaño a las afueras de la muralla de la ciudad de Berlín entre el parque de Tiergarten, el Spreebogen (Arco del Spree) y el Humboldthafen (Puerto de Humboldt), muy cerca de la *Brandenburger Tor* (Puerta de Brandenburgo). Era un área de difícil explotación arquitectónica y urbanística. No obstante, en 1871 se decidió construir en el terreno del *Palais Racynski* –especialmente por su cercanía con los nuevos edificios gubernamentales de la Wilhemstraße– el nuevo Parlamento alemán. El edificio se terminó en 1894 según planes de Paul Wallot. Ricos ornamentos y fachadas recargadas de decoración caracterizaron al edificio del *Reichstag* cuya cúpula de cristal y hierro estaba considerada por entonces como una obra maestra arquitectónica.

El 27 de febrero de 1933 el *Reichstag* fue presa de las llamas. Ya que, de todos modos – en su calidad de Parlamento y debido a los nuevos acontecimientos políticos – no tenía utilidad alguna, se dejó en ruinas. No fue hasta dieciséis años después del fin de la Segunda Guerra Mundial que la Dirección Federal de Obras encargó a Paul Baumgarten hacer aprovechable el edificio destruido otorgándole una sala de plenos. Pero en la complicada situación del Berlín Occidental no recuperó su verdadera función. El edificio del Reichstag se utilizó como lugar de sesiones y cobijó la exposición permanente *Preguntas a la historia alemana* hasta la caída del muro. Cuando Christo y Jeanne-Claude cubrieron el *Reichstag* de un modo artístico en el verano de 1995, el edificó apareció de nuevo a los ojos del mundo. Todo lo más tardar con la cúpula de Sir Norman Foster, por la que se puede caminar, el *Reichstag* se convirtió en el símbolo característico del nuevo Berlín. Desde 1999 es de nuevo el Parlamento de la Alemania unificada. Y en su inmediata cercanía surgen otros edificios parlamentarios como la nueva Cancillería Federal.

El concurso para la estructuración del distrito gubernamental lo ganó el equipo de arquitectos de Axel Schultes y Charlotte Frank. En su proyecto de 1993 se enlaza el barrio antiguo berlinés con el barrio de Moabit mediante una *Band des Bundes* (cinta federal). Simbólicamente se muestra aquí

für das Bundeskanzleramt im westlichen und für die Parlamentsbauten im östlichen Spreebogen vor.

Nicht weit von hier liegt der Potsdamer Platz, ein neuerdings wieder pulsierendes Zentrum auf einem Areal, das noch 1990 Brachland war. Bereits im 17. Jahrhundert siedelten sich Hugenotten in dieser Gegend an, die das sumpfige Land für den Gartenbau nutzbar machten. Bedeutung erlangte der einst vor den Toren Berlins gelegene Platz erst 1838 mit der Inbetriebnahme des Potsdamer Bahnhofs. Ab 1850 entwickelte sich die bis dahin ländlich-vorstädtisch anmutende Umgebung westlich des Potsdamer Platzes zu einer vornehmen Villengegend, in deren Nähe aber zunehmend staatliche Institutionen zogen.

Seit den zwanziger Jahren war der Potsdamer Platz mit seinem für damalige Zeiten immensen Verkehrsaufkommen und der spannungsgeladenen Mischung aus Verwaltungs- und Unterhaltungseinrichtungen zum Wahrzeichen der modernen Metropole geworden. Hotels, Cafés und Restaurants florierten. Noch heute erinnern die Namen berühmter Vergnügungsstätten wie das *Grandhotel Esplanade*, dessen denkmalgeschützter *Kaisersaal* als Teil des *Sony Forums* zu besichtigen ist, oder das *Café Josty* an diese Zeit. Noch erhalten ist das *Haus Huth*, das als Bürogebäude dient und neben einem Restaurant eine Weinhandlung beherbergt.

Am 3. Februar 1944 wurde der Potsdamer Platz in einer einzigen Bombennacht dem Erdboden gleichgemacht. Nach dem Krieg war das Areal Grenzgebiet, hier stand ein Stück der Berliner Mauer. Erst Anfang der neunziger Jahre schrieb der Senat einen städtebaulichen Wettbewerb für das Gelände aus, den die Architekten Hilmer und Sattler gewannen. Sie orientierten sich an eher traditionellen Dimensionen, was einerseits als zu schlicht und nicht futuristisch genug kritisiert wurde, andererseits aber dazu beigetragen hat, dass sich das neue Viertel nun mehr und mehr in seine Umgebung integriert hat und weniger, wie befürchtet, als Fremdkörper in der Stadt empfunden wird. Längst haben die Berliner den Potsdamer Platz als Arbeits-, Kultur- und Einkaufszentrum angenommen und ihm ein eigenes, neues Gesicht gegeben. Das Musicaltheater und die Spielbank, das Multiplexkino und

for the Federal Chancellor's office in the West as well as Parliamentary buildings in the eastern section of the Spreebogen.

Not far from here we find Potsdamer Platz, which has recently again become a pulsating centre – in an area that was still lying fallow as late as 1990. As long ago as the 17th century Huguenots settled in this area, making the marshy land suitable for cultivating garden crops. It was not until 1838 – with the arrival of the Potsdam railway station – that this square, situated outside the city gates, achieved importance. From 1850 onwards, this area west of the Potsdamer Platz, which had previously been rather suburban in feel, developed into a district of stylish villas, and an increasing number of state institutions moved into the vicinity.

For its time Potsdamer Platz had an enormous amount of traffic, as well as an explosive mixture of administrative institutions and places of entertainment. Since the 1920s, therefore, the area had been a landmark of what a modern metropolis could offer. Hotels, cafés and restaurants all flourished. Even today, we are reminded of those distant days by the names of famous centres of entertainment like the *Grand Hotel Esplanade*, whose *Kaisersaal* (Imperial Hall) – a listed building – can still be visited as part of the *Sony Forum*; or the *Café Josty*. The *Haus Huth*, which is used as an office building, is still extant and contains, a restaurant, as well as a wine shop.

On February 3rd 1944, bombs razed Potsdamer Platz to the ground in one single night. After the war the area was a frontier region – and part of the Berlin Wall stood here. Not until the early 90s did the Berlin Senate run an architectural competition to rebuild the area, and this was won by the architects Hilmer and Sattler. They tended to base their plans on more traditional dimensions. On the one hand this was considered too simplistic, however, it strengthened the view that the new district had become increasingly absorbed into its surroundings and, as was feared, would thus no longer be seen as a "foreign body" in the city. For a long time now Berliners have accepted Potsdamer Platz as a centre for work, culture and shopping, and given it a special new

un nuevo inicio y las zonas oriental y occidental se unen una con otra. El concepto prevé los nuevos edificios para la Cancillería Federal en la parte occidental y las edificaciones parlamentarias en la parte oriental del Spreebogen.

No lejos de aquí se encuentra la Potsdamer Platz (Plaza de Potsdam), un centro que de nuevo palpita en un área que en 1990 todavía era terreno baldío. Ya en el siglo XVII se asentaron en esta zona los Hugonotes quienes hicieron el terreno pantanoso útil para la horticultura. No fue hasta 1838 con la puesta en funcionamiento de la estación de Potsdam que la plaza, situada por entonces ante las puertas de Berlín, cobró importancia. A partir de 1850 se desarrolló el hasta entonces agradable entorno periférico-rural de la Potsdamer Platz hasta convertirse en una distinguida zona de villas en cuya cercanía, sin embargo, se iban instalando instituciones estatales.

Desde los años veinte la Potsdamer Platz, con su para la época inmensa propagación del tráfico y la emocionante mezcla de lugares administrativos y de ocio, se convirtió en el símbolo característico de la moderna metrópolis. Hoteles, cafés y restaurantes florecieron. Todavía hoy, famosos nombres de lugares de recreo como el *Grand Hotel Esplanade*, cuya *Kaisersaal* (sala imperial) puede visitarse como una parte del *Sony Forum*, o el *Café Josty* recuerdan a esta época. Aún se conserva la *Haus Huth* (casa) que sirve como edificio de oficinas y aloja, junto a un restaurante, una vinatería.

El 3 de febrero de 1944, en una única noche, las bombas arrasaron completamente la Potsdamer Platz. Después de la guerra el área fue zona fronteriza, aquí estaba una parte del muro de Berlín. No fue hasta los años noventa que el Senado convocó un concurso urbanístico para la zona el cual ganaron los arquitectos Hilmer y Sattler. Éstos se orientaron hacia dimensiones más bien tradicionales lo que, por un lado, fue criticado como demasiado sencillo y no suficientemente futurista, pero por otro lado, contribuyó a que el nuevo barrio se integrase cada vez más en su entorno y fuese percibido –tal y como se temía– menos como un cuerpo extraño en la ciudad. Desde hace tiempo los berlineses han aceptado la Potsdamer Platz como centro de trabajo, comercial y de cultura y le han dado un

auch Ereignisse wie die *Internationalen Film-festspiele Berlin* ziehen täglich tausende Besucher an.

In unmittelbarer Nachbarschaft schließt sich das Kulturforum an. Dieses Areal besteht einerseits aus Solitären wie Hans Scharouns *Philharmonie* (1963) sowie der zusammen mit Edgar Wisniewski entworfenen *Staatsbibliothek* (1967 bis 1976) und dem *Kammermusiksaal* (1984 bis 1988), andererseits aus einer steinernen »Museumsinsel«, die das *Kunstgewerbemuseum*, das *Kupferstichkabinett*, die *Kunstbibliothek* und die erst im Juni 1998 eröffnete *Gemäldegalerie* vereint. Architektonischer Glanzpunkt ist sicher die *Neue Nationalgalerie* von Ludwig Mies van der Rohe (1965 bis 1968).

Von hier aus erreicht man das ehemalige Diplomatenviertel. Das jüngst noch brachliegende Gelände ist derzeit begehrtes Bauland. Viele Alteigentümer wie Japan, Italien und Estland profitieren vom zentralen Standort, andere erwerben ihre Grundstücke. Mit dem Klingelhöfer Dreieck ist nur einen Steinwurf entfernt etwas ganz Neues entstanden. Auf dem ehemaligen Rummelplatz befinden sich heute Büro- und Geschäftshäuser sowie die diplomatischen Vertretungen Skandinaviens, Luxemburgs, Mexikos, Singapurs und anderer Länder.

Die nach wie vor bekannteste und umsatzstärkste Einkaufsstraße Berlins ist der Kurfürstendamm und seine Verlängerung, die Tauentzienstraße. Bevor er zu einem repräsentativen Boulevard erblühte, war er nicht mehr als ein Reitweg, der Berlin in seinen damaligen Grenzen mit dem Grunewald verband. Nobel ausgestattete Wohn- und Bürohäuser, stilvolle Geschäfte, extravagante Cafés und nicht zuletzt die vier Meter breiten Gehwege luden zum Lustwandeln ein und machten den Kurfürstendamm zu einem Anziehungspunkt des städtischen Lebens.

An der Tauentzienstraße liegt eines der größten Kaufhäuser Europas, das *Kaufhaus des Westens*, das 1906 seine Pforten öffnete. Schon früh hatte der Kurfürstendamm an Angebot und an Attraktivität seine östlich gelegene Konkurrenz zwischen Friedrichstraße und Alexanderplatz übertroffen.

Im Krieg wurde auch dieser Teil Berlins weitgehend zerstört. Die Ruine der 1943 ausgebrannten *Kaiser-Wilhelm-Gedächtnis*

image all of its own. The theatre showing musicals, the casino, the multiplex cinema, as well as events like the *Berlin Film Festival* attract thousands of visitors every day.

Cheek by jowl lies Berlin's cultural forum. On the one hand this area consists of isolated buildings like Hans Scharoun's *Philharmonie* (dating from 1963), as well as the *Staatsbibliothek* designed jointly with Edgar Wisniewski (from 1967 to 1976), and the *Kammermusiksaal* (The Chamber Music Hall), from 1984 to 1988. On the other hand, it also contains the stone "museum island", comprising the *Kunstgewerbemuseum* (Museum of Applied Arts), the *Kupferstichkabinett* (Museum of Prints and Drawings), the *Kunstbibliothek* (Art Library), and the *Gemäldegalerie* (Picture Gallery), which opened as recently as June 1998. The architectural jewel in the crown is undoubtedly the *Neue Nationalgalerie* (New National Gallery) by Ludwig Mies van der Rohe (from 1965 to 1968).

From here one can soon reach the former diplomatic quarter. This area, which until recently was derelict, is now prime building land. Several long-standing owners of property here, like Japan, Italy and Estonia, have profited from the central location; others are purchasing their land. Only a stone's throw away, the Klingelhöfer Dreieck (Klingelhöfer Triangle) represents something entirely new. The former amusement park is now the location for offices and commercial premises – not to mention diplomatic missions for Scandinavia, Luxembourg, Mexico and Singapore, among others.

Now as ever, the best-known and most lucrative shopping street in Berlin is the Kurfürstendamm and its extension, Tauentzienstraße. Before it blossomed into an imposing boulevard it was nothing but a bridal path, linking Berlin within its then confines to Grunewald (Grunewald Forest). Superbly decorated residential and office buildings, stylish shops, extravagant cafés – and, not least – footpaths four metres (13 feet) wide have enticed people to stroll at leisure and made the Kurfürstendamm an attractive centre of city life.

On the Tauentzienstraße lies one of the largest department stores in Europe – the *Kaufhaus des Westens*, which opened its

aspecto nuevo, propio. El teatro de Musicals y el Casino, el cine múltiplex y también acontecimientos como el *Festival Internacional de Cine de Berlín* atraen diariamente a miles de visitantes.

El *Kulturforum* (Foro Cultural) colinda en la inmediata vecindad. Este área consta por un lado de «solitarios», como la *Philharmonie* (Filarmonía) de Hans Scharoun (1963) así como la *Staatsbibliothek* (Biblioteca nacional), proyectada conjuntamente con Edgar Wisniewski (1967 hasta 1976), y la *Kammermusiksaal* (sala de música de cámara) (1984 hasta 1988). Por otro lado consta de una «isla de museos» de piedra que une al *Kunstgewerbemuseum* (Museo de Oficios Artísticos), al *Kupferstichkabinett* (Gabinete de Grabados en Cobre), a la *Kunstbibliothek* (Biblioteca de Arte) y la *Gemäldegalerie* (Galería de Pinturas) inaugurada en 1998. La cumbre arquitectónica es seguramente la *Neue Nationalgalerie* (Nueva Galería Nacional) de Ludwig Mies van der Rohe (1965 hasta 1968).

Desde aquí se llega al antiguo barrio diplomático. El terreno, que hasta hace bien poco se hallaba sin edificar, es ahora una zona codiciada para ello. Muchos antiguos propietarios como Japón, Italia y Estonia aprovechan su situación central, otros compran sus terrenos. Con el Klingelhöfer Dreieck (Triángulo de Klingelhöfer) ha surgido algo muy nuevo situado sólo a tiro de piedra. En lo que antaño era un parque de atracciones, hoy se encuentran edificios de oficinas y negocios así como las representaciones diplomáticas de los países escandinavos, Luxemburgo, México, Singapur, etc.

La avenida Kurfürstendamm y su continuación, la Tauentzienstraße ha sido, y sigue siendo, la calle comercial más conocida y con más movimiento de ventas de Berlín. Antes de florecer como, avenida representativa no era más que un camino para caballos que, en sus límites fronterizos de entonces, unía Berlín con la zona del Grunewald. Nobles edificios de viviendas y oficinas, comercios con estilo, cafés extravagantes y, no en último término, los cuatro metros de ancho de las aceras invitaban a deambular e hicieron de la avenida Kurfürstendamm un lugar de atracción de la vida urbana.

En la Tauentzienstraße se encuentra uno de los grandes almacenes mayores de Europa, el *Kaufhaus des Westens* (Grandes Alma

kirche, 1959 bis 1961 um einen achteckigen Kirchenbau, eine Sakristei und einen Glockenturm ergänzt, wurde zum Kriegsmahnmal und Wahrzeichen West-Berlins. Wenige Meter entfernt ragt das 22 Stockwerke zählende *Europa-Center* (1963) empor, als selbstbewusster Ausdruck des wirtschaftlichen Aufschwungs des damaligen Westteils der Stadt. Auf ihm dreht sich in luftiger Höhe der Mercedes-Stern, weithin sichtbar selbst noch aus dem viele Kilometer entfernten Märkischen Viertel im Norden Berlins.

Seit der Wende hat es die West-City rund um den Kurfürstendamm schwer, mit den städtebaulichen Innovationen in Mitte mitzuhalten. Doch auch hier werden Visionen verwirklicht, wie die Neugestaltung des *Kranzlerecks* durch das Architektenbüro Murphy/Jahn aus Chicago, das neue *Ku'damm-Eck* des Architektenbüros von Gerkan, Marg & Partner oder das bereits 1995 fertig gestellte *Kantdreieck* mit seinem glänzenden Aluminiumdreieck von Josef Paul Kleihues zeigen. Ebenfalls von Murphy/Jahn ist das wohl schmalste Bürohaus der Stadt am Kurfürstendamm 70, das auf einer Gesamtgrundfläche von sechzig Quadratmetern immerhin 120 Quadratmeter Bürofläche bietet.

Der barocken Anlage des *Schlosses Charlottenburg* nähert man sich am besten über die Schlossstraße. Im Ehrenhof steht das von Andreas Schlüter 1698 fertig gestellte Reiterstandbild des Großen Kurfürsten, Friedrich Wilhelm I. – das hier jedoch erst 1953 aufgestellt wurde. Trotz vielfacher Rekonstruktionen gilt das Schloss als Musterbeispiel barocker Baukunst. 1695 bis 1699 ließ Kurfürst Friedrich III. den heutigen Mitteltrakt nach Johann Arnold Nerings Entwurf als Sommerresidenz für seine Gemahlin Sophie Charlotte errichten. Erste Ergänzungsmaßnahmen erfolgten bereits ab 1701 durch Johann Friedrich Eosander von Goethe, der das Schloss zu einer dreiflügeligen Anlage ausbaute und schließlich auch den Kuppelturm errichtete. Mit dem Bau des östlichen »Neuen Flügels« beauftragte Friedrich II. im Jahre 1746 Georg Wenzeslaus von Knobelsdorff. In den weitläufigen Parkanlagen befinden sich der *Schinkel-Pavillon*, Schinkels *Mausoleum der Königin Luise* (1810) und Carl Gotthard Langhans' *Belvedere* (1788).

Weiter westlich steht der *Berliner Funkturm*, dessen Aussichtsplattform in 125

doors in 1906. Long ago the Kurfürstendamm outclassed its competitors in the eastern sector between Friedrichstraße and Alexanderplatz.

During the war this part of Berlin was also largely destroyed. Between 1959 and 1961 the ruins of the *Kaiser-Wilhelm-Gedächtniskirche* (Emperor Wilhelm Memorial Church) – burnt down in 1943 – were extended by the addition of an octagonal church structure, a sacristy and a bell-tower. This church became a war memorial as well as a landmark of West Berlin. A few metres away stand the 22 floors of the *Europa-Center* (1963), a towering structure that confidently embodies the economic boom of what used to be the city's western sector. At a lofty height on top of this, the Mercedes star revolves – visible even from the Märkisches Viertel in North Berlin, several kilometres away.

Since the *Wende* the western city around the Kurfürstendamm has had some problems keeping pace with the architectural innovations transforming Mitte. Yet here too, a number of ideas are being put into effect. These include the regeneration of the *Kranzler-Eck* by the architectural office of Murphy & Jahn from Chicago, the new *Ku'damm-Eck* designed by architects von Gerkan, Marg & Partner, or the *Kantdreieck*, completed in 1995, with its glittering aluminium triangle by Josef Paul Kleihues. Another building designed by Murphy & Jahn is probably the city's most narrow office block at No. 70, Kurfürstendamm. That said, on a total area of sixty square metres (197 square feet) the building still offers 120 sq.m. (394 sq.ft.) of floor space.

The Baroque buildings of the *Schloss Charlottenburg* are best approached from Schlossstraße. In the Castle's *cour d'honneur* we find the equestrian statue of the Great Elector, Friedrich Wilhelm I, completed by Andreas Schlüter in 1698. This statue was not erected here until 1953. Despite frequent reconstruction, the Castle counts as a leading example of Baroque architecture. From 1695 to 1699 Elector Friedrich III had the present central section – designed by Johann Arnold Nering – built as a summer residence for his wife Sophie Charlotte. The first extensions followed as early as 1701. They were undertaken by Johann Friedrich Eosander

cenes de Occidente), el cual había abierto sus puertas en 1906. El Kurfürstendamm había sobrepasado pronto, tanto en oferta como en atractividad, a su competencia situada en la zona oriental entre la Friedrichstraße y la Alexanderplatz.

También esta parte de Berlín fue destruida ampliamente durante la guerra. La ruina de la *Kaiser-Wilhelm-Gedächtniskirche* (Iglesia en Memoria del Emperador Guillermo) –que había ardido en 1943 y a la que se le añadió entre 1959 y 1961 una construcción octogonal, una sacristía y un campanario– se convirtió en monumento de guerra y símbolo del Berlín Occidental. Pocos metros más allá se alza el *Europa-Center* (1963), que cuenta 22 pisos, como mostrando conscientemente el impulso económico de la entonces parte occidental de la ciudad. Sobre él, en lo alto, gira la estrella de la Mercedes, divisándose a gran distancia incluso desde el Märkisches Viertel (barrio de la Marca), a muchos kilómetros de distancia.

Desde la caída del muro le resulta difícil a la City occidental entorno a la avenida Kurfürstendamm competir con las innovaciones urbanísticas del barrio de Mitte (centro). Pero incluso aquí se hacen realidad las visiones como la remodelación del *Kranzler-Eck* (Esquina del Kranzler) por la oficina de arquitectos Murphy/Jahn de Chicago, el nuevo *Kudamm-Eck* (Esquina del Kudamm) por la oficina de arquitectos de von Gerkan, Marg & Partner o el *Kantdreieck* (Triángulo de Kant) – ya terminado en 1995 – con su resplandeciente triángulo de aluminio de Josef Paul Kleihues. También de Murphy/Jahn es el edificio de oficinas más estrecho de la ciudad, en la avenida Kurfürstendamm 70, el cual ofrece 120 metros cuadrados de oficinas en una superficie de solamente 60 metros cuadrados.

Al recinto barroco del *Palacio de Charlottenburg* se llega de la mejor manera por la Schlossstraße. En el *Ehrenhof* (Patio de los Honores) del palacio se halla la estatua ecuestre del Gran Príncipe Elector Friedrich Wilhelm I que fue terminada en 1698 por Andreas Schlüter y no fue colocada aquí hasta 1953. A pesar de numerosas reconstrucciones, el palacio está considerado como un ejemplo de la arquitectura barroca. Desde 1695 hasta 1699, el Príncipe Elector Friedrich III hizo construir el actual ala central según planes de Johann Arnold Nering

Metern Höhe einen eindrucksvollen Blick über das ganze Berlin gewährt. Heinrich Straumer hat ihn Mitte der zwanziger Jahre entworfen. Von hier aus kann man die *Deutschlandhalle*, die *Messehallen* und Oswald Mathias Ungers' *Messeerweiterung-Süd* überblicken. Am Fuße der Stahlgitterkonstruktion ruht, einem Raumschiff gleich, das *Internationale Congress Centrum* (*ICC*), das in den Jahren 1975 bis 1979 von den Architekten Ralf Schüler und Ursulina Schüler-Witte gebaut wurde. Das zwischen der Stadtautobahn und dem Messezentrum stehende Gebäude zählte zu den teuersten Bauprojekten Berlins. In über achtzig Sälen haben zwanzigtausend Besucher Platz. Ausgestattet mit modernster Technik, wie dem elektronischen Leitsystem, das den anhaltenden Besucherstrom choreografiert, behauptet das *ICC* auch heute noch seinen Platz im Stadtbild des neuen Berlin.

MONIKA BRAUN • HEIKO FIEDLER-RAUER

von Goethe, who extended the Castle into a building of three wings, and finally added the cupola-tower. In 1746 Friedrich II commissioned Georg Wenzeslaus von Knobelsdorff to build the eastern "new wing". The extensive grounds contain the *Schinkel-Pavillon*, Schinkel's *Mausoleum for Queen Luise* (1810), and Carl Gotthard Langhans' *Belvedere* (1788).

Further west stands the *Berliner Funkturm* (Radio Tower), whose 125 metre (410 ft.) high observation platform offers an impressive view over the whole of Berlin. Heinrich Straumer designed it in the mid-1920s. From this vantage point one can see the *Deutschlandhalle* (Germany Hall), the *Messehallen* (Fair Halls), and Oswald Mathias Ungers' *Messeerweiterung-Süd* (Showground-Extension-South). Situated at the base of the steel latticework construction is the *International Conference Centre* (*ICC*) – a spaceship-like building constructed by the architects Ralf Schüler and Ursulina Schüler-Witte. This building, situated between the City Autobahn and the *Messezentrum* (fair grounds) was one of Berlin's most expensive building projects. Twentythousand visitors can be accommodated in over eighty rooms. Equipped with the very latest technology, such as an electronic guidance-system, which "choreographs" the constant stream of visitors, the *ICC* still retains its place in the cityscape of new Berlin.

MONIKA BRAUN • HEIKO FIEDLER-RAUER

como residencia de verano para su esposa Sophie Charlotte. Las primeras medi das para ello se llevaron a cabo ya a partir de 1701 por Johann Friedrich Eosander von Goethe quien amplió el palacio a un recinto de tres alas y, finalmente, realizó también la torre con la cúpula. En el año 1746 Federico II encargó a Georg Wenzeslaus von Knobelsdorff la construcción de la «Nueva Ala» oriental. En el amplio recinto del parque se encuentran el *Schinkel-Pavillon* (Pabellón de Schinkel), el *Mausoleo de la Reina Luise* (1810) de Schinkel y el *Belvedere* de Carl Gotthard Langhans (1788).

Más hacia el oeste se halla el *Berliner Funkturm* (Torre de Comunicaciones) cuya plataforma-mirador a 125 metros de altura ofrece una vista impresionante sobre todo Berlín. Heinrich Straumer la había proyectado a mediados de los años veinte. Desde aquí puede divisarse el *Deutschlandhalle* (Pabellón de Alemania), los *Messehallen* (Pabellones de la Feria) y la *Messeerweiterung Süd* (Ampliación de la Feria hacia el Sur) realizada por Mathias Unger. A los pies de la construcción de acero, y similar a una nave espacial, reposa el Centro Internacional de Congresos (*ICC*) que fue construido entre los años 1975 y 1979 por los arquitectos Ralf Schüler y Ursulina Schüler-Witte. El edificio, situado entre la autopista de la ciudad y la Feria, se contaba como uno de los proyectos arquitectónicos más caros de Berlín. Más de veinte mil visitantes tienen cabida en sus más de ochenta salas. Equipado con la técnica más moderna, como el sistema conductor eléctrico que regula la incesante avalancha de visitantes, el *ICC* afirma todavía hoy su puesto dentro de la fisonomía del nuevo Berlín.

MONIKA BRAUN • HEIKO FIEDLER-RAUER

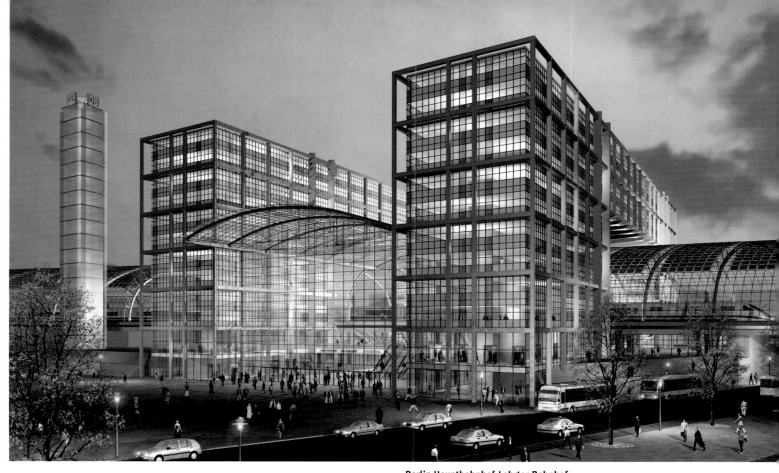

Berlin Hauptbahnhof-Lehrter Bahnhof
gmp VON GERKAN, MARG & Partner, Hamburg
(Projektpartner: JÜRGEN HILLMER)
 1996–2005
 Zwischen Regierungsviertel und Alt-Moabit
Bahnhof · railway station · estación

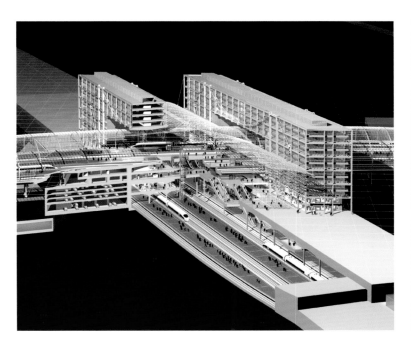

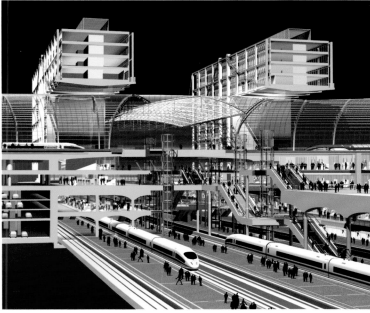

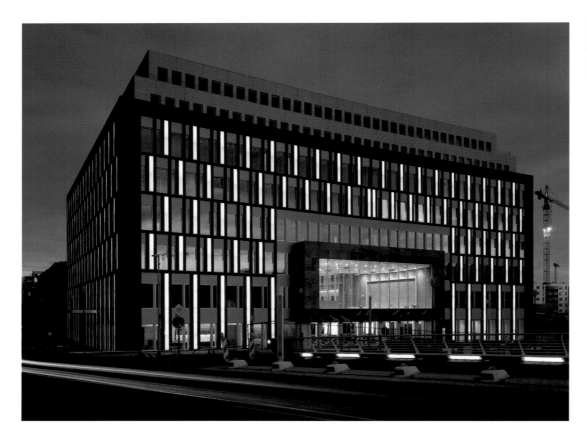

Bundespressekonferenz
Federal Press Conference
Sede de la Conferencia de Prensa Federal
Nalbach + Nalbach, Berlin
1998–2000
Schiffbauerdamm ·
Reinhardtstraße

Bundeskanzleramt
The Federal Chancellery
Cancillería Federal
Axel Schultes Architekten, Frank, Schultes, Witt
(Axel Schultes mit · with · con Charlotte Frank), Berlin
1997–2001
Willy-Brandt-Straße

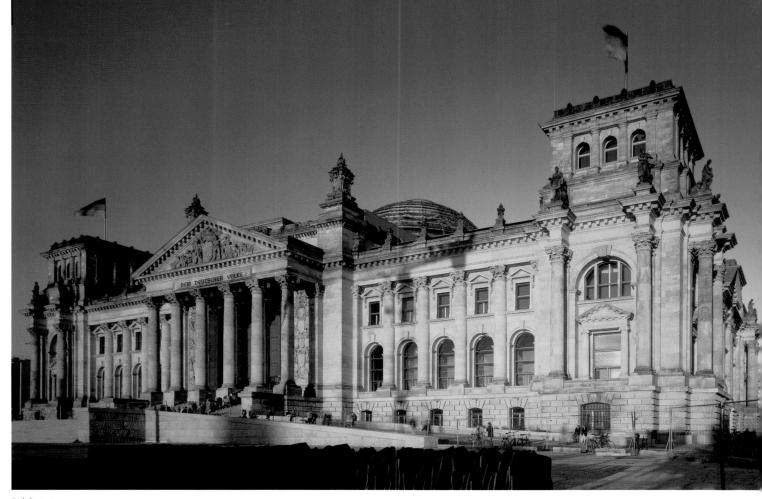

Reichstag
PAUL WALLOT, NORMAN FOSTER
1884–1894, 1995–1999
Platz der Republik
Sitz des Deutschen Bundestages
Seat of the German Federal Parliament
Sede del Parlamento Federal

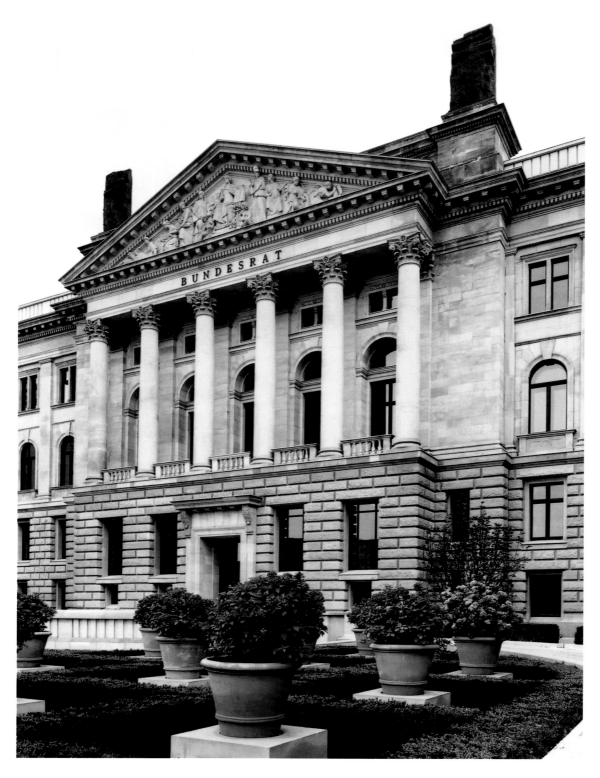

Ehemaliges Preußisches Herrenhaus
Former Prussian Lords House
Antigua Cámera de los Nobles de Prusia
FRIEDRICH SCHULZE-COLDITZ
 1899–1903
 Leipziger Straße
Sitz des Deutschen Bundesrates
Seat of the Federal Council
Sede de la Segunda Cámera

Ehemaliges Preußisches Abgeordnetenhaus
Former Prussian House of Representatives
Antiguo Parlamento de Prusia
Friedrich Schulze-Colditz
1892–1897
Niederkirchnerstraße
Sitz des Berliner Abgeordnetenhauses
Seat of the Berlin House of Representatives
Sede del Parlamento de Berlín

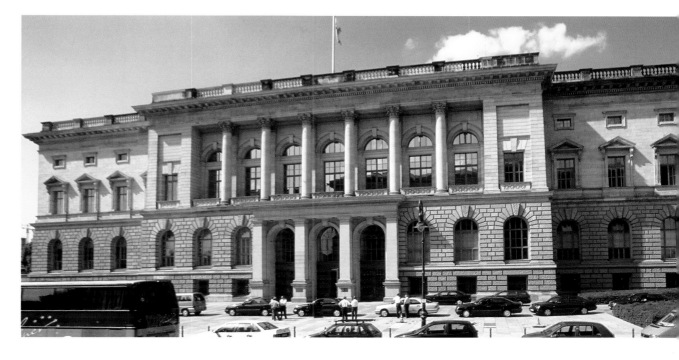

Martin-Gropius-Bau
Martin Gropius, Heino Schmieden
1877–1881
Stresemannstraße
Ausstellungsort
Exhibition hall
Centro de exposiciones

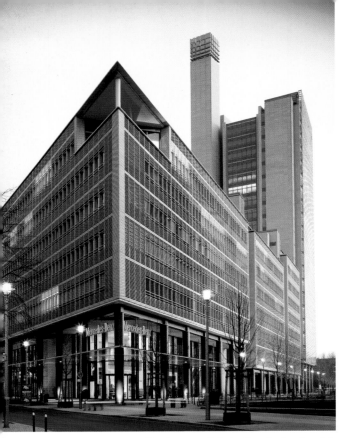

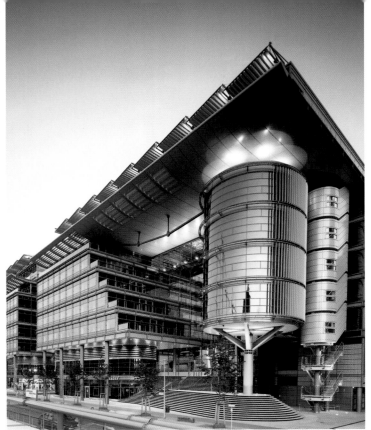

Headquarters DaimlerChrysler Services AG
Renzo Piano, Paris
 1996–1998
 Eichhornstraße
Büro, Gewerbe, Wohnen
Office, business, residence
Oficinas, comercio, viviendas

Büro-, Wohn- und Geschäftshäuser Potsdamer Platz
Richard Rogers Partnership, London
 1996–1998
 Linkstraße
Büro, Gewerbe, Wohnen
Office, business, residence
Oficinas, comercio, viviendas

Musical-Theater
Renzo Piano, Paris
 1996–1998
 Marlene-Dietrich-Platz
Theater · theatre · teatro

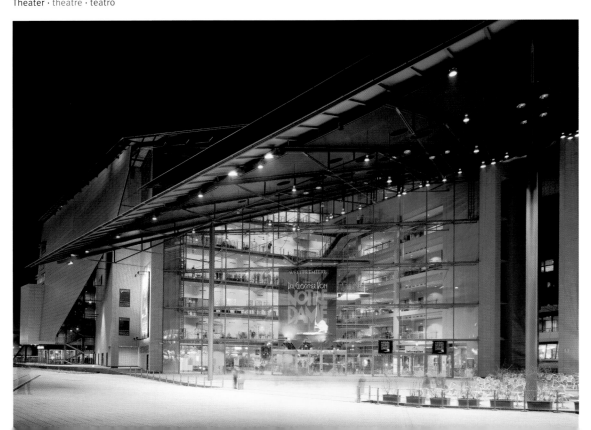

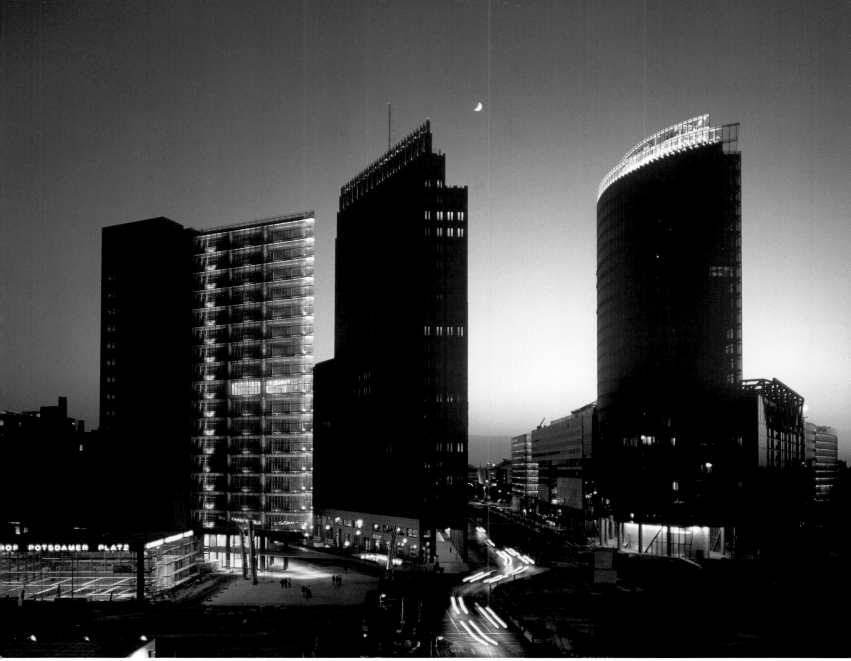

Ansicht Potsdamer Platz von Osten
View of Potsdamer Platz from the east
Panorama de la Potsdamer Platz desde el este
Von links nach rechts · from left to right ·
de izquierda a derecha: Büro- und
Geschäftshäuser, Sony Center
Renzo Piano, Paris, Kollhoff & Timmermann,
Berlin, Murphy/Jahn Architects, Chicago
 1996–1999, 1995–1999, 1996–2000
 Alte Potsdamer Straße, Potsdamer Straße
Büro, Gewerbe, Wohnen
Office, business, residence
Oficinas, comercio, viviendas

Bahnhof Potsdamer Platz
Architektengemeinschaft Hilmer + Sattler, München/Berlin,
Modersohn & Freiesleben, Berlin
1997–2000

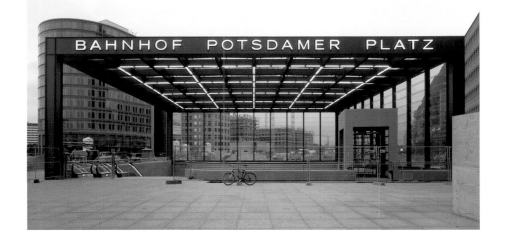

Bürohaus
HILMER & SATTLER UND ALBRECHT, Berlin
 2001–2003
 Potsdamer Platz
Gewerbe · business · comercio

Lennédreieck mit Beisheim-Center
links: Hotel Ritz-Carlton
HILMER & SATTLER UND ALBRECHT, Berlin
 2002–2004
 Potsdamer Platz
Hotel, Wohnen
Hotel, residence
Hotel, viviendas
rechts: Delbrück-Haus
HANS KOLLHOFF, Berlin
 2000–2003
 Potsdamer Platz
Büro, Wohnen, Gewerbe
Office, residence, business
Oficinas, resindecia, comercio

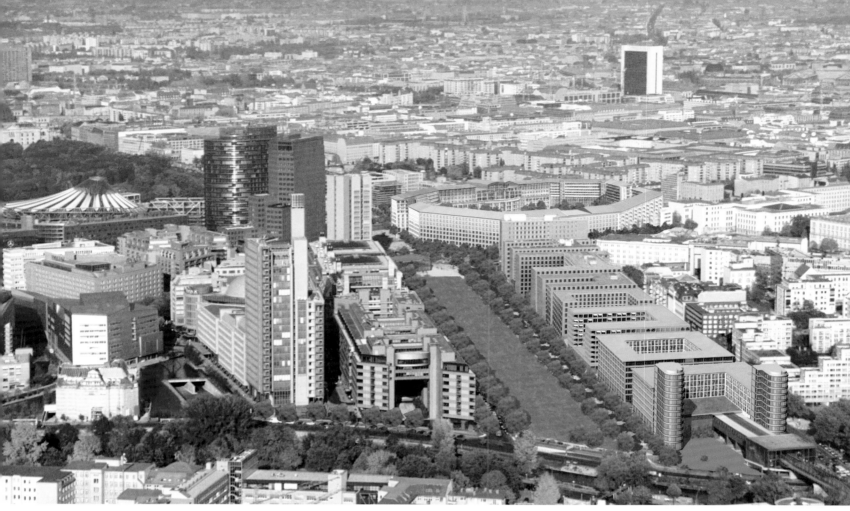

**Simulation Potsdamer Platz von Südwesten mit Bebauung des
Leipziger Platzes und der Gabriele-Tergit-Promenade**
Simulation of Potsdamer Platz from the south-east with the
development of Leipziger Platz and the Gabriele-Tergit-Promenade
**Simulación del Potsdamer Platz desde el Suroeste con las construc-
ciones del Leipziger Platz y de la Gabriele-Tergit-Promenade**

Park Kolonnaden
Giorgio Grassi, Mailand
 1998–2000
 Köthener Straße
Büro, Gewerbe, Wohnen
Office, business, residence
Oficinas, comercio, viviendas

Projekt · project · proyecto
Gabriele-Tergit-Promenade
Hilmer & Sattler und Albrecht, Berlin
Gabriele-Tergit-Promenade
 2001–2004
Büro, Gewerbe
Office, business
Oficinas, comercio

Staatsbibliothek zu Berlin
The National Library in Berlin
La Biblioteca Estatal de Berlín
Hans Scharoun, Edgar Wisniewski
1978
Potsdamer Straße

Philharmonie
Hans Scharoun
1960–1963
Herbert-von-Karajan-Straße
Konzertsaal · concert hall · sala de concierto

**Neue Nationalgalerie
und· and· y St. Matthäi-Kirche**
Ludwig Mies van der Rohe,
August Stüler
 1965–1968,
 1844–1864
 Potsdamer Straße · Matthäikirchplatz
Museum · museum · museo

Gemäldegalerie
Hilmer & Sattler mit· with· con T.
Albrecht, München/Berlin
 1992–1998
 Matthäikirchplatz · Sigismundstraße
Museum · museum · museo

Zentrale Eingangshalle zum Kulturforum
Central entrance of the Kulturforum
Hall central de entrada en el Kulturforum
Hilmer & Sattler
(mit· with· con Thomas Albrecht),
München/Berlin
 1992–1998
 Matthäikirchplatz

71

Haus der Kulturen der Welt
(Ehemalige · former · antiguo
Kongresshalle)
HUGH STUBBINS, New York
 1956–1957
 John-Foster-Dulles-Allee
Kultur · culture · cultura

Bundespräsidialamt
The Federal President's Office
Sede de la Presidencia Federal
Architekten GRUBER, KLEINE-
KRANEBURG, Frankfurt a. M.
 1996–1998
 Spreeweg

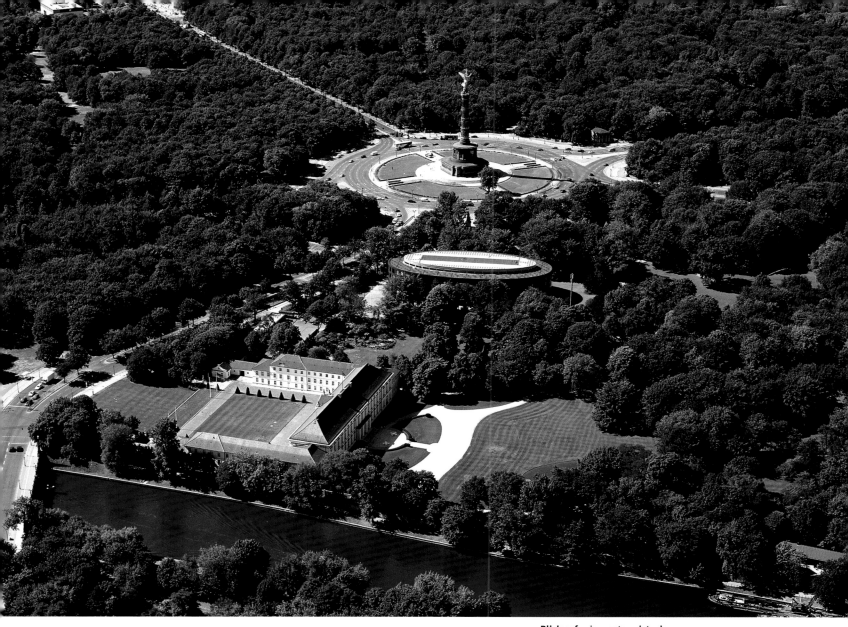

Blick auf · view onto · vista de
Großer Stern mit Siegessäule,
Bundespräsidialamt
und Schloss Bellevue

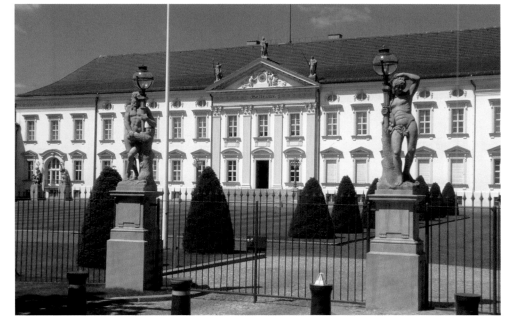

Schloss Bellevue
Michael Philipp Daniel Boumann
 1785–1786
 Spreeweg
Amtsitz des Bundespräsidenten
Official residence of the
Federal President
Residencia del Presidente Federal

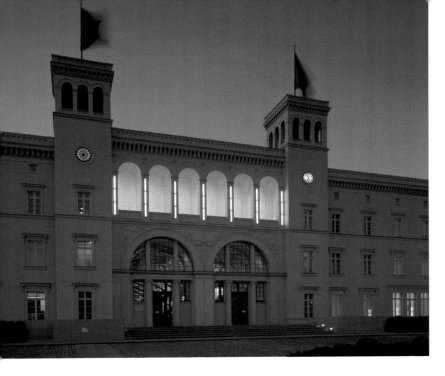

Hamburger Bahnhof
FRIEDRICH NEUHAUS,
FERDINAND WILHELM HOLZ,
JOSEF PAUL KLEIHUES
1845–1847,
1992–1997
Invalidenstraße
Museum für Gegenwart
Museum for Contemporary Art
Museo Contemporáneo

**Ehemalige · former · antiguo
Kaiser-Wilhelm-Akademie**
WILHELM CREMER, RICHARD WOLFFENSTEIN
(Altbau · old building · edificio original),
THOMAS BAUMANN und DIETER SCHNITTGER, Berlin
(Um- und Neubau · alteration and extension ·
reforma y construcción nueva)
1903–1910, 1996–2000
Invalidenstraße · Scharnhorststraße
Bundesministerium für Wirtschaft und Technologie
Federal Ministry of Economic Affairs and Technology
Ministerio Federal de Economía y Tecnología

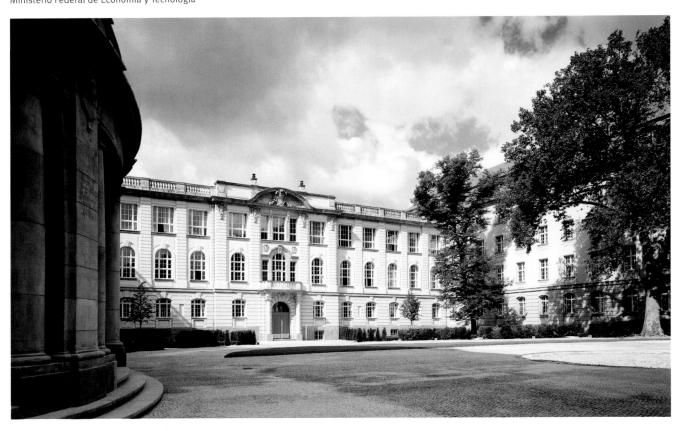

Ehemalige · former · antiguo Geologische Landesanstalt
AUGUST TIEDE (Altbau · old building · edificio original),
GERBER + Partner, Dortmund (Umbau · alteration · reforma),
MAX DUDLER, Zürich/Berlin (Neubau · new building · construcción nueva)
 1874–1889,
 1996–1999
 Invalidenstraße
Bundesministerium für Verkehr, Bau- und Wohnungswesen
Federal Ministry of Transport, Construction and Residential Development
Ministerio Federal de Transportes, Construcción y Vivienda

Shell-Haus
EMIL FAHRENKAMP
 1930–1932
 Reichpietschufer · Stauffenbergstraße
Büro · office · oficinas

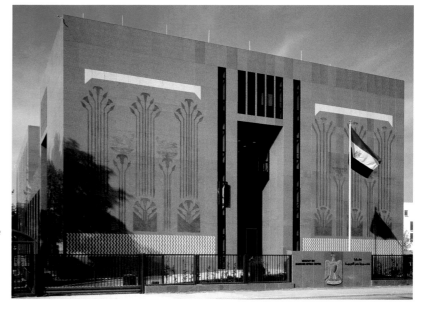

Botschaft der arabischen Republik Ägypten
The Embassy of the Arab Republic of Egypt
Embajada de la República Árabe de Egipto
BOFINGER & PARTNER,
Berlin/Wiesbaden
 1998 – 1999
 Stauffenbergstraße

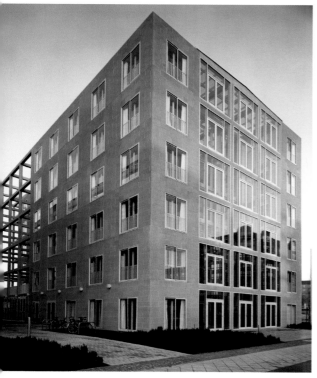

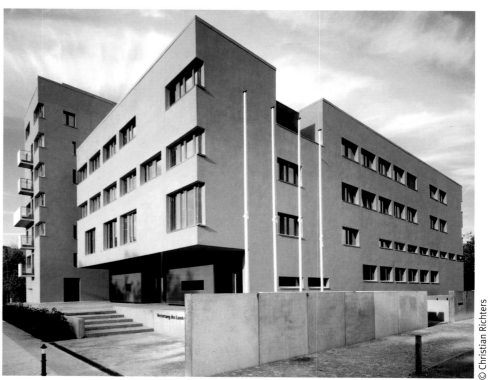

© Christian Richters

Landesvertretung des Saarlands
Federal State Offices of Saarland
Representación del Estado Federal del Sarre
PETER ALT und THOMAS BRITZ, Saarbrücken
1999–2000
In den Ministergärten

Landesvertretung der Freien und Hansestadt Bremen
Federal State Offices of the Hanseatic City of Bremen
**Representación del Estado Federal del Estado Libre
y Hanseático de Bremen**
LÉON WOHLHAGE WERNIK Architekten, Berlin
1998–1999
Hiroshimastraße

Botschaft von Indien
Embassy of India
Embajada de India
LÉON WOHLHAGE WERNIK Architekten, Berlin
1999–2001
Tiergartenstraße

© Christian Richters

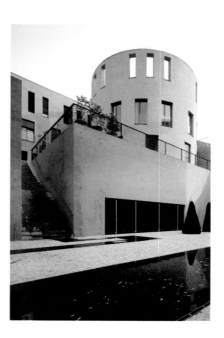

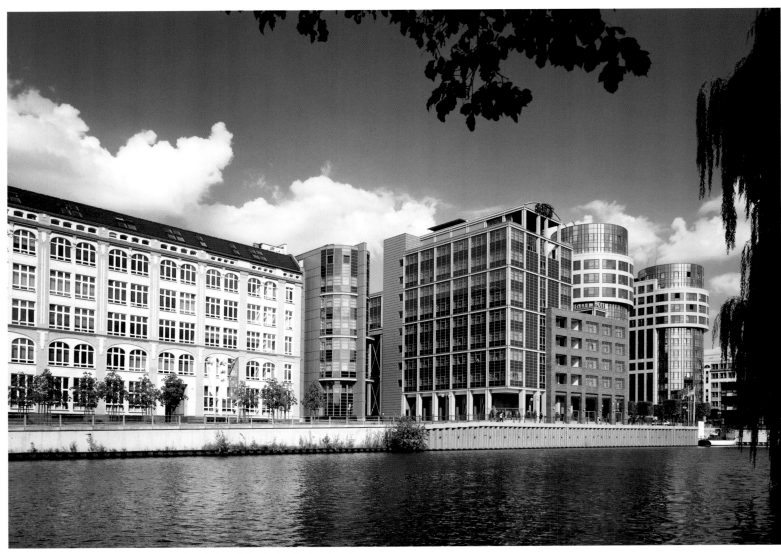

Von links nach rechts · from left to right · de izquierda a derecha:
Ufer-Haus (Altbau · old building · edificio original),
Alte Meierei (Erweiterung · extension · reforma) und· and· y Spree-Bogen
WOLF-RÜDIGER BORCHARDT, Berlin (Alte Meierei),
KÜHN-BERGANDER-BLEY, Berlin (Spree-Bogen)
 1992–1994 (Alte Meierei, Spree-Bogen)
 Alt-Moabit
Sitz des Bundesministeriums des Innern
Seat of the Federal Ministry of the Interior
Sede del Ministerio Federal del Interior (Spree-Bogen)
Hotel · hotel · hotel (Alte Meierei)
Büro, Wohnen · office, residence · oficinas, viviendas (Alte Meierei, Spree-Bogen)
Gewerbe · business · comercio (Ufer-Haus, Alte Meierei, Spree-Bogen)

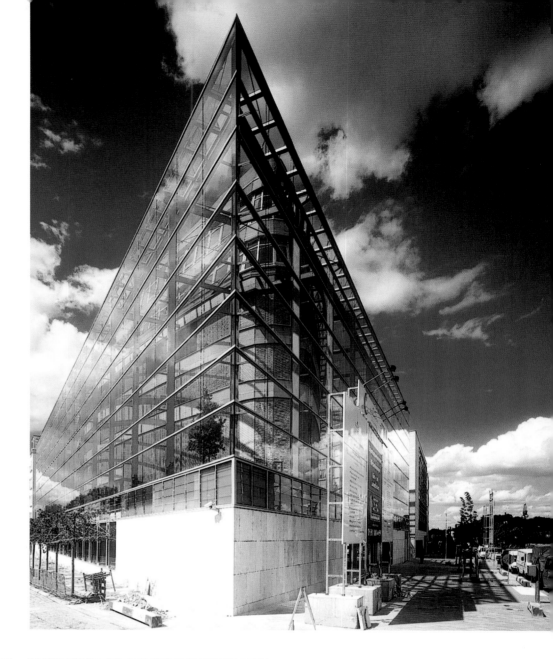

Bundesgeschäftsstelle der CDU
National Headquarters of the CDU
Sede de la Unión Demócrata Cristiana (CDU)
Petzinka, Pink und Partner, Düsseldorf
1999–2000
Klingelhöferstraße · Corneliusstraße

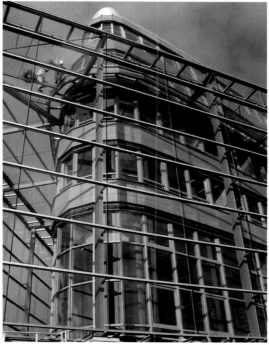

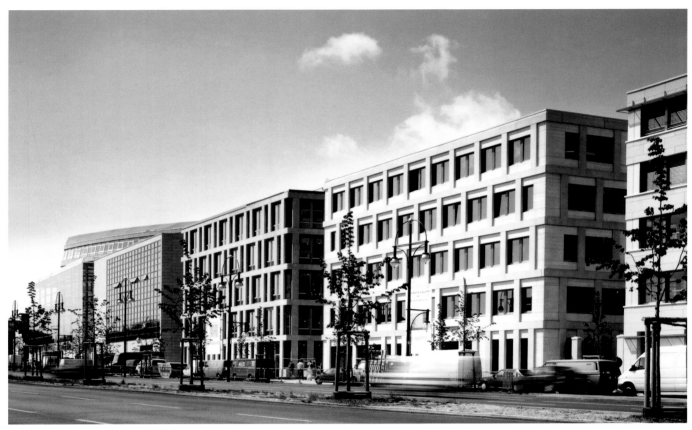

Tiergarten Dreieck
Von links nach rechts · from left to right · de izquierda a derecha: Bundesgeschäftsstelle der CDU ·
National Headquarters of the CDU · Sede de la Unión Demócrata Cristiana (CDU);
Botschaften von Luxemburg und Malta · Embassies of Luxembourg and Malta · Embajadas de
Luxemburgo y Malta, Deutsches Verkehrsforum; Botschaft von Malaysia · Embassy of Malaysia ·
Embajada de Malasia; Württembergische Lebensversicherung
SAYED MOHAMMAD OREYZI, Köln (Luxemburg, Malta, Deutsches Verkehrsforum),
PSP PYSALL STAHRENBERG und Partner, Berlin (Malaysia),
GESINE WEINMILLER, Berlin (Württembergische Lebensversicherung)
 1998–2000
 Klingelhöferstraße

Botschaft der Vereinigten Mexikanischen Staaten
Embassy of Mexico
Embajada de los Estados Unidos Mexicanos
TEODORO GONZÁLEZ DE LÉON, FRANCISCO SERRANO,
Mexico-City
 1999–2000
 Klingelhöferstraße · Rauchstraße

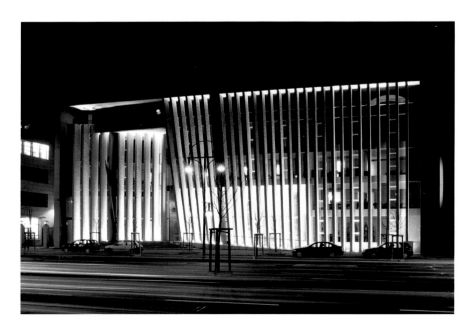

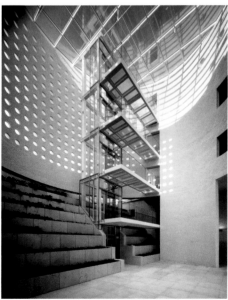

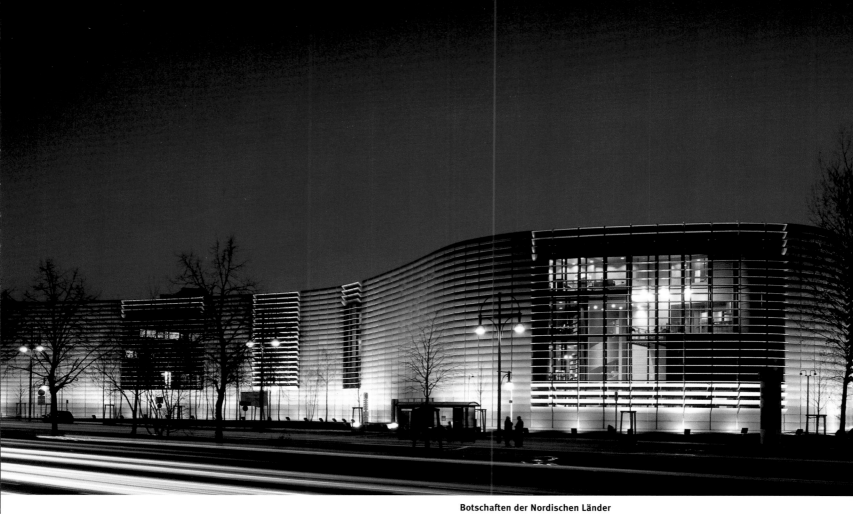

Botschaften der Nordischen Länder
The Embassies of the Nordic Countries
Embajadas de los Países Nórdicos
BERGER+PARKKINEN Architekten, Wien/Helsinki
(Gesamtentwurf und Gemeinschaftshaus),
NIELSEN, NIELSEN & NIELSEN A/S, Århus (Dänemark),
VIIVA Arkkitehtuuri Oy, Helsinki (Finnland),
PÄLMAR KRISTMUNDSON, Reykjavik (Island),
Snøhetta as, Oslo (Norwegen),
WINGÅRDH Arkitektkontor AB, Göteborg (Schweden),
PYSALL RUGE Architekten, Berlin (Koordinierende Architekten)
 1996–1999
 Rauchstraße

»Ich kann den Potsdamer Platz nicht finden«

Anmerkungen zur Suche nach dem Zentrum Berlins

Im *Berliner Tageblatt* vom 3. August 1929 entwarf I. Litwinow einen imaginären Plan der Stadt. Auf diesem Plan der Berlin-Touristen sind nur wenige Straßen und Plätze verzeichnet, etwa ein Drittel der Fläche nimmt der Kürfürstendamm ein. Bereits zwei Jahre zuvor hatte Benedikt F. Dolbin in derselben Zeitung vom »werdenden Herzen Berlins, das rund um die Gedächtniskirche pulsiere«, gesprochen, und 1930 nannte Curt Moreck den Kurfürstendamm »Berliner Boulevard«.

Diese Bedeutung des Kurfürstendamms war Ergebnis einer Entwicklung, die als »Zug nach Westen« bezeichnet wurde. Ab Mitte des 19. Jahrhunderts hatten wohlhabende Berliner ihre Wohnsitze aus der alten Innenstadt in die Gegend vor dem Potsdamer Tor und schließlich, seit Ende des Jahrhunderts, weiter nach Westen über den Kurfürstendamm bis zur Villenkolonie Grunewald verlegt. Diesem Zug folgten die gastronomischen Betriebe aus der Friedrichstraße und der Leipziger Straße, die Filialen am Kurfürstendamm eröffneten und mit einiger Verzögerung auch der Einzelhandel für den gehobenen Bedarf. Die neueste Unterhaltungsindustrie errichtete ihre Tempel von Anfang an um die *Gedächtniskirche*: *Marmorhaus* und *Gloria-Palast*, *Ufa-Palast am Zoo* und *Capitol*.

Diese Massierung des Unterhaltungs- und Konsumangebots musste zu Lasten der Straßen und Plätze der Friedrichstadt gehen. »Der Kurfürstendamm«, weiß der *Terramare-Reiseführer* 1925, »ist die Hauptvergnügungsstraße von Groß-Berlin geworden und hat in dieser Beziehung selbst die Friedrichstraße überholt.« Auf diese Straße, so Curt Moreck, die während des Kaiserreichs »die Substanzierung der Weltstadtexistenz Berlins« gewesen sei, habe »sich etwas Staub gelegt« und »die Melancholie der Vergänglichkeit ausgebreitet«.

"I can't find Potsdamer Platz"

Notes while searching for the Centre of Berlin

In the *Berliner Tageblatt* of August 3rd 1929, I. Litvinov sketched out an imaginary plan of the city. On this plan for tourists to Berlin only a few streets and squares are marked – roughly a third of the surface area being taken up by the Kurfürstendamm. Only two years previously Benedikt F. Dolbin had, in the same newspaper, referred to the "growing heart of Berlin, throbbing all around the Gedächtniskirche". Later, in 1930, Curt Moreck called the Kurfürstendamm "Berlin's boulevard".

This importance accorded to the Kurfürstendamm resulted from a development called the "pull towards the West". From the mid-19th century onwards prosperous Berliners had been moving their residences from the old inner city to the area in front of the Potsdamer Tor, and finally, from the late 19th century onwards, even further west, beyond the Kurfürstendamm to the "villa colony" of Grunewald. Gastronomic businesses from Friedrichstraße and Leipziger Straße, which also opened branches along the Kurfürstendamm, followed this trend; as did retail traders, responding to a greater taste for luxuries, albeit belatedly. From the very start the most up-to-date places of entertainment built their temples around the *Gedächtniskirche*. These included the *Marmorhaus*, the *Gloria Palast*, the *Ufa-Palast am Zoo*, and the *Capitol*.

This accumulation of establishments offering entertainment and consumer goods inevitably depleted streets and squares in Friedrichstadt. As the *Terramare* guidebook for 1925 stated: "The Kurfürstendamm has become the main boulevard of Greater Berlin, and in this regard it has overtaken even Friedrichstraße." Curt Moreck felt that this street, which had, in the days of the *Reich* "substantiated Berlin's world-wide reputation", had "grown a little dusty" and "spread the melancholy of the past". Potsdamer Platz had never been a square as such. It was more a large intersection,

«No encuentro la Potsdamer Platz»

Observaciones para la búsqueda del centro de Berlín

En el *Berliner Tageblatt* del 3 de agosto de 1929, I. Litwinow proyectó un plano imaginario de la ciudad. En este plano de los turistas de Berlín figuran solamente unas pocas calles y plazas, más o menos un tercio de la superficie la ocupa la avenida Kurfürstendamm. Ya dos años antes, Benedikt F. Dolbin había hablado en el mismo diario acerca del «naciente corazón berlinés que palpita entorno a la Gedächtniskirche (Iglesia del Recuerdo)» y en 1930 Curt Moreck llamó a la avenida Kurfürstendamm «bulevar berlinés».

Esta importancia del Kurfürstendamm era el resultado de un desarrollo que fue denominado como «movimiento hacia el oeste». A partir de mediados del siglo XIX los berlineses acomodados habían trasladado sus residencias desde el antiguo centro de la ciudad a la zona ante la Potsdamer Tor (Puerta de Potsdam) y, finalmente, desde finales de siglo, más hacia el oeste por el Kurfürstendamm hasta la colonia de villas de la barriada del Grunewald. Los establecimientos gastronómicos de la Friedrichstraße y la Leipziger Straße siguieron este movimiento abriendo filiales en el Kurfürstendamm y también lo hizo, con algo de demora, el comercio para las necesidades de la gente acomodada. La industria de entretenimiento más nueva erigió su templo desde el principio entorno a la *Gedächtniskirche*: *Marmorhaus* y *Gloria-Palast*, *Ufa-Palast am Zoo* (al lado del Zoo) y *Capitol*. Esta concentración de la oferta de entretenimiento y de consumo tuvo que ir en detrimento de las calles y plazas del barrio de Friedrichstadt. «El Kurfürstendamm» –explica la guía de viajes *Terramare* de 1925– «se ha convertido en la principal calle de divertimento del gran Berlín y en este sentido incluso ha sobrepasado a la Friedrichstraße». Según Curt Moreck, en esta calle, que durante el Imperio había sido «la substancia de la existencia de la metrópoli berlinesa» se ha «echado algo de polvo» y se ha «propagado la melancolía de la transitoriedad». La Potsdamer Platz nunca fue realmente una plaza sino más

Der Potsdamer Platz war eigentlich nie ein
Platz; eher eine große Kreuzung, ein Nadel-
öhr im Verkehr, der die alte Innenstadt mit
den neuen Stadtteilen im Westen verband
und an dem schon bei durchschnittlichem
Verkehrsaufkommen der Stau kaum zu
vemeiden war. Der Verkehr stand deshalb
im Zentrum fast aller Beschreibungen des
Platzes, und er erfreute sich um so größerer
Aufmerksamkeit, als die Überzeugung allge-
mein vorgeherrscht zu haben scheint, dass
die Dichte des Straßenverkehrs ein Grad-
messer des urbanen Lebens sei. Sieht man
ab von der Tatsache, dass Berlin auch Ende
der zwanziger Jahre in dieser Hinsicht kei-
neswegs mit anderen Hauptstädten oder
gar amerikanischen Großstädten konkurrie-
ren konnte, bleibt die ironische Frage Kurt
Tucholskys, ob Paris wertvoller sei als Berlin,
weil dort mehr Autoverkehr herrsche.

Der Verkehr stand auch im Zentrum radi-
kaler Umbauplanungen für den Potsdamer
Platz, die 1929 von dem Berliner Stadtbaurat
Martin Wagner vorgelegt wurden. Dieser
Umbau war Teil des von Wagner zusammen
mit dem Verkehrsstadtrat Ernst Reuter ver-
folgten Plans, die Verbindung zwischen den
Stadtteilen vor allem durch Straßendurch-
brüche zu verbessern. Die Abrissplanung,
die im gleichen Zusammenhang entwickelt
wurde, ging allerdings weit über das für die
Straßendurchbrüche notwendige Maß hinaus
und erstreckte sich fast auf das gesamte Ge-
biet der Berliner Altstadt. Nach den Vorstel-
lungen einflussreicher Berliner Geschäfts-
leute, die sich 1927 im »City-Ausschuss«
zusammengeschlossen hatten, der eng mit
den beiden Stadträten zusammenarbeitete,
sollten dort lukrative Standorte für Investo-
ren geschaffen werden. Diese wollten Ge-
schäftshäuser errichten, deren Attraktivität
durch die neue Verkehrsanbindung für die
kaufkräftige Kundschaft der westlichen
Stadtteile noch erheblich gestiegen wäre.

Der Plan, den Zug nach Westen aufzuhalten
und umzukehren, konnte in den letzten Jah-
ren der Republik, von Anfängen am Alexander-
platz abgesehen, nicht mehr verwirklicht
werden. Er wurde zwar nach der Machtüber-
nahme durch die Nationalsozialisten einige
Zeit weiter verfolgt, allerdings dienten die
flächendeckenden Abrisse jetzt nicht der
Intensivierung des Geschäftslebens, sondern

the eye of a needle within the traffic that
linked the old inner city with the new dis-
tricts in the west – a place where even aver-
age levels of traffic made gridlock almost
unavoidable. For this reason, traffic featured
centrally in nearly all descriptions of the
square. In fact, it gained even more promi-
nence, as there was apparently a general
belief that the density of road-traffic was a
yardstick of the quality of urban life. Dis-
counting the fact that even in the late twen-
ties Berlin's traffic was no match for that in
other capitals – let alone large American
cities – we are left with Kurt Tucholsky's
ironic question: "Was Paris more worthwhile
than Berlin because it had more motor-car
traffic?"

Traffic was also central to the radical re-
building plans for Potsdamer Platz presented
in 1929 by the Berlin City Architect Martin
Wagner. This design for rebuilding was part
and parcel of the plan that Wagner pursued
with City Traffic Councillor Ernst Reuter to
improve links between different parts of
the city, principally by opening up streets.
That said, the demolition plans that were
developed for the same purpose went far
beyond the measures necessary to open
streets up, and they extended over most of
Berlin's Old Town. In 1927 influential Berlin
business people met in the *City-Ausschuss*
(City Committee), which worked closely with
the two city councillors, and in their view
lucrative sites for investors should be cre-
ated in the Old Town. These investors want-
ed to develop businesses whose attractive-
ness would be vastly increased by a new
road-link to western customers with much
more purchasing power.

Apart from incipient developments at
Alexanderplatz, the plan to halt – and re-
verse – the "pull towards the west" could
not be realized in the last years of the Wei-
mar Republic. Certainly, after the National
Socialists' seizure of power the plan was
pursued for a little longer. However, the
demolition of whole areas did not serve to
intensify business life, but rather to con-
struct imposing administrative buildings for
the Nazi regime. By January 1937, at the lat-
est, when Albert Speer was appointed
Generalbauinspektor für die Reichshaupt-

bien un gran cruce, un nudo en el tráfico que
unía el centro de la ciudad con los nuevos
barrios en el oeste y en el que el atasco ape-
nas era inevitable incluso en condiciones de
tráfico normales. Es por eso que el tráfico
estaba en el centro de casi todas las des-
cripciones de la plaza y llamaba tanto más la
atención debido a que, en general, parecía
haber reinado la convicción de que la densi-
dad del tráfico en la ciudad era un baróme-
tro de la vida urbana.

Exceptuando el hecho de que Berlín, tam-
bién a finales de los años veinte, de ningún
modo podía competir en este sentido con
otras capitales o incluso con grandes ciuda-
des americanas, queda la pregunta irónica
de Kurt Tucholsky sobre si era más valiosa
París que Berlín porque allí había más tráfi-
co rodado.

El tráfico se situaba también en el centro
de los radicales proyectos de remodelación
de la Potsdamer Platz que fueron presenta-
dos en 1929 por el consejero municipal de
urbanismo Martin Wagner. Esta remodela-
ción era parte del plan perseguido por
Wagner juntamente con el consejero munici-
pal de tráfico, Ernst Reuter, para mejorar la
conexión entre los barrios especialmente a
través de las aberturas de las calles.

Los planes de derribo que se desarrolla-
ron en el mismo contexto fueron mucho más
allá de lo necesario para las aberturas de las
calles y se extendieron hasta casi todo el
territorio del barrio antiguo berlinés. Según
la concepción de influyentes personas de
negocios berlinesas que se habían asociado
en 1927 en el «Consejo de la City», el cual
trabajaba estrechamente con los dos con-
sejeros municipales, allí habían de crearse
lucrativos emplazamientos para inversores
que querían establecer casas comerciales
cuyo atractivo, debido a las nuevas conexio-
nes, aún habría aumentado de modo consi-
derable para la clientela de los barrios occi-
dentales con alto poder adquisitivo.

El proyecto de detener e invertir el movi-
miento hacia el oeste ya no pudo ser realiza-
do en los últimos años de la República, ex-
ceptuando los inicios en la Alexanderplatz.
Aunque tras la toma de poder fue continua-
do durante un tiempo por los nacionalsocia-
listas, ahora los derribos de grandes superfi-
cies no estaban destinados a la intensifica-
ción de la vida de negocios sino a la cons-

"I can't find
Potsdamer Platz"

»Ich kann den Potsdamer
Platz nicht finden«

«No encuentro la
Potsdamer Platz»

dem Bau repräsentativer Verwaltungsgebäu-
de des NS-Regimes. Spätestens mit der Er-
nennung Albert Speers zum »Generalbauin-
spektor für die Reichshauptstadt« im Januar
1937 wurden alle Planungen auf die Anlage
großer Achsen konzentriert, die vor allem
der politischen Repräsentation dienten und
an deren Rändern Gebäude geplant waren,
die urbanes Leben mit Sicherheit kaum er-
möglicht hätten.

Was Speers Behörde und die alliierten
Bomber nicht zerstört hatten, fiel nach der
deutschen Teilung den Planungen in beiden
Stadthälften zum Opfer. In der östlichen
Stadthälfte versuchte man seit Mitte der
achtziger Jahre den Glanz, den die Friedrich-
straße schon lange nicht mehr besessen hat-
te, zu erneuern, ein Plan, der dann in den
Anfängen stecken blieb, nach der Vereini-
gung weiterhin verfolgt wird, jedoch unter
ganz anderen Vorzeichen.

Die Aktivitäten an der Friedrichstraße
haben sicher zu der Vernachlässigung des
Kurfürstendamms beigetragen, die allerdings
lange vor der Vereinigung begonnen hatte.
Als nach der Teilung der Kurfürstendamm
das Zentrum der westlichen Stadthälfte wur-
de, kam es bei der Schließung von Baulücken
zu Fehlern, die erhebliche Folgen für die At-
traktivität des urbanen Erfahrungsraums
hatten. Der Rückzug von der Blockkante
führte zu toten Flächen, die mangels Publi-
kum im Nachhinein mit kleinstädtischen
Waschbetonkübeln möbliert wurden. Der
Siegeszug der Shopping-Mall führte an der
Ecke zur Joachimsthaler Straße zum Bau des
Ku'damm-Ecks. Dass gerade an diesem Ort
die Reste von Castans Panoptikum ausge-
stellt wurden, mit dessen Konkurs 1922 der
Niedergang der Friedrichstraße deutlich sicht-
bar wurde, kann unter dem Kapitel »Ironie
der Geschichte« abgehandelt werden.

Ob der gegenwärtige Versuch, den Zug
nach Westen umzukehren, von Erfolg gekrönt
sein wird, ist fraglich. Der große Publikums-
andrang am neuen Potsdamer Platz ist noch
kein Beweis dafür. Dass Investoren an die-
sem Platz, stärker noch als an der Friedrich-
straße, dem Mythos folgten, hier sei »das
Herz der Stadt« gewesen, verdankt sich in
nicht geringem Maße der Tatsache, dass eil-
fertige Publizisten gleich nach der Vereini-

stadt (Inspector General of Public Works for
the Capital of the Empire), all plans were
concentrated on the building of massive
axes, primarily to provide imposing political
structures, at whose perimeters buildings
were planned which would make urban life
all but impossible. Once the city had been
divided, that which Speer's authority and the
Allies' bombs had failed to destroy fell victim
to planners in both parts of the city. From
the mid-1980s on, planners in the eastern
section of the city tried to restore the glory
that Friedrichstraße had long ceased to en-
joy. Accordingly, at that time this plan came
to nothing – though after the Vereinigung
(Reunification) it has been resuscitated,
albeit in very different ways.

Activities along Friedrichstraße must cer-
tainly have contributed to the neglect of the
Kurfürstendamm – though these had certain-
ly begun long before Reunification. Once the
Kurfürstendamm had become the centre of
the western half of the city after Berlin's di-
vision into East and West, the process of
covering "architectural gaps" led to mistakes,
which had a major impact on the cityscape's
attractiveness. The retreat from tenement
blocks led to a proliferation of empty sites,
which were furnished – as an afterthought –
by "provincial" concrete washtubs. At the
corner leading to Joachimsthaler Straße, the
triumphal progress of the shopping mall
resulted in the building of the Ku'damm-Eck.
The fact that the ruins of Castan's Panopti-
kum (Waxworks), whose failure in 1922
clearly heralded the collapse of the whole
Friedrichstraße, were exhibited here can be
considered an "irony of history".

Whether present attempts to reverse the
pull towards the West will succeed is open
to question. The massive influx of visitors to
the new Potsdamer Platz is no proof of this
as yet. If investors subscribe to the myth –
even more strongly than they did in Friedrich-
straße – that the "city's heart" used to lie
here, this is at least partly because over-
hasty publicists proclaimed this message
shortly after Reunion. Underlying this con-
viction is not only inadequate historical in-
formation but also a distorted perspective.
Since the Kurfürstendamm used to be the
centre of West Berlin, its boulevard function

trucción de edificios de administración
representativos del régimen nacionalsocia-
lista. A más tardar con el nombramiento en
enero de 1937 de Albert Speer como «in-
spector general de obras para la capital del
Reich (Imperio)», todos los proyectos se
concentraron en la instalación de grandes
ejes que habían de servir sobre todo para la
representación política y en cuyos márgenes
habían sido planeados unos edificios que,
con seguridad, apenas hubiesen hecho po-
sible la vida urbana.

Lo que las autoridades de Speer y los
bombarderos aliados no habían destruido,
fue, tras la división alemana, víctima de los
planes en ambas zonas de la ciudad: En la
zona oriental de la ciudad se intentó, desde
mediados de los años ochenta, renovar el
fulgor que la Friedrichstraße ya no poseía
desde hacía tiempo, un plan que quedó de-
tenido al principio pero que tras la reunifica-
ción es seguido bajo preceptos completa-
mente distintos.

Las actividades en la Friedrichstraße han
contribuido seguramente al descuido de la
avenida Kurfürstendamm el cual, en reali-
dad, ya había comenzado antes de la unifi-
cación. Al convertirse el Kurfürstendamm,
tras la partición, en el centro de la mitad
occidental de la ciudad, se cometieron unos
errores durante la construcción de espacios
abiertos que tuvieron efectos considerables
para el atractivo del espacio de experiencia
urbano. El abandono de la construcción blo-
que con bloque condujo a espacios muertos
que, por falta de público, fueron amuebla-
dos poco a poco con provincianas cubetas
jardineras de cemento. La marcha triunfal
del Shopping-Mall llevó a la construcción de
la Kudamm-Eck en la esquina con la
Joachimsthaler Straße. Que, justamente en
este lugar, fuesen expuestos los restos del
Castans Panoptikum (gabinete de figuras de
cera de Castan) cuya quiebra en 1922 hizo
claramente visible el ocaso de la Friedrich-
straße puede ser tratado bajo el capítulo
«Ironías de la Historia».

Que el intento actual de invertir el movi-
miento hacia el oeste sea coronado por el
éxito es dudoso. La gran afluencia de públi-
co en la nueva Potsdamer Platz no es ningu-
na prueba de ello. Que los inversores en
esta plaza sigan el mito, aún más que en la
Friedrichstraße, de que aquí había estado

gung diese Botschaft verkündeten. Dieser Überzeugung liegt nicht nur ein Mangel an historischer Information zu Grunde, sondern auch eine Verzerrung der Perspektive. Da der Kurfürstendamm das Zentrum West-Berlins war, schien seine Boulevard-Funktion so eng mit der Teilung verbunden, dass sich nach der Vereinigung die Überzeugung breit machte, er müsse jetzt wieder in die zweite Reihe zurücktreten, die er bereits Jahrzehnte vor der Teilung verlassen hatte. Anders gesagt: Der Kurfürstendamm war nicht erst seit den fünfziger Jahren das »Schaufenster des Westens«, sondern bereits Ende der zwanziger Jahre, so noch einmal Curt Moreck, »das Schaufenster Berlins«.

Der neue Potsdamer Platz erinnert fatal an den Film *Asphalt*, der 1929 uraufgeführt wurde und dessen Kurfürstendamm-Szenen nicht am Kurfürstendamm in Berlin gedreht wurden, sondern an einem nachgebauten Kurfürstendamm im Studio. Kulissen stehen heute auch am Potsdamer Platz, mit dem Unterschied, dass sie verschiedene Berlin-Assoziationen wecken und dass nicht Schauspieler, sondern Touristen sich in ihnen bewegen, die die anderen Touristen für Berliner halten. Das war wohl schon am alten Potsdamer Platz nicht anders. Nicht nur die Hotels, die dort standen, wurden für die Touristen gebaut, die am Potsdamer Bahnhof ankamen, sondern auch die Bierpaläste und Riesenrestaurants; für die gilt, was Curt Moreck 1930 über das berühmteste dieser Etablissements, das *Haus Vaterland*, sagte, das für Touristen gebaut sei: »Berliner gehen nicht hin.«

In einer Szene des Films *Der Himmel über Berlin* irrt Homer über die Brache an der Mauer und ruft verzweifelt aus: »Ich kann den Potsdamer Platz nicht finden«. Er beschließt, nicht eher aufzugeben, bis er ihn gefunden hat. Es ist fraglich, ob er ihn heute finden würde. Zwar würde, wenn man nach dem Vorbild Litwinows einen imaginären Stadtplan des heutigen Berlin entwürfe, der Potsdamer Platz mindestens die halbe Karte bedecken; das Problem ist nur, dass er gar nicht in Berlin liegt.

HANS WILDEROTTER

seemed so closely bound up with the city's division that after Reunification it was bound to recede once more into the background from which it had emerged decades before the city's division. To put it another way: the Kurfürstendamm had not been the central shopping zone of the west only from the fifties onwards, but had been – to quote Curt Moreck once again – the "shop window of Berlin" since the 1920s.

The renovated Potsdamer Platz ominously recalls the film *Asphalt*, premièred in 1929, whose Kurfürstendamm scenes were not shot in the Kurfürstendamm in Berlin but in a Kurfürstendamm reconstructed in the studio. Various backdrops still stand on the present-day Potsdamer Platz. The differences are: first, that they evoke several different associations of Berlin; and secondly, that tourists – not actors – move against them, whom other tourists take to be Berliners. This was probably also the case in the original Potsdamer Platz. It was not merely the hotels sited there that were built for the tourists arriving at Potsdam Station, but also the beer halls and colossal restaurants. Curt Moreck's remark, in 1930, about the most famous of these establishments, the *Haus Vaterland* (Fatherland House), which was built for tourists, is relevant here: "Berliners never set foot in it".

In a scene from the film *Der Himmel über Berlin* (Wings of Desire), Homer wanders over derelict land by the Wall and shouts out in desperation: "I can't find Potsdamer Platz". He decides not to give up until he has found the square. It is debatable whether he would find it nowadays. Certainly, if we followed Litvinov's example and drew up an imaginary city plan of present-day Berlin, Potsdamer Platz would cover at least half the map – the only problem is that this Potsdamer Platz is not in Berlin.

HANS WILDEROTTER

«el corazón de la ciudad» no se debe en menor medida al hecho de que presurosos publicistas anunciasen este mensaje inmediatamente después de la unificación. Detrás de esta convicción hay no sólo una falta de información histórica sino también una distorsión de la perspectiva. Como la avenida Kurfürstendamm era el centro del Berlín occidental, su función de bulevar parece estar tan estrechamente unida a la partición que, tras la unificiación, se extendió la convicción de que esta avenida debía retroceder de nuevo a la segunda fila que ya había abandonado decenios antes de la partición. Dicho de otra manera: la avenida Kurfürstendamm no era sólo desde los años cincuenta el «escaparate de occidente» sino que ya era a finales de los años veinte –de nuevo según Curt Moreck– «el escaparate de Berlín".

La nueva Potsdamer Platz recuerda fatalmente a la película *Asphalt* que fue estrenada en 1929 y cuyas escenas en la avenida Kurfürstendamm no fueron rodadas en el Kurfürstendamm en Berlín sino en un Kurfürstendamm construido a imitación en un estudio. Bastidores hay también hoy en la Potsdamer Platz, con la diferencia que despiertan distintas asociaciones a Berlín y en ellos no se mueven actores sino turistas que los otros turistas toman por berlineses. Realmente ello no sucedía de otra manera en la antigua Potsdamer Platz. No solamente los hoteles que estaban allí fueron construidos para los turistas que llegaban a la estación de la Potsdamer Platz sino también las grandes cervecerías y los enormes restaurantes; para ellos es válido lo que Curt Moreck dijo en 1930 a propósito del más famoso de estos establecimientos, *Haus Vaterland* (la Casa Patria), que había sido construida para turistas: «los berlineses no van allí».

En una escena de la película *Der Himmel über Berlin* (El cielo sobre Berlín) Homer erra por el baldío en el muro y grita con desesperación «No puedo encontrar la Potsdamer Platz». Decide no abandonar hasta encontrar la plaza. Es dudoso que hoy la encontrase. Aunque la Potsdamer Platz ocuparía por lo menos la mitad del plano si, siguiendo el modelo de Litwinow, se proyectase un plano imaginario del actual Berlín, el problema es que la plaza no está en Berlín.

HANS WILDEROTTER

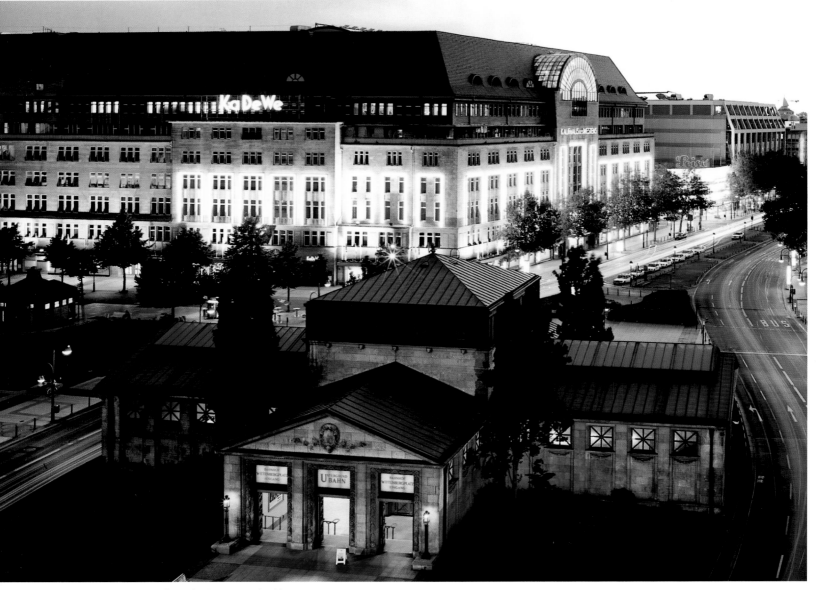

Kaufhaus des Westens und· with· con
U-Bahnhof Wittenbergplatz
JOHANN EMIL SCHAUDT, HANS SOLL (KaDeWe),
ALFRED GRENANDER (U-Bahnhof)
 1906–1907; 1950 (KaDeWe),
 1911–1913 (U-Bahnhof)
 Tauentzienstraße · Wittenbergplatz
Gewerbe · business · comercio

Ku'Damm-Eck
gmp VON GERKAN, MARG & Partner, Hamburg
 1998–2001
 Kurfürstendamm · Joachimsthaler Straße
Hotel, Gewerbe
Hotel, business
Hotel, comercio

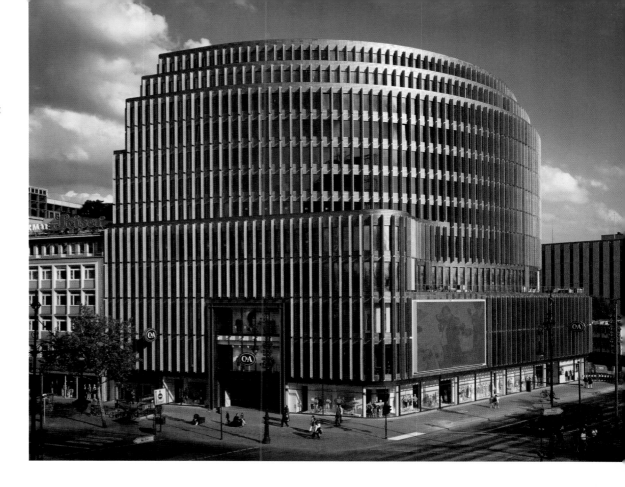

Peek & Cloppenburg-Haus
Architekturbüro BÖHM, Köln
 1994–1995
 Tauentzienstraße
Gewerbe · business · comercio

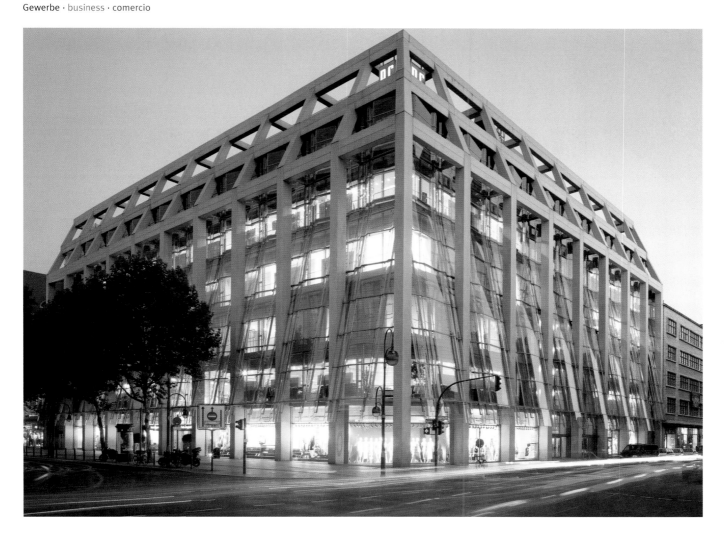

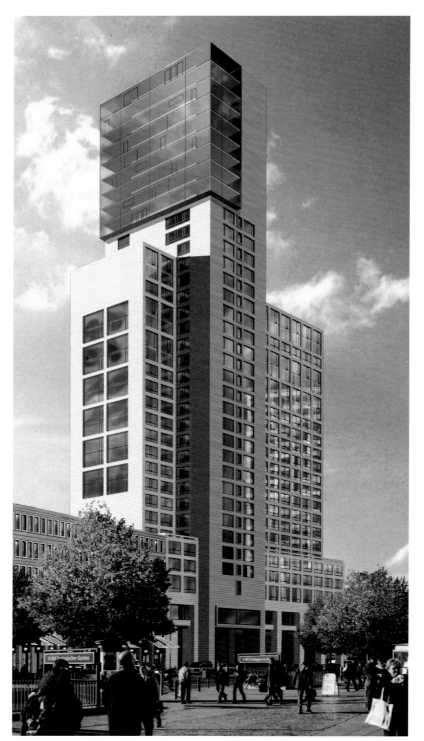

Zoofenster
CHRISTOPH MÄCKLER, Frankfurt
2003–2006
Joachimsthaler Straße ·
Hardenbergstraße · Kantstraße
Büro, Gewerbe, Wohnen, Hotel
Office, business, residence, hotel
Oficinas, comercio, viviendas, hotel

Breitscheidplatz
Landschaftsarchitekten
HEIKE LANGENBACH und
ROMAN IVANCISCS, Berlin/Wien
2002–2003
Neugestaltung des Breitscheidplatzes:
Der Boden wird mit Licht gepflastert,
das bei Dunkelheit die räumliche
Tiefenstaffelung des Platzes künstle-
risch überhöht.
Re-design of Breitscheidplatz: The
paved area will be suffused with light
to artistically emphasize the spatial
depth of the square.
Reestructuración del Breitscheidplatz. El
suelo se dota focus que en la oscuridad
realizan artísticamente la perspectiva
escalonada de la plaza.

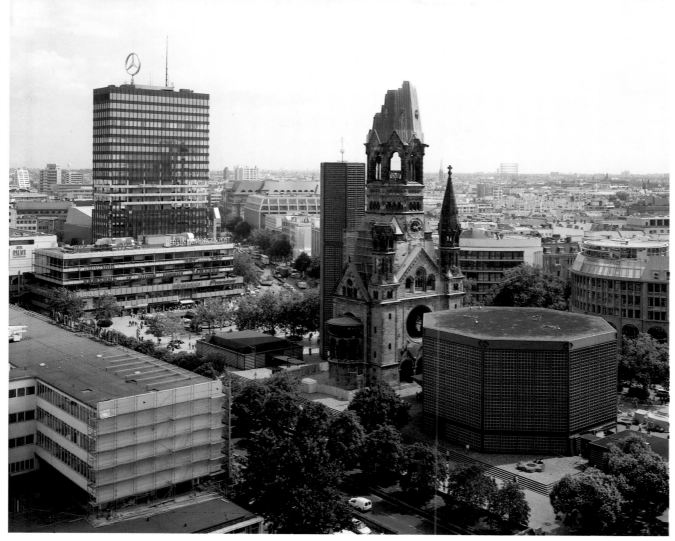

**Breitscheidplatz mit· with· con
Kaiser-Wilhelm-Gedächtniskirche**
Franz Heinrich Schwechten,
Egon Eiermann
1891–1895,
1959–1963

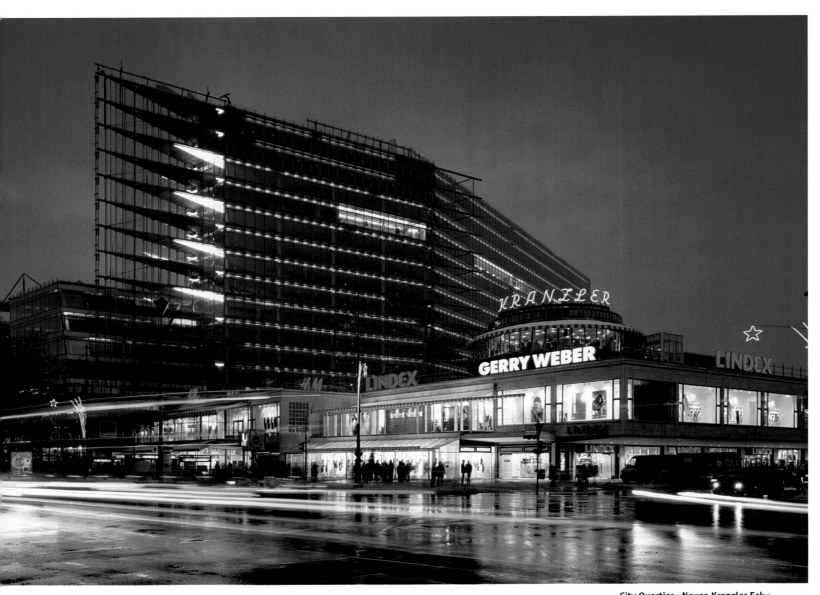

City Quartier »Neues Kranzler Eck«
MURPHY/JAHN, HELMUT JAHN, Chicago
 1998–2000
 Kurfürstendamm · Joachimsthaler Straße
Büro, Gewerbe
Office, business
Oficinas, comercio

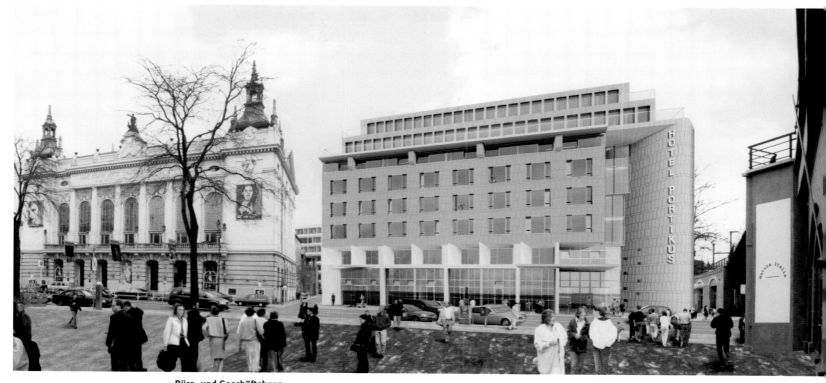

Büro- und Geschäftshaus
STEFFEN LEHMANN & Partner, Berlin
2002–voraussichtlich 2004
Kantstraße
Büro, Gewerbe
Office, business
Oficinas, comercio

Kantdreieck
JOSEF PAUL KLEIHUES, Berlin
1992–1995
Fasanenstraße
Büro, Gewerbe
Office, business
Oficinas, comercio

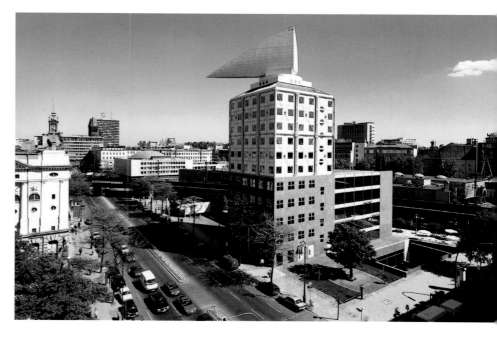

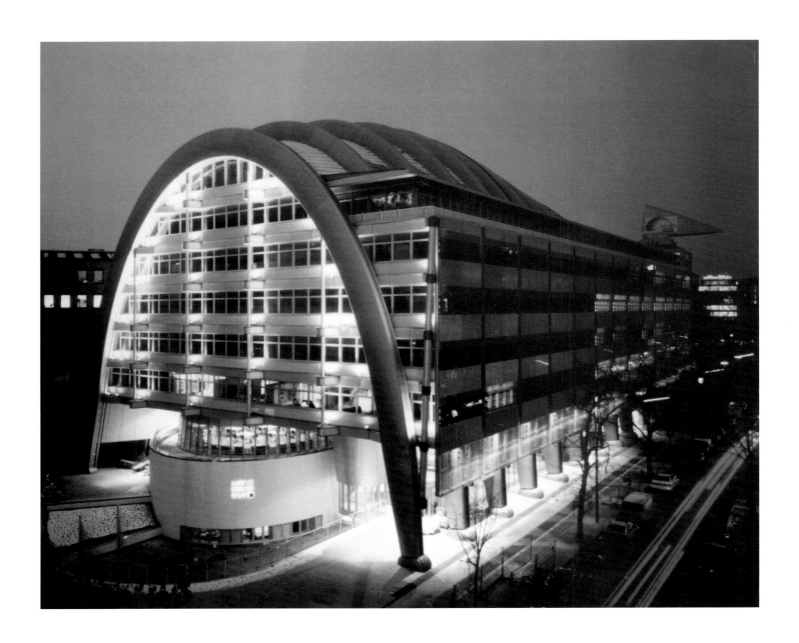

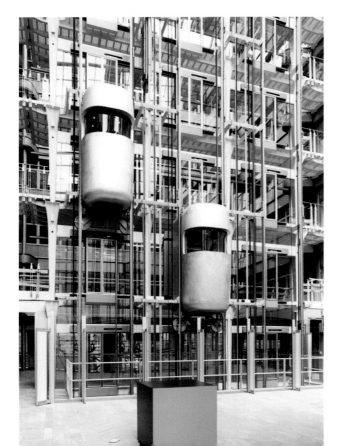

Ludwig-Erhard-Haus
GRIMSHAW & Partners, London/Berlin
 1994–1997
 Fasanenstraße
Büro, Gewerbe
Office, business
Oficinas, comercio

Bürohaus Ku'Damm 70
Murphy/Jahn, Helmut Jahn, Chicago
1992–1994
Kurfürstendamm · Adenauer Platz
Büro · office · oficinas

Bürohaus Ku'Damm 119
Murphy/Jahn, Helmut Jahn, Chicago
1993–1995
Kurfürstendamm
Büro · office · oficinas

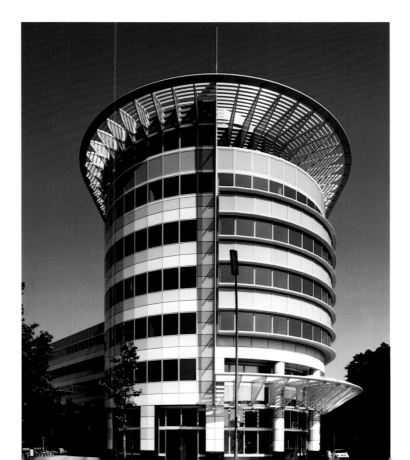

Bürohaus am Halensee
LÉON WOHLHAGE, Berlin
 1994–1996
 Halenseestraße · Kronprinzendamm
Büro · office · oficinas

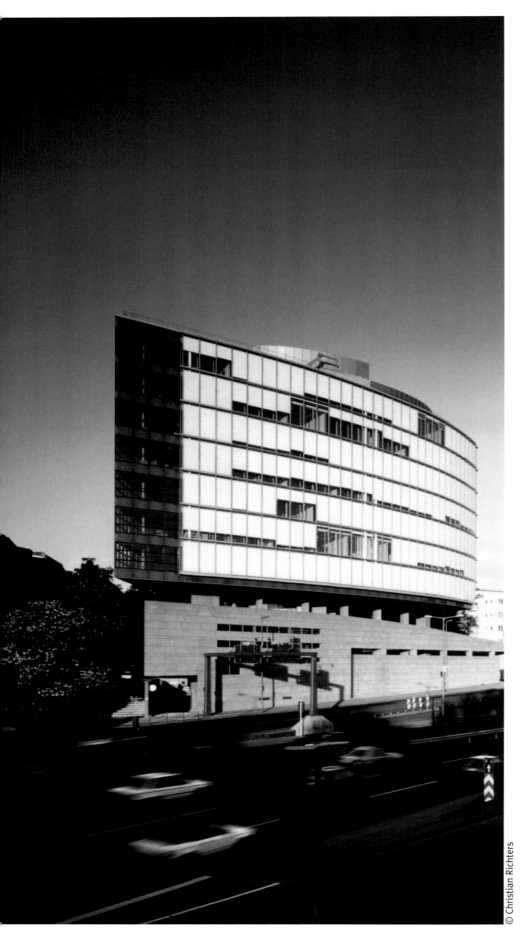

Haus des Rundfunks
HANS POELZIG, Berlin
 1929
 Masurenallee
Rundfunkgebäude · telecommunications
building · edificio de la radiodifusión

»Mercedes-Welt« am Salzufer
LAMM, WEBER, DONATH und
Partner, Stuttgart
 1998–2000
 Salzufer
Gewerbe · business · comercio

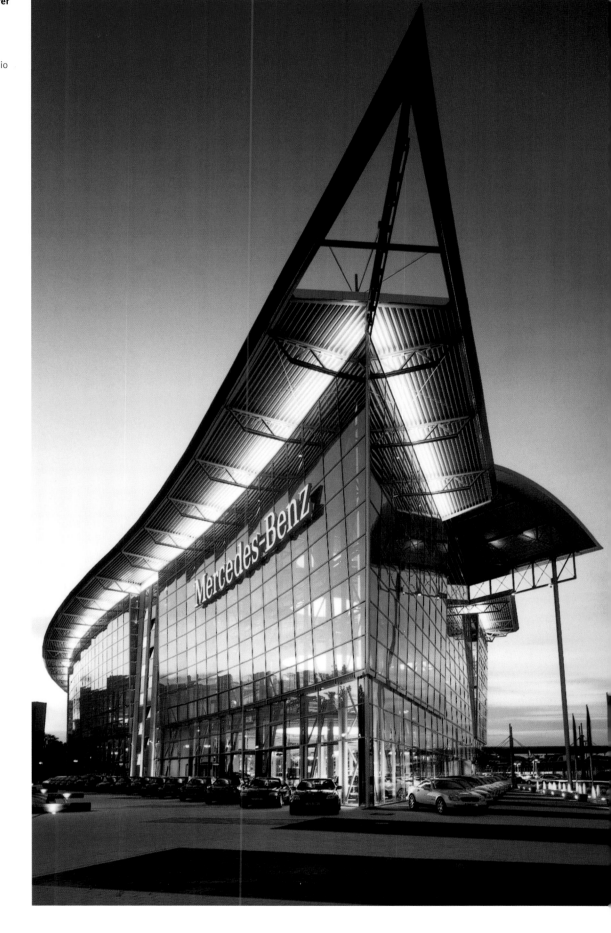

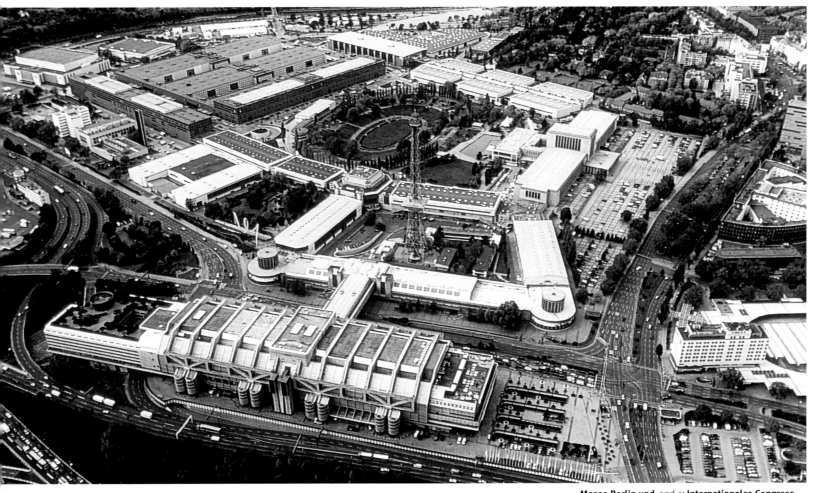

Messeerweiterung-Süd
Oswald Mathias Ungers
& Partner, Köln/Berlin
1990–1999
Messedamm

Messe Berlin und· and· y Internationales Congress Centrum
Heinrich Straumer, Martin Wagner, Hans Poelzig,
Richard Ermisch, Alfred Roth, Franz Heinrich
Sobotka, Gustav Müller, Bruno Grimmek, Harald
Franke, Oswald Mathias Ungers (Messe Berlin)
und Ralf Schüler, Ursulina Schüler-Witte (ICC)
1924, 1928, 1935–1937, 1950,
1971, 1990–1999 (Messe Berlin)
und 1973–1979 (ICC)
Hammarskjöldplatz (Messe Berlin)
und· and· y Messedamm 19 (ICC)

Funkturm
Heinrich Straumer
1924–1926
Messegelände

96

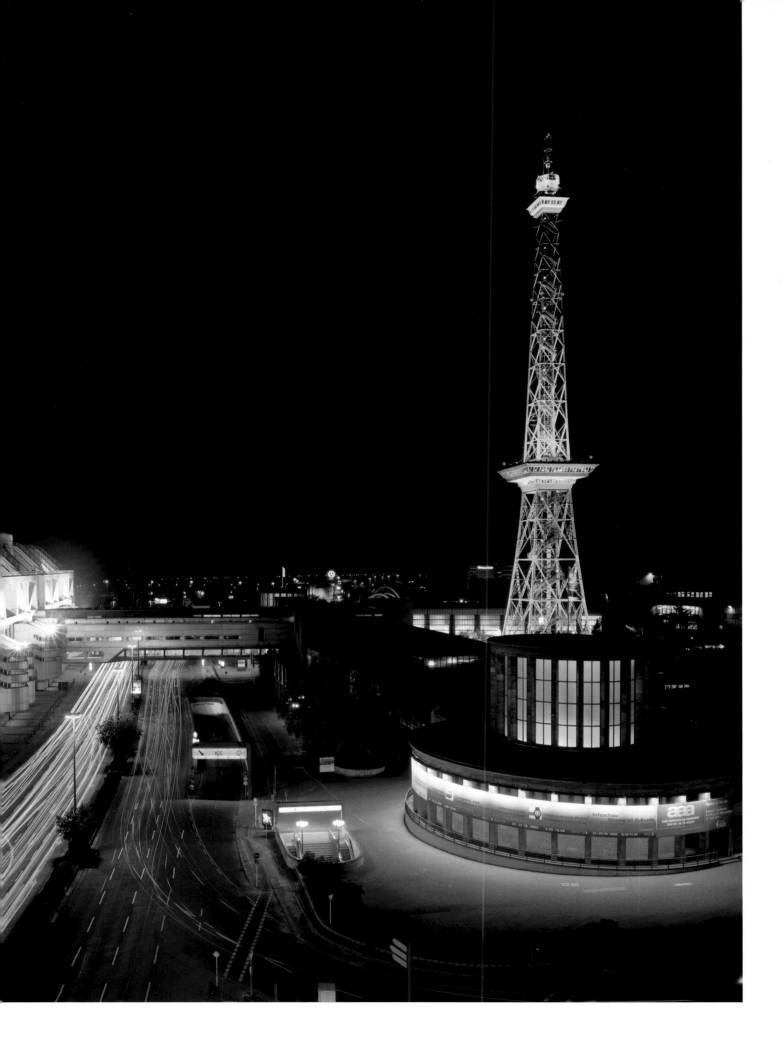

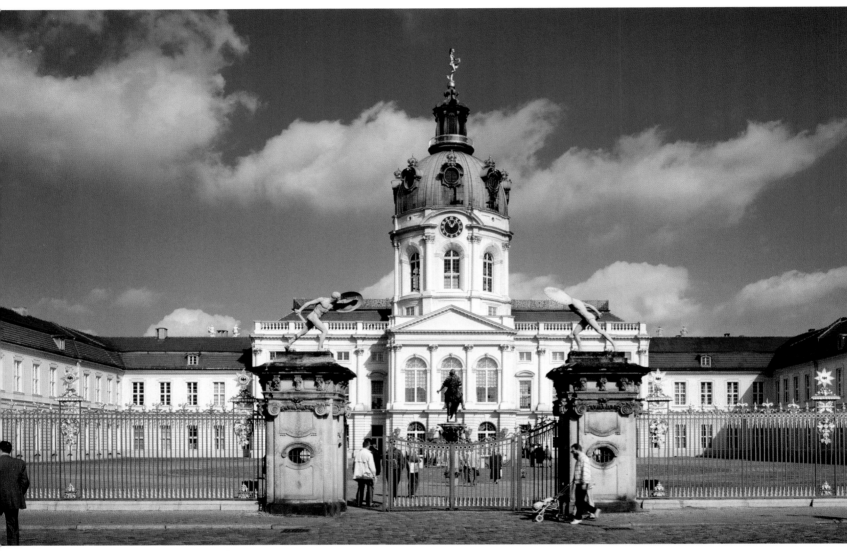

Schloss Charlottenburg
Johann Arnold Nering,
Martin Grünberg,
Johann Friedrich Eosander von Goethe,
Georg Wenzeslaus von Knobelsdorff,
Carl Gotthard Langhans
 1695–1699,
 1701–1713,
 1740–1746,
 1787–1791
 Luisenplatz

Schinkel-Pavillon
Karl Friedrich Schinkel
1824–1825
Schlossgarten des
Schlosses Charlottenburg

Berlin in Bildern

Auch viele Jahre nach dem Fall der Mauer stellen Berlin-Besucher den Einheimischen oft noch die gleiche Frage: »Spielt die Mauer im täglichen Leben noch eine Rolle?« Und so manches Mal erweckt das Verhalten der Berliner und Berlinerinnen den Eindruck, als gäbe es diese Mauer noch. Blickt man aber dann zur Mitte Berlins, stellt man fest, dass hier etwas völlig Neues entstanden ist. Etwas, das weder West-Berlin noch Ost-Berlin ist, sondern etwas, das sich aus beiden Teilen heraus entwickelt und den tiefgreifenden gesellschaftlichen und ökonomischen Umbruch als Chance genutzt hat. Hier bekommt die Bezeichnung »Neue Mitte« eine erweiterte Bedeutung: neue Strukturen, neue Funktionen, neue Ökonomien, neue Beziehungen und neue städtische Qualität in der Mitte Berlins. Die hier entstandene Architektur, ob neu oder umgebaut, spielte in dieser Entwicklung eine besondere Rolle, denn sie schaffte den kommunikativen und infrastrukturellen Raum für die »Neue Mitte«. Noch während die Beamten des Bundes und der Stadt den Umzug der deutschen Regierung in die neue, alte Hauptstadt planten, setzte eine Flut von Projekten zur Schaffung der zusätzlich benötigten administrativen und repräsentativen Einrichtungen ein: Parlament, Regierung, Botschaften, Verbände, Konzernverwaltungen – viele der errichteten Gebäude gehören heute zu den Aushängeschildern der Berliner Architektur.

Doch nicht nur die Berliner Mitte wurde umgebaut, auch an den Rändern der Innenstadt, in den etablierten Subzentren und an der Peripherie wurden gewaltige Bauvolumen bewältigt. Der Wandel der traditionellen Arbeiterstadt Berlin zum Dienstleistungsstandort hat das Gesicht der Stadt komplett verändert und es überzogen mit unzähligen neuen öffentlichen Bauten, Bahnhöfen, Einkaufszentren, umgewandelten Fabriken, Wohnanlagen, Bürobauten und anderem. Jetzt, nachdem die Ergebnisse des Umbaus auch in ihrer Gesamtbedeutung für Berlin erfahrbar sind, kommt es vielerorts zur Bestandsaufnahme.

An positiven Beispielen mangelt es nicht. Hier haben verantwortungsbewusste private und öffentliche Bauherren erkannt, dass ausgezeichnete Architektur mehr ist als ein

Berlin in Pictures

Even many years after the fall of the Wall, visitors to Berlin often still ask residents the same question: "Does the Wall still play a part in daily life?" And sure enough, the behaviour of Berlin men and women often gives you the impression that the Wall is still there. However, as soon as you look towards central Berlin you notice at once that something totally new has been created here. Something that is neither West Berlin nor East Berlin – but an entity that has developed out of both parts and has used the far-reaching social and economic upheaval as an opportunity. Here, the description: "a new Centre" takes on a wider meaning. For in central Berlin we now see new structures, new functions, new economies, new relationships, and a new quality of urban life. The architecture that has sprung up here, whether new or renovated, has played a special role in this regeneration, for it has established the communicative and infrastructural framework for the New Centre. While federal officials and the city itself were still planning the German government's move into the new, old capital, a whole flood of new projects for all the necessary administrative and official institutions was in full spate. Buildings for Parliament, government offices, embassies, associations, business headquarters all function as landmarks of Berlin's architecture today.

Yet it is not only the centre of Berlin that has been rebuilt. Massive feats of construction have also taken place at the edges of the inner city, in the established sub-centres and on the city's periphery. The transformation of Berlin as a traditional working-class city into a centre of service industries has completely changed the face of the city, adding countless new public buildings, railway stations, shopping centres, revamped factories, residential areas, office-blocks, and so on. Now, the total effect can be taken into account, there are many reasons for overall assessment.

There is certainly no shortage of positive examples. Here, private as well as public architects have realized that superb architecture is not merely an arbitrarily fixed

Berlín en Imágenes

Todavía muchos años después de la caída del muro, los visitantes a la ciudad a menudo le siguen haciendo a los berlineses la misma pregunta: «¿Juega el muro todavía un papel en la vida cotidiana?» Y es que a veces el comportamiento de los berlineses y berlinesas da la impresión de que todavía existe ese muro.

Si se mira el centro de Berlín se constata que aquí ha surgido algo completamente nuevo. Algo que no es ni Berlín Occidental ni Berlín Oriental, sino que se ha desarrollado a partir de ambas zonas aprovechando el profundo cambio radical social y económico como una oportunidad. El concepto del nuevo centro recibe aquí un significado ampliado: nuevas estructuras, nuevas funciones, nuevas economías, nuevas relaciones y nueva calidad urbana en el centro de Berlín. La arquitectura aquí surgida, ya sea nueva o renovada, jugó en este desarrollo un papel especial puesto que creó el espacio comunicativo y de infraestructura para el nuevo centro. Mientras los funcionarios federales y de la ciudad todavía preparaban el traslado del gobierno alemán a la nueva, antigua capital, una avalancha de proyectos destinados a la creación de las adicionales instalaciones administrativas y representativas necesarias se puso en acción: parlamento, gobierno, embajadas, asociaciones, administraciones de consorcios; Muchos de los edificios erigidos son hoy emblemáticos de la arquitectura berlinesa.

Pero no solamente el centro de Berlín fue remodelado. También lo fueron los márgenes del casco urbano: en los subcentros establecidos y en la periferia se llevaron a cabo gigantescas construcciones. El paso de la tradicional ciudad obrera de Berlín a un centro de servicios ha modificado la imagen de la ciudad por completo y la ha cubierto con nuevos y numerosos edificios públicos, estaciones, centros comerciales, fábricas transformadas, instalaciones residenciales, edificios de oficinas, etc. Ahora, después de que los resultados de las remodelaciones sean perceptibles para Berlín, se produce en muchos lugares una recapitulación.

No faltan ejemplos positivos. Constructores responsables, tanto privados como públicos, han reconocido aquí que la arquitectura premiada es más que un punto cualquiera en los cálculos de gastos: Es una tar-

beliebiger Punkt in der Kostenrechnung, sondern eine Visitenkarte für das Unternehmen und den Standort. Diese Bauten besitzen ästhetische, räumliche und kulturelle Qualität und werden zusätzlich von den Bewohnern der Stadt und ihren Gästen angenommen. Diese »Leuchttürme« heißen dann *Jüdisches Museum*, *GSW-Hochhaus*, *Reichstagskuppel* oder *Hackesche Höfe*, und ihnen gilt ringsum die Aufmerksamkeit. Doch sind dies – neben einigen anderen – eben nur die Highlights, und es ist nicht die Masse der uns umgebenden Alltagsarchitektur. Doch genau auf dieser Architektur muss das Hauptaugenmerk in der Bewertung der baulichen Qualität einer Stadt liegen, da diese die Basis für unser Lebensumfeld begründet. Hier findet sich noch allzu oft profane Konfektionsware. Die Ursachen für dieses Missverhältnis sind sehr komplex, und allzu oft neigen Architekten dazu, schlechte Architektur auf äußere Zwänge wie Planungsvorschriften oder Investorendruck zurückzuführen.

Viel zu wenig wird dagegen beachtet, dass im Zuge der immer ausgereifteren technischen und konstruktiven Möglichkeiten die traditionelle Baukultur im Sinne von Materialwertigkeit und bauhandwerklicher Fähigkeit zu Grunde ging. Es darf nicht sein, dass die Bauwirtschaft die Detaillierung von Architektur bestimmt oder dass Bauhandwerker von der Verarbeitung neuartiger Bauprodukte überfordert sind, so dass Bauschäden vorprogrammiert sind. Es darf nicht sein, dass statt bewährter und beständiger Baumaterialien billige Imitatware verwendet wird, die nicht im entferntesten die haptische Qualität des Originals besitzt. Wo Gleichgültigkeit und Beliebigkeit in Bezug auf eine spezielle Bauaufgabe herrschen, können die Ergebnisse im besten Falle nur durchschnittlich sein.

Wir brauchen dringend eine vertiefte öffentliche Diskussion über Verständnis, Bedeutung und Zukunft der Baukultur und der sie steuernden Prozesse. Wenn es gelingt, das ganzheitliche Zusammenwirken von Architekten, Investoren, Fachingenieuren und Handwerkern auch auf den Bereich der breiten Alltagsarchitektur zu übertragen, schafft das ein Fundament für die gute Gestaltung und hohe Qualität unserer gebauten Städte. Um das zu entwickeln, sind die

point in a balance sheet – but a draw-card for both the architectural firm and the location. These buildings have aesthetic, spatial and cultural qualities, and are also welcomed by the city's inhabitants and their guests. These "lighthouses" have such names as *Jüdisches Museum*, *GSW Hochhaus*, *Reichstagskuppel*, and *Hackesche Höfe*, and they all deserve close attention. Yet these – along with some others – are simply the highlights, not the mass of ordinary architecture we encounter every day. And it is precisely this kind of architecture over which we must cast a critical eye when evaluating a city's architectural excellence, as this is the basis for the life that goes on around us. Here, also, we find far too much trivial, "off-the-peg" architecture. The reasons behind this incongruity are very complex, and all too often architects tend to blame poor architecture on external pressures such as planning regulations or investor-reluctance.

Against this, we have tended to ignore the fact that ever more sophisticated technical and structural opportunities have undermined traditional architectural culture, as expressed in the value of materials and building-trade skills. We cannot allow the building industry to determine architectural details or building workers to be so overtaxed by novel building products that finished structures have inherent faults. We cannot allow tried and tested building materials to be replaced by cheap imitations, which have none of the original's tangible qualities. If an arbitrary form of indifference lies behind a particular architectural task, then the results will be average at best.

We urgently need a more profound public discussion about the appreciation, significance and future of architectural culture and the processes that direct it. If we can succeed in establishing holistic collaboration between architects, investors, expert engineers and crafts people, then apply this to the broad field of vernacular architecture, we will have a firm foundation for creating well designed, high-quality urban buildings. And in order to develop all this we need the competence, creativity, care, perseverance, and critical attitude of everyone concerned with a particular building. The desire for a worth-

jeta de visita para la empresa y el lugar. Estas construcciones poseen calidad estética, espacial y cultural y son además aceptadas por
los habitantes de la ciudad y sus invitados. Estos «faros» se llaman *Jüdisches Museum* (Museo Judío), *GSW-Hochhaus* (Edificio GSW), *Reichstagskuppel* (Cúpula del Reichstag) o *Hackesche Höfe* y entorno a ellos se desata la atención. Pero éstos – junto a algunos otros – son solamente los puntos culminantes y no la masa de la arquitectura cotidiana que nos rodea. Y justamente a esta arquitectura debe dirigirse la atención a la hora de valorar la calidad arquitectónica de una ciudad, puesto que ello constituye la base para nuestro entorno vital. Y aquí se encuentran todavía demasiado a menudo profanos productos de masas. Las causas de este malentendido son muy complejas y los arquitectos tienden demasiado a menudo a atribuir la mala arquitectura a obligaciones externas como las prescripciones de los planes o la presión de los inversores. Sin embargo, se tiene demasiado poco en cuenta que, en el transcurrir de posibilidades técnicas y de edificación cada vez más maduras, la cultura constructora tradicional, en lo que respecta al valor de los materiales y a la capacidad constructora, se ha ido a pique. No puede ser que la rama constructora determine los pormenores de la arquitectura o que los constructores se sientan sobrecargados por la elaboración de novedosos productos de construcción por lo que los defectos estén programados de antemano. No puede ser que, en lugar de materiales eficaces y estables, se utilicen imitaciones baratas que no poseen ni remotamente la calidad tangible del original. Donde dominen la indiferencia y la arbitrariedad en relación a una tarea constructora especial, los resultados no pueden ser, en el mejor de los casos, más que solamente mediocres.

Necesitamos urgentemente una discusión pública profundizada sobre comprensión, importancia y futuro de la cultura constructora y de los procesos que la dirigen. Si se consigue transferir la cooperación total de arquitectos, inversores, ingenieros y trabajadores al ámbito de la amplia arquitectura cotidiana se va a crear un fundamento para la buena elaboración y la alta calidad de nuestras ciudades edificadas. Para desarrollar esto se reclama la competencia, la creatividad, el esmero, la perseverancia y la críti-

Kompetenz, die Kreativität, die Sorgfalt, die Beharrlichkeit und die Kritik aller am Bau Beteiligten gefragt. Der Wille zur qualitätvollen Umwelt muss sich zu einem breiten Konsens entwickeln, denn nur dort, wo eine weite Basis besteht, sind Spitzenleistungen möglich. Das gilt für Sport und Kunst ebenso wie für die Architektur. Die vielen in Berlin neu entstandenen Bauten können uns dabei ein Beispiel sein, im positiven wie im negativen Sinne.

Der moderne Begriff der Baukultur umfasst das Bemühen, nicht alles machen zu müssen, was man kann oder könnte. Er beinhaltet das Ziel aller am Bau Beteiligten – der Bauherren, der Nutzer, der Investoren, der Architekten und Ingenieure –, die Bauten in den Städten, den Dörfern, den Regionen, den Industrie- und Gewerbegebieten, die Freizeit- und Sportanlagen auf breiter Basis mit einem möglichst hohen gestalterischen und technischen Niveau zu errichten. Gleichgültigkeit und Beliebigkeit stehen im starken Kontrast zu diesem Bemühen. Es ist die Verantwortung aller für unsere gebaute Umwelt. Nach der Wende wurde von vielen gesagt: Soviel Anfang war nie. Wir sollten die Gegenwart als Chance zur Gestaltung unserer Zukunft betrachten. Es geht um nicht mehr und nicht weniger als den Mehrwert der Architektur und die mit diesem Mehrwert verbundene Lebensqualität.

HEINRICH PFEFFER

while environment must develop into a broadly based consensus, for only if a broad basis exists are superlative achievements possible. This applies to sport and art as much as it does to architecture. The many newly created structures in Berlin can serve as examples of this – in both a positive and negative sense.

The modern concept of architectural culture includes an effort not to feel obliged to complete any task one might be set. It also embodies the objective, shared by everyone involved in a building – the builders, the people using the building, the investors, and the architects and engineers – of constructing buildings in cities, villages, or nonurban regions, as well as industrial and commercial districts, even leisure and sports facilities – on a broad basis with the highest possible level of design and technique. An indifference or arbitrary approach is diametrically opposed to this objective. We are all responsible for the developed environment in which we live. After the *Wende*, it was very often said that "Never was so much started by so many". We should regard the present as an opportunity to build the future. Nothing more – and nothing less – is at stake than the value that architecture can add to the quality of life and the life made possible by this enhanced value.

HEINRICH PFEFFER

ca de todos los participantes en la edificación. La voluntad de un entorno de calidad debe desarrollarse hacia un amplio consenso pues solamente allí donde exista una gran base son posibles rendimientos altos. Esto es válido para el deporte y el arte igual que para la arquitectura. Muchas de las nuevas edificaciones en Berlín pueden sernos de ejemplo para ello en un sentido tanto positivo como negativo. El concepto moderno de la cultura constructora abarca el esfuerzo de no hacer todo lo que se puede o podría hacer. Contiene el objetivo por parte de todos los participantes en la edificación –los constructores, el usuario, los inversores, los arquitectos e ingenieros– de edificar en las ciudades, los pueblos, las regiones, las zonas industriales, las instalaciones recreativas y deportivas con un nivel técnico y creativo en general lo más alto posible. La indiferencia y la arbitrariedad contrastan con este esfuerzo. Es la responsabilidad de todos para con nuestro entorno edificado. Tras la caída del muro muchos dijeron: Tanto comienzo no había ocurrido nunca. Deberíamos contemplar el presente como una oportunidad para formar nuestro futuro. Se trata ni más ni menos de la plusvalía de la arquitectura y de la calidad de vida que está ligada a esa plusvalía.

HEINRICH PFEFFER

Urbane Zentren

Weit vom Berliner Zentrum entfernt entstehen neue Stadtquartiere auf altem Industriegelände – wie Altglienicke und die Rummelsburger Bucht im Südosten oder die Wasserstadt am Spandauer See im Nordwesten Berlins. Die Erschließung des Stadtraums rund um den Spandauer See folgte einem Ende der achtziger Jahre einsetzenden Trend, Urbanität, vorstädtisches Wohnen und Landschaftsraum miteinander zu verbinden. Einen schönen Blick auf die Wasserstadt gewährt die fertig gestellte *Spandauer See Brücke*. Auch die nördliche Stadtbrücke wurde 2001 für den Verkehr freigegeben.

Mehr als ein Ort der flüchtigen An- und Abreise sind die neuen Reisezentren, die sich zugleich als Dienstleistungszentren verstehen. Der bedeutendste Kreuzungsbahnhof ist der Berlin Hauptbahnhof-Lehrter Bahnhof. Nach den Plänen der Architekten von Gerkan, Marg und Partner entsteht hier ein Verkehrsknotenpunkt, der die neue Nord-Süd-Strecke mit der Ost-West-Stadtbahn verbindet. Eindrucksvolle Umbauten hat der Fernbahnhof Spandau erfahren (gmp), neue Konzeptionen für die Fernbahnhöfe Gesundbrunnen (Hentschel & Oestreich) und Papestraße (J·S·K) werden derzeit verwirklicht. Weitere Verkehrsknotenpunkte werden ausgebaut, etwa der Regionalbahnhof Potsdamer Platz, auf den lediglich die sachlich-eleganten Glaspavillions der Architekten Modersohn & Freiesleben verweisen, ebenso der Ostbahnhof oder der S-Bahnhof Ostkreuz mit modernen Dienstleistungszentren in unmittelbarer Nähe. Mehr als ein Transitraum wird auch der neue Flughafen *Berlin Brandenburg International* in Schönefeld sein. So zumindest sieht es der Entwurf der Architekten J·S·K vor, der den H-förmigen Komplex um ein *International Airport City Center* ergänzen will.

Neue Dienstleistungs- oder Kulturzentren entstehen zur Zeit bevorzugt in früheren Industriekomplexen, so das neue Wirtschafts- und Dienstleistungszentrum *Am Borsigturm* im Norden Berlins. Auf dem Gelände des ehemaligen Back-Kombinats zwischen Mitte und Prenzlauer Berg will sich künftig die *Backfabrik* als innovatives Medienzentrum mit einer Nutzfläche von 20 000 Quadratmetern etablieren. Bereits fertig gestellt sind die Ge-

Urban Centres

Far from the centre of Berlin, new urban districts are springing up in old industrial areas – such as Altglienicke and the Rummelsburger Bucht (Bay) in the southwest, or the Wasserstadt (Water city) in the Spandauer See (Spandau Lake) in northwestern Berlin. The development of the urban areas around the Spandauer See followed a trend started in the late 1980s to link together urban districts, suburban living, and "green belt" areas. The now completed *Spandauer See Brücke* (Bridge) offers an excellent view of the Wasserstadt. The northern Stadtbrücke (City Bridge) was also opened for traffic in 2001.

The new Travel Centres, which also function as Service Centres, are more than places where one swiftly arrives and departs. The most important railway station is the *Berlin Hauptbahnhof-Lehrter Bahnhof*. Plans designed by the architects von Gerkan, Marg & Partner (gmp) envisage a junction here, connecting the north-south stretch with the east-west Stadtbahn (City Rail Link). The *Fernbahnhof* (Long-distance railway station) *Spandau* has been impressively rebuilt (by gmp); and plans are underway for renovation work in the "long-distance railway stations" of *Gesundbrunnen* (Hentschel & Oestreich) and *Papestraße* (J·S·K). Other junctions are being extended – such as the *Regionalbahnhof* (Regional railway station) at Potsdamer Platz, as yet indicated only by the stylishly sober glass pavillions designed by the architects Modersohn & Freiesleben. Here we can also mention the nearby *Ostbahnhof* (Eastern Railway Station) or the *S-Bahnhof Ostkreuz* (Suburban line station Eastern Cross), with its service centres. Further, the new airport of *Berlin Brandenburg International* in Schönefeld will be more than simply a point of transit. That, at least, is what is envisaged according to plans designed by the architect J·S·K, who wants to extend the H-shaped complex with an *International Airport City Centre*.

At present new service or cultural centres are most likely to be created in former industrial complexes – as, for instance, the new *Am Borsigturm* (At Borsig Tower) Financial and Service Centre in North Berlin. The *Backfabrik* (baking factory) has plans to establish itself as an innovatory media centre on the site of the former Back-Kombinat

Centros Urbanos

Alejados del centro berlinés surgen nuevos barrios en antiguos terrenos industriales en Altglienicke y Rummelsburger Bucht (Ensenada de Rummelsburg), en el sudeste, o la llamada Wasserstadt (Ciudad en el Agua) en el Spandauer See (Lago de Spandau) situada en el noroeste de Berlín. La urbanización de la zona de la ciudad alrededor del Spandauer See seguía una tendencia surgida en los años ochenta: unir la urbanidad, el vivir fuera de la ciudad y el espacio paisajístico. El puente del lago de Spandau, ya acabado, ofrece una hermosa vista hacia la Wasserstadt. También el puente norte de la ciudad está abierto al tráfico desde 2001.

Más que un lugar pasajero de entrada y salida son los centros de viaje, los cuales se entienden al mismo tiempo como centros de servicios. La estación de cruce más importante es el *Berlin Hauptbahnhof-Lehrter Bahnhof*. Según los planes de los arquitectos de Gerkan, Marg y Partner surge aquí un nudo de comunicaciones que une el nuevo trayecto norte-sur con el tranvía que circula de este a oeste.
La estación de lejanías de Spandau ha experimentado reformas impresionantes (gmp); actualmente se están realizando nuevas concepciones para las estaciones de *lejanías de Gesundbrunnen* (Hentschel & Oestreich) y *Papestraße* (J·S·K). Otros nudos de comunicaciones se están construyendo, por ejemplo la *estación regional de Potsdamer Platz*, a la que solamente remiten los pabellones de cristal –elegantes y racionales– de los arquitectos Modersohn & Freiesleben, así como el *Ostbahnhof* (Estación del Este) o la estación de tranvías de *Ostkreuz* (Cruce del Este) con modernos centros de servicios en la inmediata cercanía. El nuevo aeropuerto *Berlin Brandenburg International* en Schönefeld será también más que un lugar de tránsito. Así lo prevé por lo menos el proyecto de los arquitectos J·S·K, el cual quiere añadir al complejo –que tiene forma de H– un *International Airport City Center*.

Nuevos centros de servicios o de cultura surgen actualmente con preferencia en antiguos complejos industriales: por ejemplo el nuevo centro económico y de servicios *Am Borsigturm* en el norte de Berlín. En los terrenos del antiguo *Backfabrik* (combinado de empresas de productos de bollería), entre los barrios de Mitte y Prenzlauer Berg, quiere establecerse la fábrica en un futuro

werbezentren der *Knorr-Bremse* in Lichtenberg oder jenes am *Ullsteinhaus* der Architekten Nalbach + Nalbach, eine Erweiterung und Umnutzung des 1925/26 nach Plänen des Architekten Eugen Schmohl errichteten Druckhauses.

Entlang der Spree, zwischen Mitte und *Oberbaum City*, entstehen weitere Dienstleistungszentren. Eine spektakuläre Vision ist Axel Schultes *Spreesinus*, ein bis zu 70 Meter hohes, wellenförmiges Gebäude direkt am Ufer der Spree. Weithin sichtbar erheben sich bereits Gerhard Spangenbergs 30-geschossiger *Treptower* und die über einen Sockelbau miteinander verbundenen *Twin Towers* der Architekten Kieferle & Partner auf dem Gelände des ehemaligen Kombinats *Elektro-Apparate-Werke* (*EAW*). Weiter südlich, in Adlershof, liegt das Wirtschafts- und Wissenschaftszentrum mit einem Business-Center und dem *Innovationszentrum Photonik* nach den Entwürfen der Büros Sauerbruch Hutton sowie Ortner & Ortner.

Mit dem *Vitra Design Museum* entstand im ehemaligen *Bewag-Abspannwerk Humboldt* ein neues Kulturzentrum. Eine expressive Veränderung des Stadtbildes bewirkt hingegen das von Daniel Libeskind entworfene *Jüdische Museum*, das als Erweiterungsbau mit dem barocken *Berlin Museum* eine Einheit bildet. Ebenso bedeutend ist der Erweiterungsbau des heutigen *Deutschen Technikmuseum* am Gleisdreieck, dessen markantester Blickfang der »Rosinenbomber« des Typs Douglas DC 3 ist.

Eine behutsame städtebauliche Integration streben die neuen Sportzentren im Prenzlauer Berg an. Weithin verborgen sind die imposante Architektur der *Schwimmsporthalle*, des *Velodroms Berlin* (Dominique Perrault) und der *Max-Schmeling-Halle* (Joppien-Dietz). Die eigentlichen sportlichen Ereignisse spielen sich in diesem Sportpark weitestgehend unterirdisch ab.

Heiko Fiedler-Rauer

(baking combine) between the city centre and the Prenzlauer Berg with floor space totalling 20,000 square metres (65,617 square feet). Buildings already completed include the commercial centres for *Knorr-Bremse* in Lichtenberg and the *Ullsteinhaus* (Ullstein publishing house) designed by the architects Nalbach + Nalbach – an extension that finds new uses for the publishing house originally built in 1925 to 1926 from designs by the architect Eugen Schmohl.

Further along the River Spree, between the inner city and *Oberbaum City*, we find more service centres. One spectacular vision is Axel Schultes' *Spreesinus*, a wave-shaped building up to 70 metres (230 feet) high, right on the banks of the Spree. Two structures already visible for miles around are Gerhard Spangenberg's 30-floor *Treptower*, and architects Kieferle & Partner's *Twin Towers*. Linked by a base-construction, these towers rise from the site of what used to be the *Elektro-Apparate-Werke* (Electronic Machine Works), known as *EAW*. Further south, in Adlershof, lies a financial and scientific centre with a business centre and the *Innovation Centre Photonik* (Photonics), built from designs by the bureaux Sauerbruch Hutton as well as by Ortner & Ortner.

A new cultural centre was established in the former *Bewag-Abspannwerk Humboldt* (Humboldt Transformer Station). By contrast, the *Jüdisches Museum* (Jewish Museum), built by Daniel Libeskind as an extension of the Baroque *Berlin Museum,* blends in with the old building to form a unified whole that strikingly transforms the city skyline. An equally important building is the extension to the *Deutsches Technikmuseum* (German Technological Museum) at Gleisdreieck, whose most striking exhibit is the *Rosinenbomber* (raisin-bomber), a Douglas DC 3 Berlin Airlift veteran.

The new Sports Centres in Prenzlauer Berg are trying to integrate unobtrusively with other developments in urban architecture. Less visible is the imposing architecture of the *Schwimmsporthalle* (Swimming Sports Hall), the *Berlin Velodrome* (designed by Daniel Perrault), and the *Max-Schmeling-Halle*, built by Joppien-Dietz. In this sports park, most of the real sporting events take place underground.

Heiko Fiedler-Rauer

como un innovativo centro de medios de comunicación con una superficie aprovechable de 20 000 metros cuadrados. Listos están ya los centros industriales de los *Knorr-Bremse* en el barrio de Lichtenberg o el de los arquitectos Nalbach + Nalbach en la *Ullsteinhaus* (Casa Ullstein), una ampliación y reaprovechamiento de la imprenta construída en 1925/26 según planes del arquitecto Eugen Schmohl.

A lo largo del río Spree, entre Mitte y *Oberbaum City*, surgen otros centros de servicios. Una visión espectacular es el *Spreesinus* de Axel Schulte, un edificio en forma de ondas de hasta 70 metros de altura situado directamente a orillas del Spree. Visible desde lejos se alzan ya, en los terrenos del antiguo combinado de *Elektro-Apparate-Werke* (fábricas de aparatos eléctricos, *EAW*), la llamada *Treptower* de Gerhard Spangenberg, con 30 pisos, y las *Twin Towers* (torres gemelas) de los arquitectos Kieferle & Partner las cuales están unidas la una con la otra por un zócalo. Más hacia el sur, en Adlershof, se halla el Centro de Economía y Ciencia con un business center y el *Photonik* (centro de innovación fotónica) que se deben a los planes de los arquitectos Sauerbruch & Hutton así como Ortner & Ortner.

Con el *Vitra Design Museum* surgió un nuevo centro cultural en la antigua *Bewag-Abspannwerk Humboldt* (fábrica eléctrica Humboldt de la Bewag). El *Jüdisches Museum* (Museo Judío) diseñado por Daniel Libeskind que, como edificio anexo forma una unidad con el barroco *Berlin Museum* (Museo Berlín), causa, por el contrario, una expresiva modificación de la fisonomía urbana. Igualmente importante es el edificio anexo al actual *Deutsches Technikmuseum* (Museo Alemán de la Técnica) situado en la zona del Gleisdreieck. De él salta a la vista sobre todo el avión del tipo Douglas DC 3 conocido como *Rosinenbomber*.

Los centros de deporte en Prenzlauer Berg pretenden una cuidadosa integración urbana. La imponente arquitectura del *pabellón de natación*, del *Velódromo Berlín* (Dominique Perrault) y del *Max-Schmeling-Halle* (Joppien-Dietz) está en gran parte escondida. En este parque de deportes los verdaderos acontecimientos deportivos tienen lugar en su mayor parte bajo tierra.

Heiko Fiedler-Rauer

Botschaft des Staates Israel
Embassy of Israel
Embajada de Israel
PHILIPP SCHAEFER, ORIT WILLENBERG-GILADI,
Tel-Aviv
 1930, 1999–2001
 Auguste-Viktoria-Straße

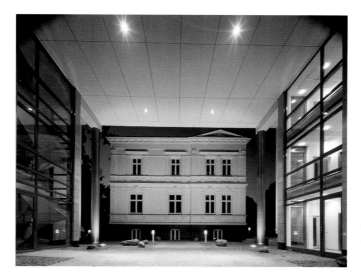

Botschaft des Königreiches Thailand
Embassy of the Kingdom of Thailand
Embajada del reino de Tailandia
J·S·K, Berlin
 1994–1995
 Lepsiusstraße

Botschaft der Republik Österreich
Embassy of Austria
Embajada de Austria
HANS HOLLEIN, Wien
 1999–2001
 Tiergartenstraße

Erweiterungsbau
Deutsches Technikmuseum Berlin
Helge Pitz und Ulrich Wolff, Berlin
1996–2001
Tempelhofer Ufer · Trebbiner Straße
Museum · museum · museo

Tempodrom
gmp von Gerkan, Marg & Partner, Hamburg
2000–2001
Möckernstraße
Kultur · culture · cultura

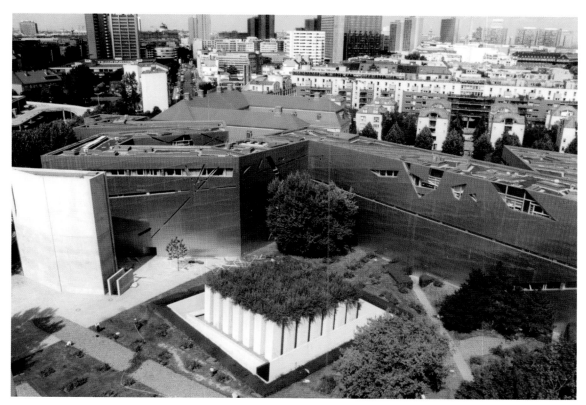

Jüdisches Museum
DANIEL LIBESKIND, Berlin
1991–1998
Lindenstraße
Museum · museum · museo

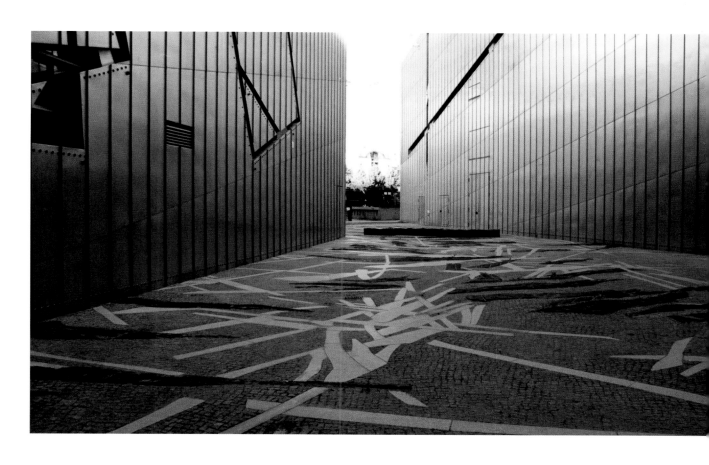

Viktoria Quartier
(ehemalige· former· antiguo Tivoli-Brauerei)
Gustav Junghahn
(Altbau · old building · edificio original),
REICHEN + ROBERT (Sixtus-Villa),
FREDERICK FISHER + Partners (Townhouses)
 1862–1869, 1998–2003
 Methfesselstraße
Kultur, Gewerbe, Wohnen
Culture, business, residence
Cultura, comercio, viviendas

**Vitra Design Museum Berlin –
Bewag-Abspannwerk »Humboldt«**
Hans-Heinrich Müller
1924–1926
Kopenhagener Straße
Museum · museum · museo

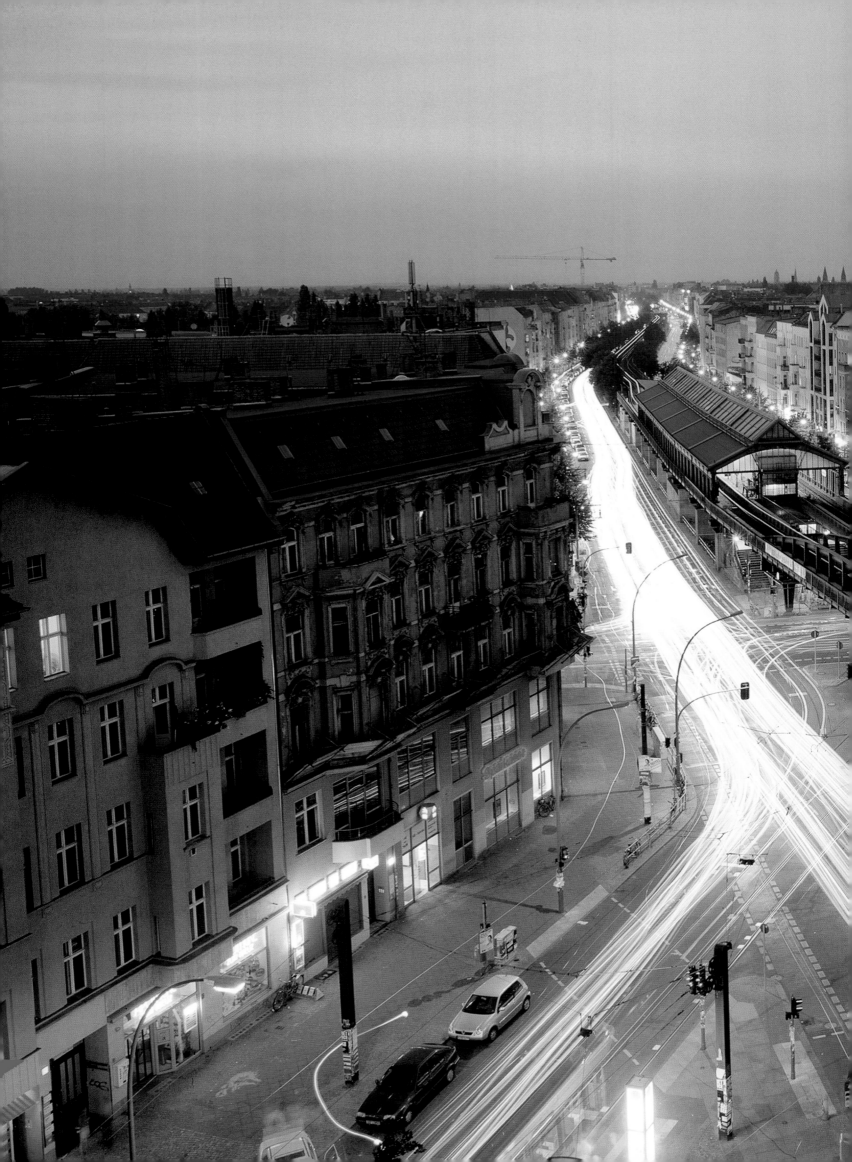

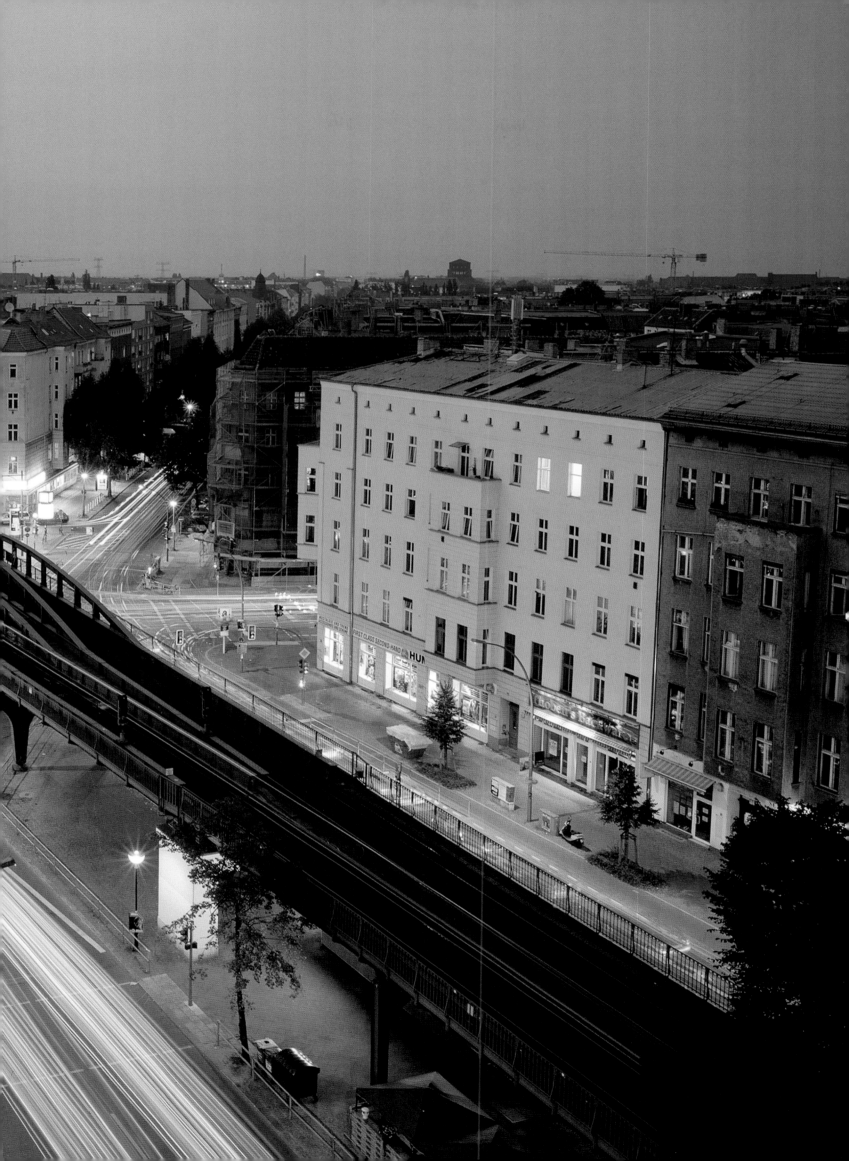

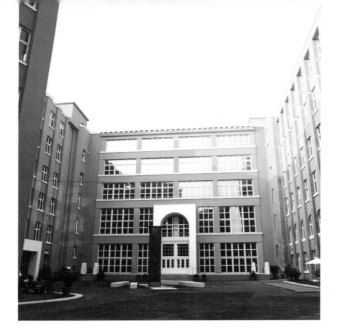

Backfabrik
CORNILS BARTELS & GERALD TRITSCHER, München
MARC KOCHER, Zürich
 2000–2002
 Saarbrücker Straße
Büro, Gewerbe, Kultur
Office, business, culture
Oficinas, comercio, cultura

Seite 110/111: Berlin Prenzlauer Berg, Schönhauser Allee

Kulturbrauerei
FRANZ HEINRICH SCHWECHTEN,
WEISS und FAUST, Berlin
 1891, 1998–2000
 Schönhauser Allee
Büro, Gewerbe, Kultur
Office, business, culture
Oficinas, comercio, cultura

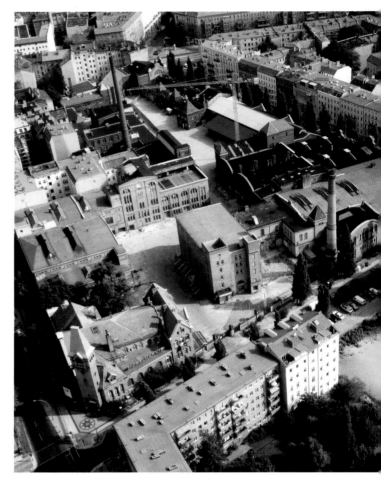

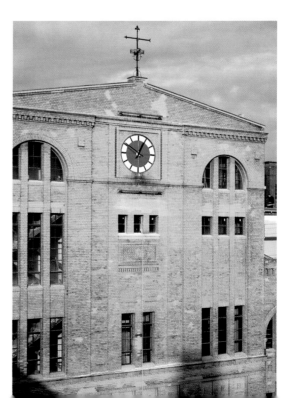

Oberbaum City
THEODOR KAMPFFMEYER
(Altbau · old building · edificio original),
SCHWEGER & Partner, Hamburg
(Erweiterung · extension · reforma)
 1907–1909,
 1997–2000
 Rotherstraße
Büro, Gewerbe
Office, business
Oficinas, comercio

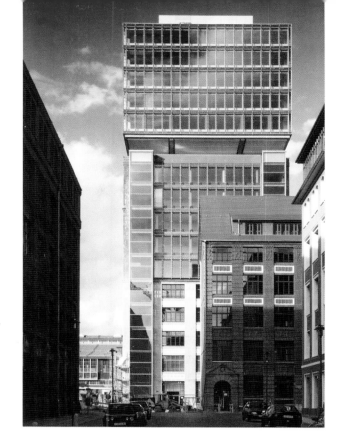

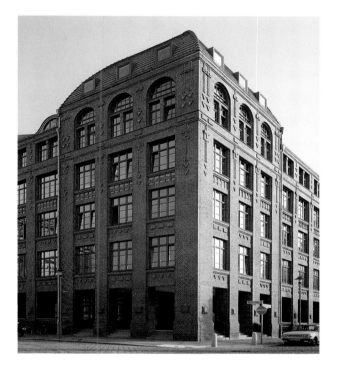

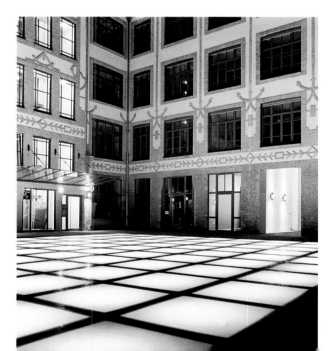

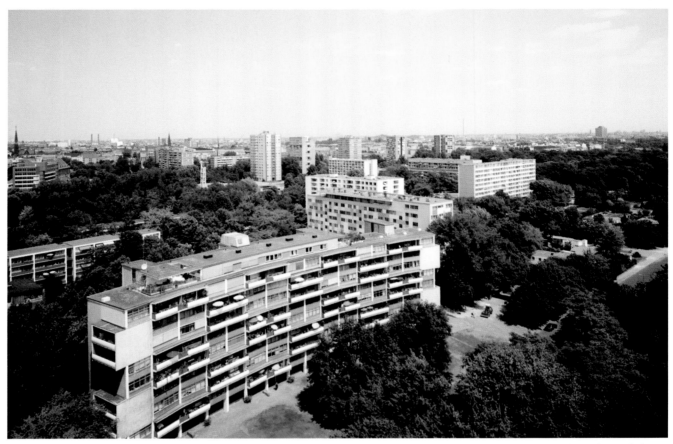

Hansaviertel, Interbau-Wohnhaus
WALTER GROPIUS,
TAC (The Architects Collaborative),
WILS EBERT
 1957
 Händelallee
Wohnen · residence · viviendas

Interbau-Wohnhäuser
LUCIANO BALDESSARI
(links · left · izquierda);
JAN H. VAN DEN BROEK, JACOB B.
BAKEMA, Rotterdam
(mitte · middle · centro);
GUSTAV HASSENPFLUG
(rechts · right · derecho)
 1957
 Bartningallee
Wohnen · residence · viviendas

Unité d'habitation
»Typ Berlin«
LE CORBUSIER
 1957-1958
 Flatowallee
Wohnen, Gewerbe
Residence, business
Viviendas, comercio

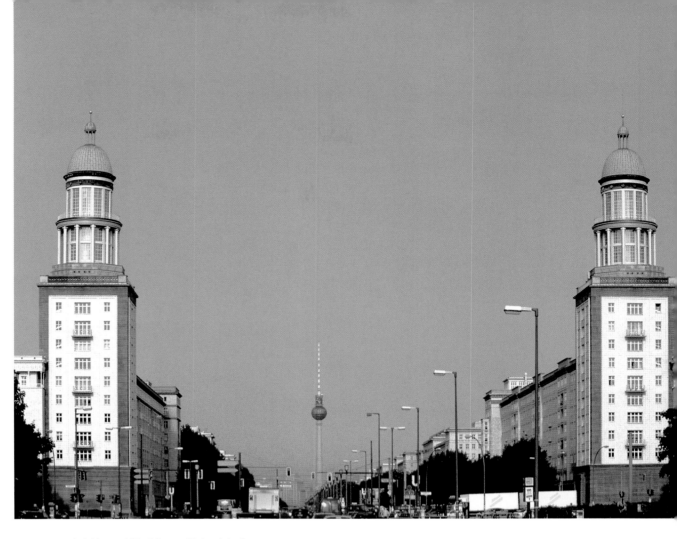

Frankfurter Tor
HERRMANN HENSELMANN, RICHARD PAULICK, et.al. (Altbau · old building · edificio original)
REINHARD MÜLLER, Berlin (Umbau · alteration · reforma)
　1951–1960, 1999
　Karl-Marx-Allee/Frankfurter Allee
Wohnen, Gewerbe
Residence, business
Viviendas, comercio

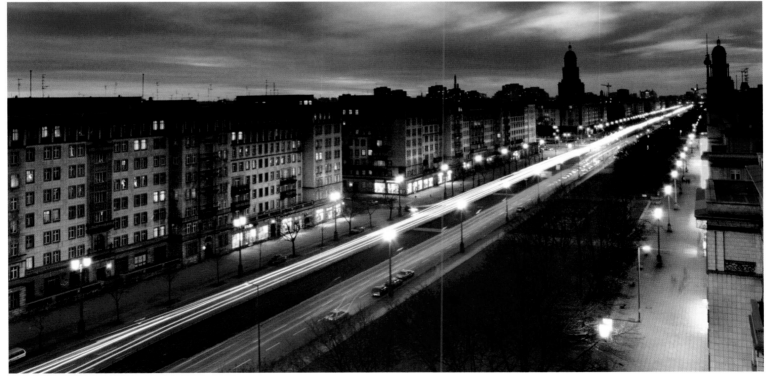

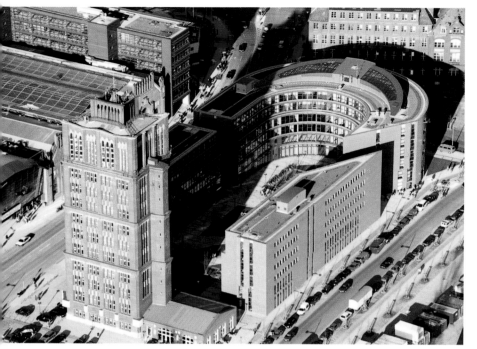

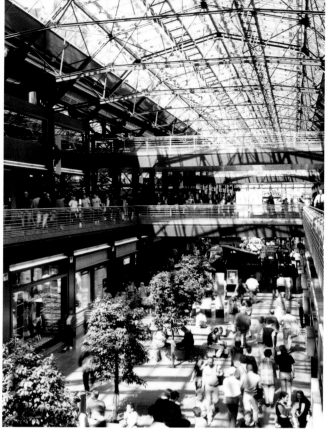

Wohn- und Gewerbegebiet »Am Borsigturm«
Norbert Stocker, Berlin, Rolfes & Partner, Berlin,
Axel Schultes/Deubzer und König, Berlin,
Claude Vasconi, Paris
 1995–1999
 Am Borsigturm
Büro, Gewerbe, Wohnen
Office, business, residence
Oficinas, comercio, viviendas

Gewerbezentrum Ullsteinhaus
Nalbach + Nalbach, Berlin
 1924, 1991–1995
 Ullsteinstraße
Büro, Gewerbe
Office, business
Oficinas, comercio

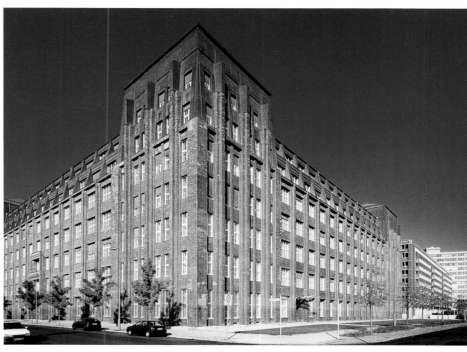

Dienstleistungszentrum Ostkreuz,
(ehemalige · former · antiguo KNORR-BREMSE AG)
ALFRED GRENANDER, (Altbau · old building · edificio original),
J·S·K· Dipl. Ing. Architekten
(Erweiterung, Sanierung · extension and alteration · amplición y reforma)
 1922–1927,
 1993–1995
 Hirschberger Straße · Schreiberhauer Straße
Büro, Gewerbe
Office, business
Oficinas, comercio

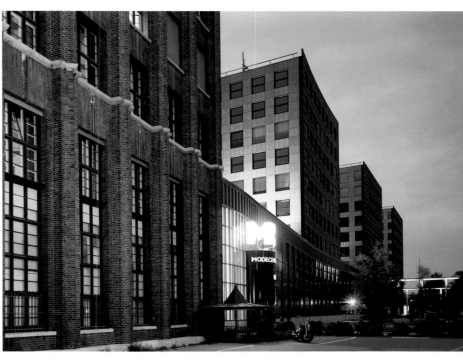

117

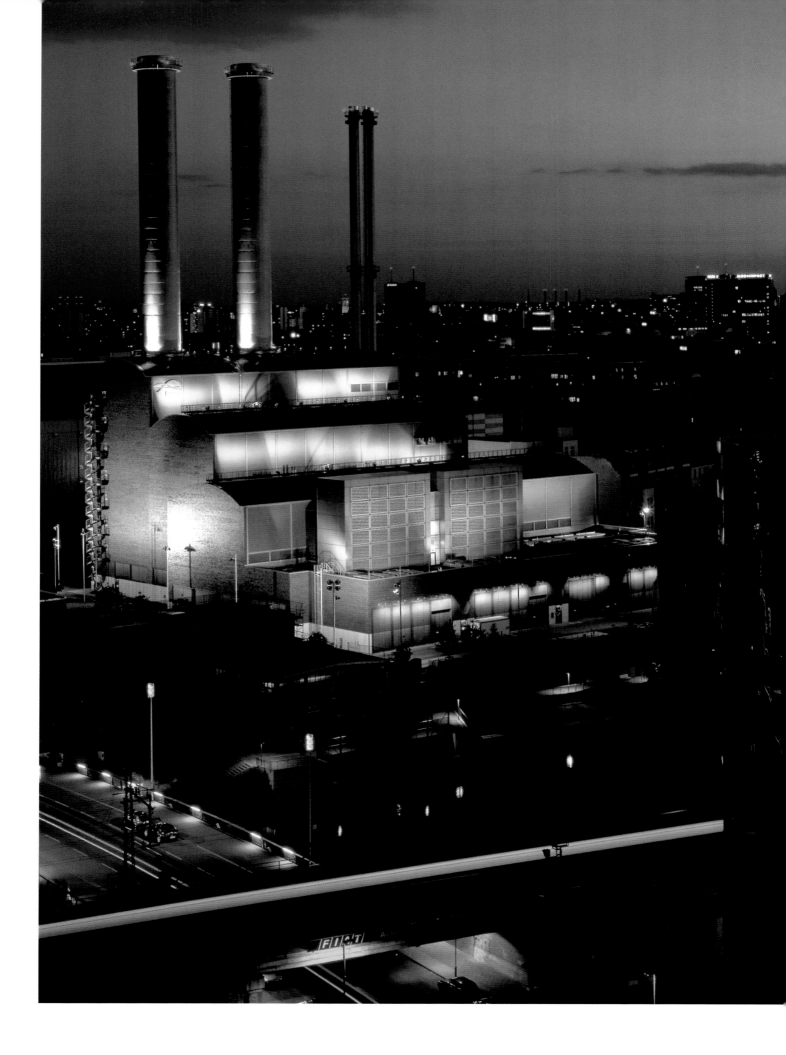

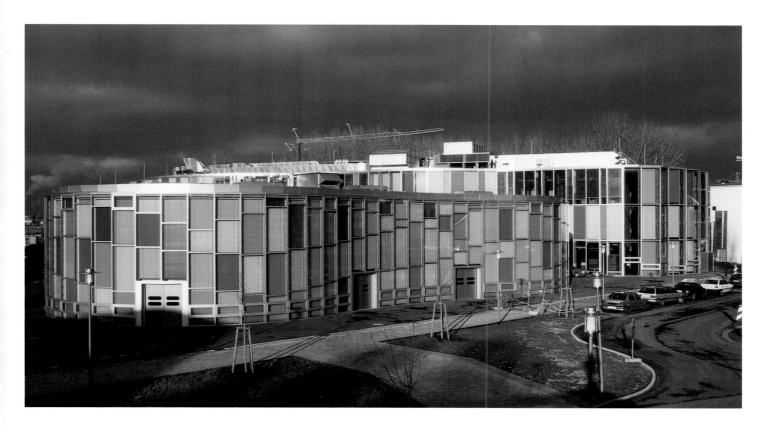

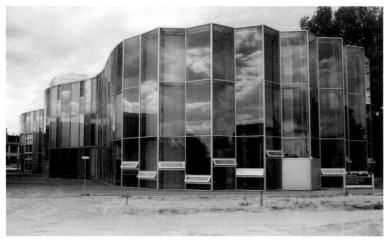

Innovationszentrum für Photonik
SAUERBRUCH HUTTON, Berlin/London
1996–1997
Rudower Chaussee
Forschung
Scientific research
Centro de Investigación

Kraftwerk Mitte
Power Station Mitte
Central Térmica de Mitte
JOCHEM JOURDAN, BERNHARD MÜLLER, Frankfurt a.M.
1994–1996
Michaelkirchstraße · Köpenicker Straße

Bahnhof Zoologischer Garten
Fritz Hane
1934–1940

Bahnhof Berlin Gesundbrunnen
Axel Oestreich und
Ingrid Hentschel, Berlin
1996–1998

Bahnhof Spandau
gmp von Gerkan, Marg & Partner, Hamburg
Projektleitung: S. Zittlau-Kroos,
H. Nienhoff, K. Akay
1996–1998

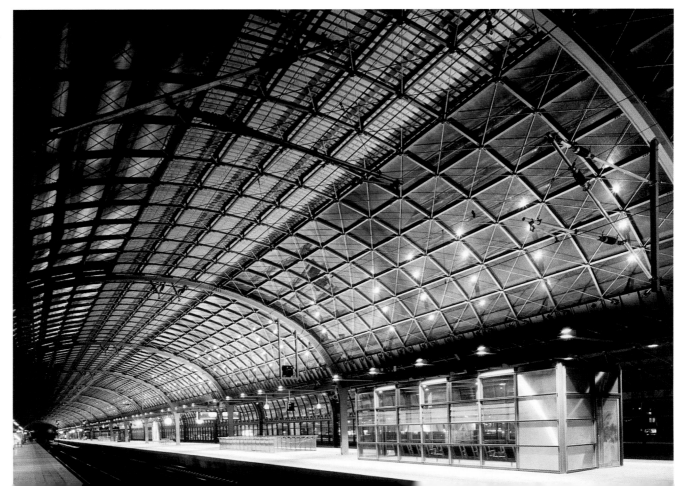

Ostbahnhof
BECKER GEWERS
KÜHN & KÜHN, Berlin
1998–2000

Kapelle der Versöhnung
SASSENROTH + REITERMANN,
Berlin
 1999–2000
 Bernauer Straße
Kirche · church · iglesia

Holzmarktstraße 34
NALBACH + NALBACH, Berlin
1997–1999
Holzmarktstraße
Büro, Gewerbe, Wohnen, Hotel
Office, business, residence, hotel
Oficinas, comercio, viviendas, hotel

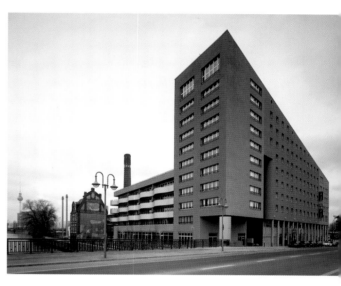

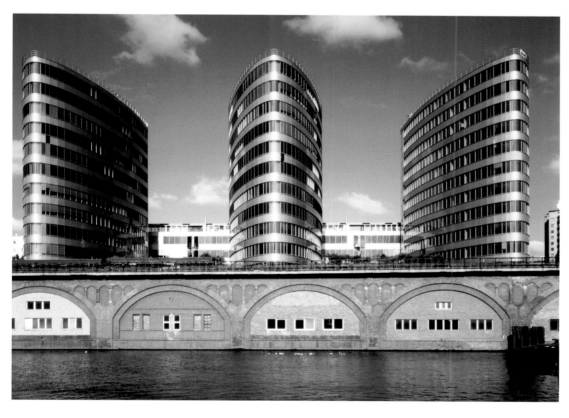

Trias
BERINGER & WAWRIK, München
1993–1996
Holzmarktstraße
Büro, Gewerbe
Office, business
Oficinas, comercio

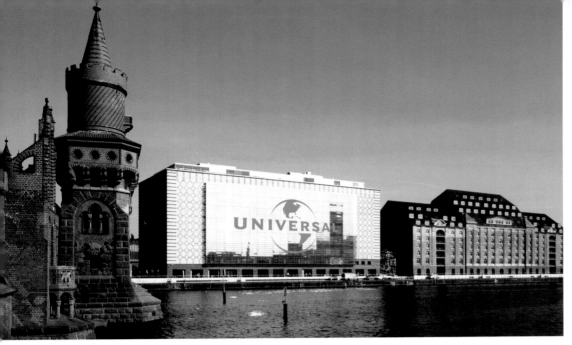

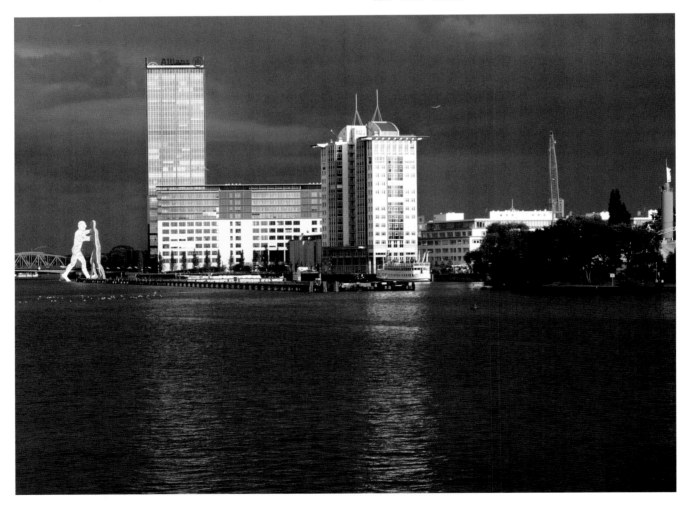

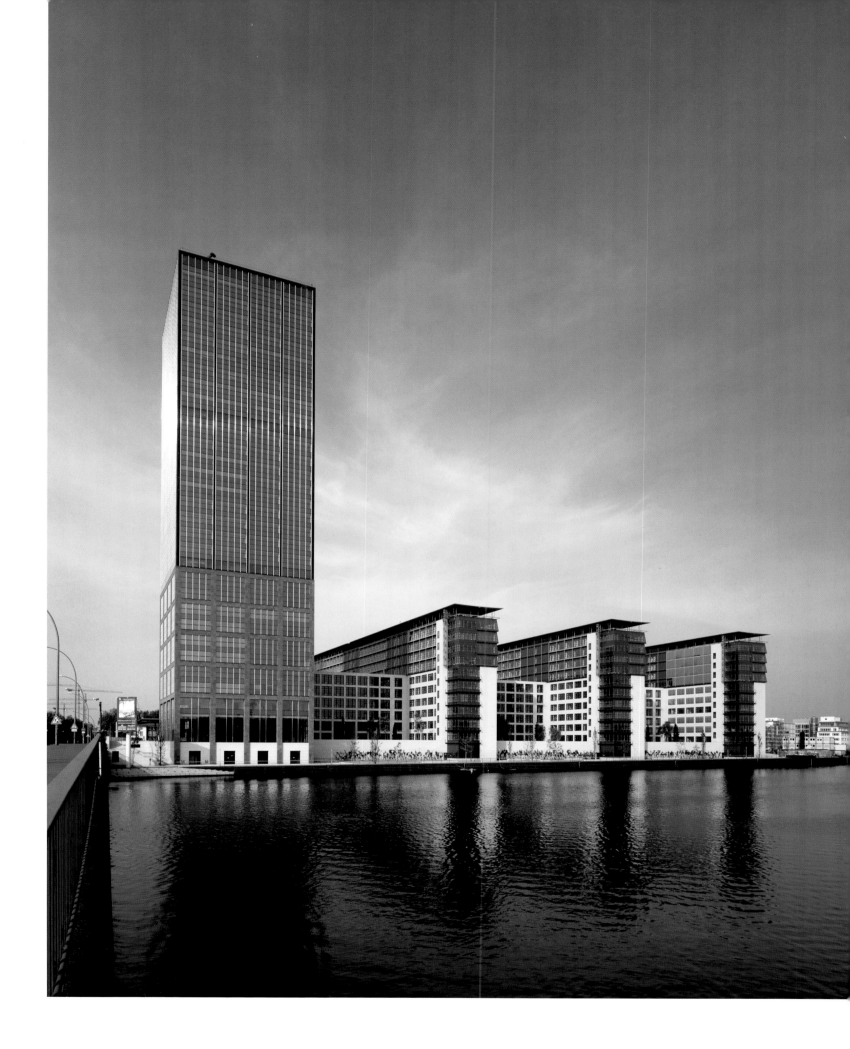

Oberbaumbrücke
OTTO STAHN, SANTIAGO CALATRAVA
VALLS, Zürich (Stahlbrücke der
Hochbahn und Ausrüstung)
KÖNIG, STIEF & Partner GmbH,
Berlin (Straßenbrücke)
 1894–1896, 1992–1995
Fußgänger-, Straßen- und
Hochbahnbrücke über die Spree
A bridge across the River Spree for
pedestrians, cars and elevated rail-
way trains
Puente peatonal, viaducto y puente
del tranvía colgante sobre el Spree

126

Glienicker Brücke
Pionier JOHANN CASPER HARKORT
1905–1907

Moltkebrücke
JAMES HOBRECHT, OTTO STAHN
1886–1891
Verbindung von Alt-Moabit und
Moltkestraße
Connection between Alt-Moabit
and Moltkestrasse
Conexión entre Alt-Moabit y
Moltkestraße

Spandauer See Brücke
WALTER ARNO NOEBEL, Berlin
1998–2000
Verbindung von Rhenaniastraße
und Daumstraße
Connection between
Rhenaniastrasse and
Daumstrasse
Conexión entre Rhenaniastraße
y Daumstraße

**Wasserstadt am
Spandauer See –
Quartier Havelspitze**

Maselake Nord
DAVID CHIPPERFIELD
(Entwurf · original design ·
proyecto),
GROBE Architekten, Berlin
 1997–1998
 Am Wasserbogen
Wohnen · residence · viviendas

128

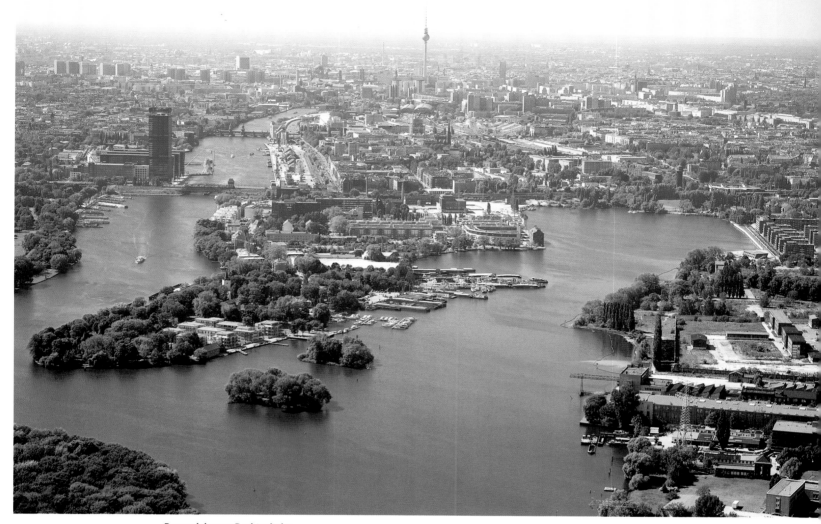

**Rummelsburger Bucht mit der
Halbinsel Stralau im Vordergrund und
dem Rummelsburger Ufer rechts**
Rummelsburg Bay with the Stralau
Peninsula in the foreground and the
Rummelsburg Bank on the right
**Bahía de Rummelsburg con la penín-
sula de Stralau en primer plano y la
ribera de Rummelsburg a la derecha**

Spree-Ufer Residenz
WERNER LEHMANN & Partner, Berlin-Potsdam
1994–1995
Alt Stralau
Wohnen · residence · viviendas

**Hofgärten am
Rummelsburger Ufer**
PUDRITZ + PAUL
Architekten, Berlin
1995–1997
Hauptstraße
Wohnen, Gewerbe
Residence, business
Viviendas, comercio

Schloss Friedrichsfelde
Johann Arnold Nering,
Martin Heinrich Böhme,
Karl von Gontard
17. Jh., 1719, 1786
Am Tierpark

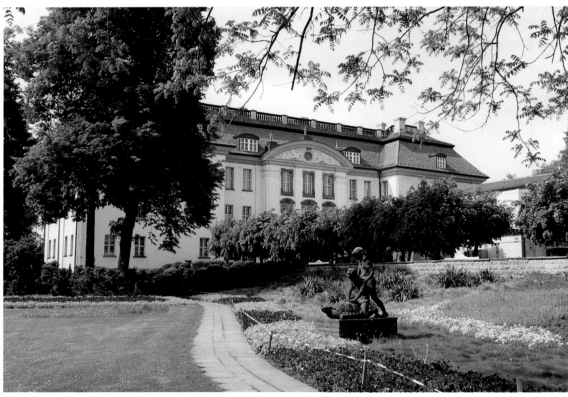

Schloss Köpenick
Rutger van Langervelt,
Johann Arnold Nering
1677–1681, 1682–1685
Schlossinsel
Museum · museum · museo

Schloss Britz
Umbau · alteration · reforma:
CARL BUSSE
 1706, 1880–1883
 Alt Britz
Museum · museum · museo

Jagdschloss Glienicke
FERDINAND VON ARNIM,
ALBERT GEYER,
Umbau zur Internationalen
Begegnungsstätte MAX TAUT
 17. Jh., 1859–1862, 1889,
 1963
 (Umbau · alteration · reforma)
 Königstraße
Internationale Begegnungsstätte
International Meeting Center
Centro Internacional de
Encuentro

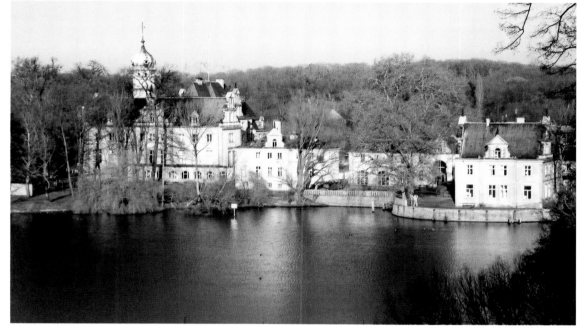

Casino Kleinglienicke
KARL FRIEDRICH SCHINKEL
 1824–1825
 Königstraße

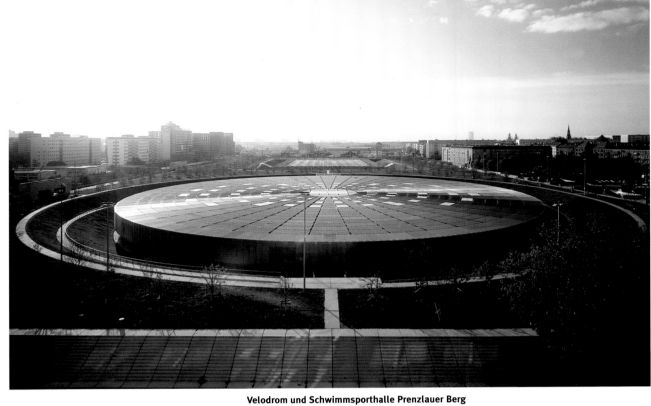

Velodrom und Schwimmsporthalle Prenzlauer Berg
Velodrome and Schwimmsporthalle (Swimming Hall)
Velódromo y piscina cubierta
DOMINIQUE PERRAULT, Paris/Berlin mit APP Berlin
(REICHERT-PRANSCHKE-MALUCHE Architekten GmbH und
Architekten SCHMIDT-SCHICKETANZ und Partner GmbH,
München, Landschaft Planen und Bauen, Berlin)
 1993–1997 (Velodrom),
 1994–1998 (Schwimmsporthalle)
 Landsberger Allee · Paul-Heyse-Straße
Sport · sports · estadio

Olympia-Stadion
WERNER MARCH
gmp VON GERKAN, MARG & Partner, Hamburg
(Umbau · alteration · reforma)
 1934–1936
 1999–2004
 Olympischer Platz
Sport · sports · estadio

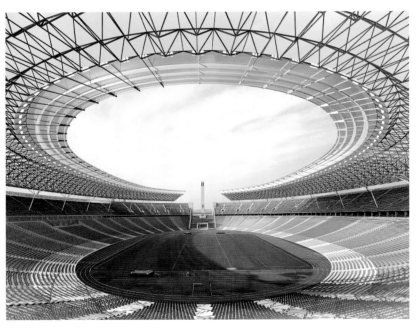

Max-Schmeling-Halle
Joppien-Dietz Architekten, Berlin/Frankfurt a.M.,
Anett-Maud Eisen-Joppien, Jörg Joppien,
Albert Dietz mit Weidleplan Consulting GmbH,
Projektleitung: Jörg Joppien
 1993–1997
 Cantianstraße
Sport · sports · estadio

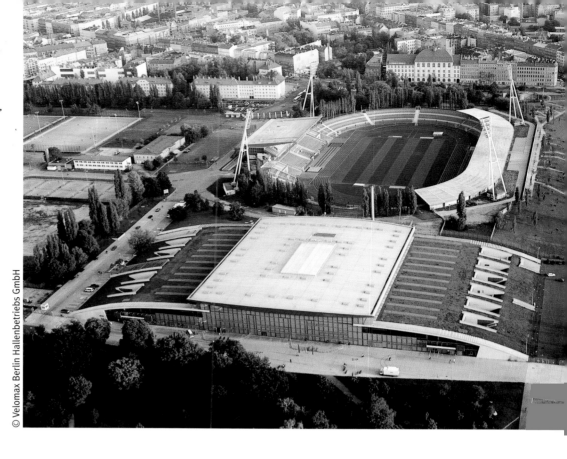

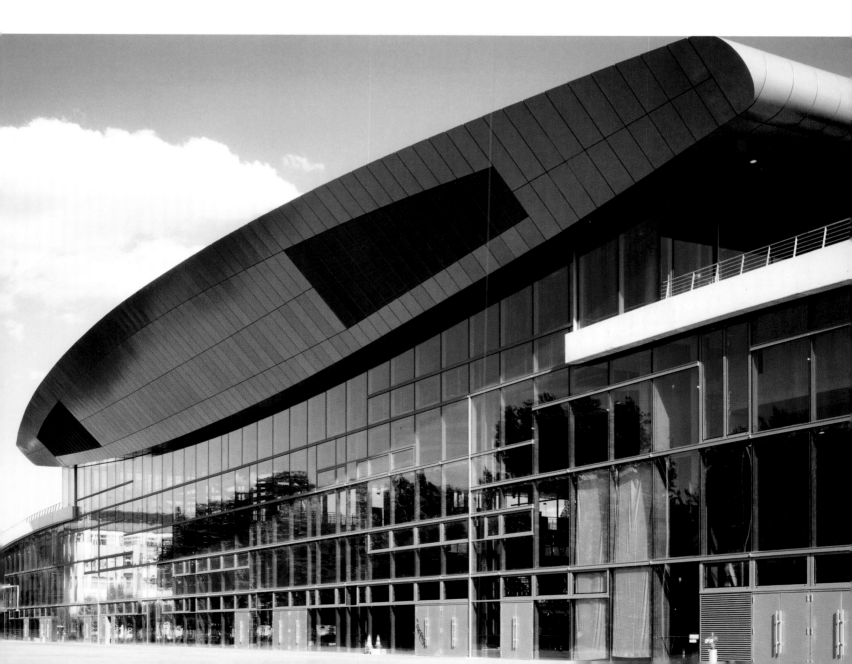

**Flughafen · Airport · Aeropuerto
Berlin-Brandenburg**
Planung von · plans by · proyecto
gmp VON GERKAN, MARG & Partner, Hamburg

Flughafen · Airport · Aeropuerto
Berlin-Brandenburg
Planung von · plans by · proyecto
J·S·K Dipl. Ing. Architekten, Berlin

Bildnachweis · Index of Illustrations · Índice de Ilustraciones